U0031315

圖説台灣美術史
An Illustrated History of Taiwan Art

山海傳奇
（史前・原住民篇）

■

蕭瓊瑞　著

藝術家出版社

圖說台灣

An Illustrated History of Taiwan Art

史前‧原住民篇

山海美術史傳奇 I

■ 蕭瓊瑞 著

藝術家出版社

總目錄
CONTENTS

第一冊　　目錄

一、撞擊迸發的文明火花
The lights of civilization

文明的火花，在先民拿著石頭相互撞擊的偶然行動中迸發，因撞擊斷裂而形成的礫石砍器，是台灣目前發現最早的人類遺存，它發現於台東長濱沿海的洞穴之中。

在這世界最大陸塊與最大海洋的交接之處，長濱古老的居民們，以極悠閒而漫長的方式，選擇石塊，進行敲打，不斷檢視、放棄，再選擇、再敲打、再檢視……他們對物體的器形，必然已經有了一定的認知與堅持，他們是台灣最早的一批工藝製作者，文明的發展由此萌生，而台灣美術史的篇章，也就此翻開了第一頁。

二、有意味的形式琢磨
Expressive refined forms

磨光與鑽孔，是新石器時代最重要的技術成就，這種技術的躍進，起於先民對形式琢磨的知覺與掌控。

無論是對形式規律的講究，或表面質感的刻意磨光，視覺與觸覺的豐富化、細膩化，都推促著人類脫離那渾沌、粗糙的文明階段，進入歷史的新紀元。

從「匙形石斧」，到「有段石斧」、「有肩石斧」、「靴形石斧」，甚至巨石文化的岩棺、石壁、石像與石柱等等，人類對石材的掌握與運用，也標示著定居生活的來臨。

三、捏陶為器・飾之以文
Making ceramics as utensils and decorating them with patterns

陶器、用火、定居、農業、文化，是一組密切相關，且同時出現的概念與成就。人類在無意中發現用火的奧妙，卻在有意識的情形下，搏土捏陶、烘烤加熱、製形作器，並在陶器表面，壓印、繪製各種各樣的紋飾，人類因而超越了器物實用的階段，堂堂邁入精神文明飛揚的層次。

台灣的印文陶器，素樸穩重，捧握在手，那種辛勞終日、衣食漸豐、家人齊聚用餐的溫馨之情，油然而生……。

四、美麗的石頭
Ornamental stone

美石謂之玉，在台灣史前考古的遺址發掘中，發現一些色彩別緻、質地精細的美石，先民們對這些美石，給予格外的重視與對待，這些美石也因此脫離實用的工具範疇，成為一種帶有裝飾、陪葬，與宗教意義的神聖器物。

「人獸形玉器」是世界其他史前文明尚未發現同類型造形的台灣特產，尤其分佈於台灣島的四個角落，顯示四千年前的台灣，在文化上已有一定程度的接觸與交流。這是一個美麗的謎題，尚待有心的解謎人。

五、構木為屋・疊石成室
Constructed wooden houses and stacked stone rooms

從穴居到構築，台灣先民依其所居地理環境的特性，分別構木為屋、疊石成室，顯現了高度的生活智慧，也呈顯了多樣化的材質美感。

十七世紀初期，荷蘭來台的傳教士就讚美台灣原住民的建築形式，說：「福爾摩沙有高大美麗的房子，我有自信說：在整個印度沒有比這精緻、美麗的房子。」

台灣原住民的建築，混合多種族群的文化色彩，但始終與本地風土密切結合，形成既環保又舒適的人性化建築特色。

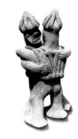

【6】

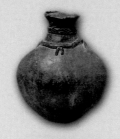

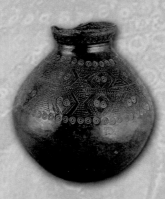

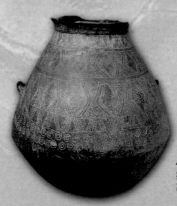

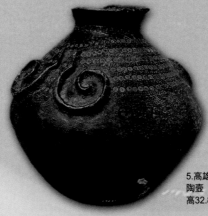

排灣、魯凱族古陶器

1.屏東縣潮州區泰武鄉佳興村
排灣扁壺
高24.6cm 胴徑20.2-13.3cm

2.屏東縣潮州區泰武鄉泰武村
排灣族陶壺 傳頭目「華加納」所有物
高36.8cm 胴徑38.2cm

3.屏東縣潮州區瑪家鄉瑪家村
排灣族土器
高26.5cm 胴徑25.8cm

4.屏東縣潮州區瑪家鄉筏灣村
排灣陶器
高41cm 胴徑40.6cm

5.高雄縣旗山區茂林鄉多納村、魯凱族下三社群
陶壺
高32.8cn 胴徑33.8cm

序

■何政廣

　　台灣美術史的研究與建構，從一九七〇年代末期，逐漸掀起高潮。目前在藝術學院相關研究所中，以台灣美術史為論文題目的新一代研究者，也所在多有；比起其他領域，如西洋美術史等，所佔比例也相對的高，這是以往不曾見到，也令人欣慰的事。然而，即使如此，截至目前，一本完整的台灣美術史論著，仍不可得見。許多關懷台灣美術發展的朋友，對這樣的事，仍多所期待。

　　蕭瓊瑞是台灣解嚴前後出線的年輕一代美術史研究者，以歷史學出身的背景，幾年前，他便提出以土地為出發的台灣美術史建構觀點。因此，台灣美術史不是日治以來的一百年，也不是漢人開台的三百年，從尊重這塊土地本身的歷史著眼，台灣美術應從五萬多年前的長濱文化談起。《圖説台灣美術史》便是建構在這樣的觀點下，結合許多人類學、考古學、歷史學的研究成果，勾勒描繪出台灣美術發展的浩浩長河。

　　蕭瓊瑞的論述，如研究界所周知的，他除了以相當豐富的文獻史料為基礎外，尤其他敏銳的圖像感知能力，不管是對史前石器的形制、材質，或對原住民藝術的圖像、色彩，乃至於民間藝術的風格、象徵，他都能緊扣視覺文化的特點，發掘內在那些隱晦內涵的美感認知與文化意義，更不用提及對近代畫家畫作的分析、詮釋，蕭瓊瑞早有許多發人之所未發的觀點與角度。

　　藝術家出版社長期關懷、推動台灣美術的發展與研究，結合國內藝術學者編輯出版《台灣美術全集》系列套書，得到一致好評。邀請蕭瓊瑞著述《圖説台灣美術史》，旨在提供國人認識瞭解有關台灣美術發展有系統論述的讀物。全書原在《藝術家》雜誌長期連載，今結集出刊。對於這樣一本通史式的台灣美術史，本人謹以欣喜的心情，向社會大眾推薦，並感謝所有提供圖片的研究者、收藏家。

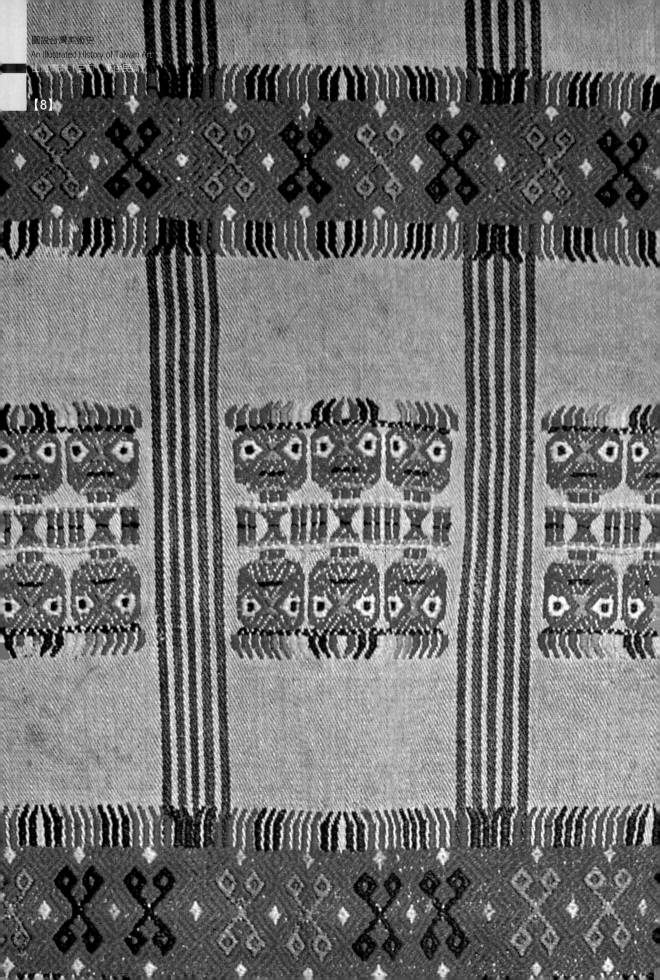

前言

■蕭瓊瑞

　　《圖説台灣美術史》是一本建構在前人研究基礎上的美術通史性著作。如果説這本書能夠有什麼貢獻，那可能便是將前人的豐富研究成果，編織架構到一個可能的歷史支架上去，作為未來討論的平台。此外，也透過一些可能的美感角度，對原本並不被認為是美術史料的先民文化成果，加以初步的詮釋、分析。試圖讓台灣美術發展，回到土地的基礎，人來人往，或是過客、或是歸人，或是有心、或是無意，總之，台灣的文化樣貌因此生發建構。

　　《圖説台灣美術史》的撰寫，是應藝術家雜誌社發行人何政廣先生的邀請，先在《藝術家》雜誌上連載，以圖像為主軸，按歷史發展的軌跡，娓娓敍來；所有的分析，以美學、美感的角度切入，讓讀者一起發現台灣藝術人文之美，與思維表現之豐富。

　　《圖説台灣美術史》全書計分五冊，前三冊分別為：（一）山海傳奇（史前．原住民篇）、（二）渡台讚歌（荷西．明清篇）、（三）深耕戀曲（日治．戰後篇），第四、五兩冊則分別為圖譜與年表。

　　這套書的出版，完全要歸功於藝術家雜誌社何先生的推動、策劃；幾年前，他便在文建會的委託下，邀集一群藝術史研究界的朋友，策劃撰就《台灣美術史綱》。可惜這本書的出版，還卡在繁冗的行政作業程序中。《圖説台灣美術史》採取另一種論述的角度和方法，降低了歷史發展的細瑣陳説，回到美術文物本身的圖像和美感。

　　要感謝所有走向前面的偉大研究者，包括許許多多人類學、考古學、歷史學、民俗學的前輩們，本書大量引用他們的研究作基礎，也感謝所有應允圖版提供的前輩、朋友們，如有不週的地方，還請多多包涵。

　　當然更期待讀者們一同見證台灣美術的發展與成果，在許多不足或錯誤的地方，再進一步探討、修正。讓我們以能共同擁有一部屬於自己的台灣美術史為榮。

An Illustrated History of Taiwan Art

The lights of civilization

撞擊迸發的文明火花

文明的火花，在先民拿著石頭相互撞擊的偶然行動中迸發，因撞擊斷裂而形成的礫石砍器，是台灣目前發現最早的人類遺存，它發現於台東長濱沿海的洞穴之中。

在這世界最大陸塊與最大海洋的交接之處，長濱古老的居民們，以極悠閒而漫長的方式，選擇石塊，進行敲打，不斷檢視、放棄，再選擇、再敲打、再檢視……，他們對物體的器形，必然已經有了一定的認知與堅持，他們是台灣最早的一批工藝製作者，文明的發展由此萌生，而台灣美術史的篇章，也就此翻開了第一頁。

一、撞擊迸發的文明火花

　　大約是五萬多年前，或是更早的時間，台灣正處於更新世（Pleistocene Period）冰河期的末期，一群以狩獵與採集為生的古人類，極可能是為了追尋因避寒南遷的動物群而來到了台灣，甚至一路前進，到達當時地形極東之處的今日台東長濱一帶。

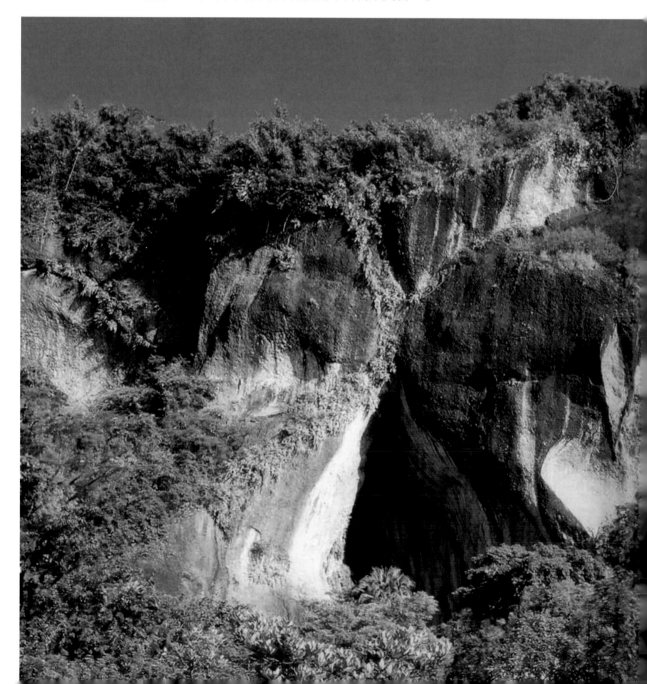

　　面對著浩瀚的汪洋，他們尋得近海避風的一些海蝕洞穴，居留了下來^{（圖1-1）}。

　　這些極東陡峭的海岸，是在兩百五十萬年前的地球第二次地殼變動中，菲律賓海板塊挾帶著呂宋島孤，撞擊並結合原本形成於六百五十萬年前的古台灣島塊而成。從海岸到海床的坡度十分急陡，距海岸僅五十公里處，水深即達四千公尺以上。由於此地的地質形成年代較晚，原是海中沈積的岩層隆起暴露在大氣中，經年受到季風、颱風，以及海浪的

圖1-1：台東長濱八仙洞
附近一景

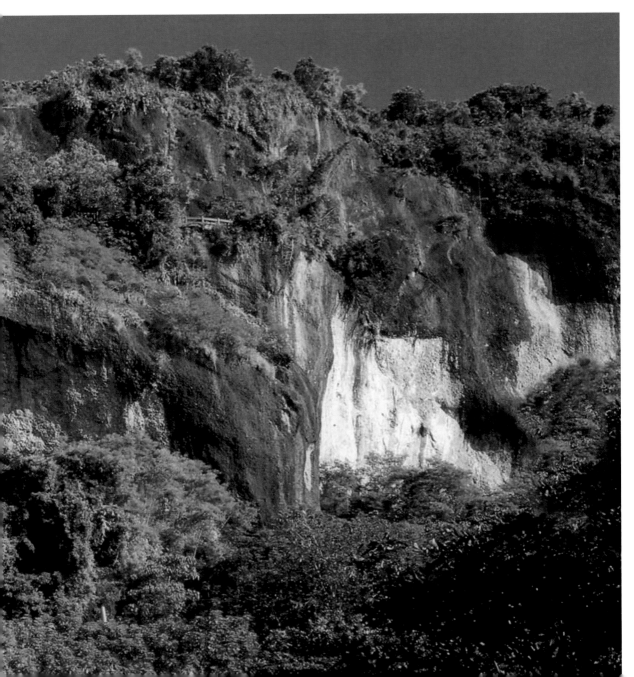

強烈衝擊，猶如質地脆弱的媒材，被鋒口銳利的雕刀日夜切割、雕琢，形成怪石林立、岩岬陡峭的壯觀奇景。

　　不過五萬多年前的古人類，停留定居在這個地區，顯然並不完全是因為這些壯麗景觀的吸引，他們之居留此地，一方面，這是整個歐亞陸塊的極東之地，對當時尚無法征服海洋的人類而言，前行已無去處；另一方面，則主要是此地拍岸的浪濤和定期與不定期的季風、颱風，會從海中帶來大量的食物，包括各種魚類、貝類和藻類，易於營生；此外，水母丁溪就從山腳下出海，提供了充足的淡水水源；而山壁特殊的大小海蝕洞穴，更提供了遮風避雨的良好居住環境。

　　五萬多年前，從台灣近代有文字記載的三百多年歷史去推想，似乎是極為遙遠的事情，然而從人類可能起源的二千萬年前的類人猿，或亞洲最早用火的四十萬年前的北京人看來，五萬多年前，顯然還是一個非常晚近的年代。現代的人類學家和地質學家，普遍認同：人類最接近的物種上的親屬，可能是距今二千萬年前，在東非、歐洲、亞洲均有發現的類人猿，他們與猿類之間的最大區別，在於沒有了大犬牙，面孔變得更為平坦，腦子顯著擴大，而兩眼向前，有了實體的視界。不過從此之後，到距今約五百萬年前之間，其中將近一千至一千五百萬年的時間，在化石出土的記錄上，幾乎是一片空白；而這段時間，可能正隱藏了類人猿到真人之間演化的奧秘。

　　基於生存的需求，人類被迫進行長期且長距離的不間斷遷移。約一百萬年前，他們在北非；七十萬年前，到了爪哇；四十萬年前，向北到達東方的中國和西方的歐洲。從四十萬年前的北京人，到五萬多年前的台灣，地球史上經歷了至少四次的冰河期，每一次的冰河期，地球溫度急遽下降，冰雪覆蓋陸地，水源暫時無法回歸海洋，造成海洋平面的下降，當下降的高度，超越了台灣海峽原本的深度，台灣便與歐亞陸塊，甚至一度和日本、菲律賓諸島連成一體 **(圖1-2)**。

　　此時，許多動物紛紛南下避寒，人類追逐這些動物來到南方，一般相信，五萬多年前的台東長濱居民，就是在這種情形下來到台灣；然而如果因此就推演出臺灣原屬中國文化的一部分，似乎是過於狹隘的說法；畢竟文明的演變和族群的遷徙，始終是一個複雜而多元的過程。

　　五萬多年前的台東長濱居民們，面對浩瀚的汪洋，沒有風雨的日子，是舒適而愉悅的。在高約三百八十公尺的岩石山塊上，面臨太平洋的峭壁邊，有十幾個海水沖蝕而成的洞穴，後來的阿美族人，稱此為 Loham（羅漢）。事實上這是一個由海底隆起所構成的地

形，先是由海底火山噴發的岩漿堆積而成，在海中長年遭受海潮的沖蝕而形成洞穴的形
狀，一旦露出水面，因冰河消漲的關係，引起海平面的上下昇降，再加上台灣島塊的不斷
上升，因此，長濱的古居民們也就由最高的洞穴，陸續遷移到較低的洞穴，以便於拾取海
邊的食物。有時海水又漲又退，他們就在相同的洞穴中，又出又進，留下遺物，如潮音洞
即是；當然這個時間往往相當漫長，因此進出同一洞穴的，已是相隔數代的後代子孫了
(圖1-3)(圖1-4)。

太平洋濱，每年定期的季風或不定期的颱風，都會帶給居民一些驚恐，但風雨過後
的日子，他們反而可以從海邊獲得更多的食物。許多時候，他們也會為了獲取皮毛和其他
的肉類，回到岩洞後方的山林之中，捕捉獵取其他的動物。為了割切這些漁獵回來的魚、
貝、鳥、獸，他們從附近
水母丁溪河灘和海邊，揀
拾一些礫石，這些石頭由
於長期受到河水、海水沖
蝕滾動，形成鵝卵般的圓
形或橢圓形狀，他們敲擊
剝打卵石的一端，使之迸
裂，成為鋒利的刃邊；文
明的火花，就在這有意無

圖1-2：米崙亞冰期古地
圖（根據林朝棨，宋文
薰改繪。摘自宋文薰，
1980）

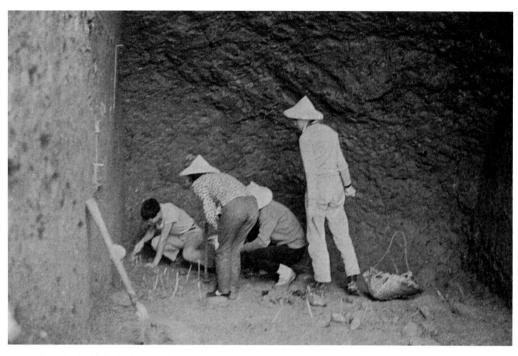

圖1-3：長濱崑崙洞發掘情形

右圖1-5上：長濱文化的礫石偏鋒砍器（摘自宋文薰，1969）

右圖1-5A：芝山岩文化的礫石砍器（盧錫波先生藏，右頁下圖）

意的撞擊之中迸發生成！長濱八仙洞在一九六八年發掘出土的礫石砍器，是目前台灣所見最古早的人類遺存，稱為「長濱文化」**(圖1-5)**。類似形制，亦見於芝山岩文化中**(圖1-5A)**。

　　長濱文化的礫石砍器，以削去一角、形成偏鋒之刃部，因此亦稱為「礫石偏鋒砍器」，而製成此器的技術，即稱「單面打剝法」**(圖1-6)**。

　　粗製的礫石工具，是人類最初使用的工具，也是舊石器時代最大的文明特徵。早在

圖1-4：八仙洞海蝕洞分佈情形（參宋文薰，1969；改繪）

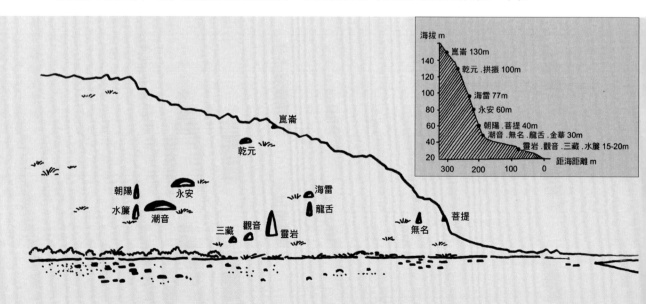

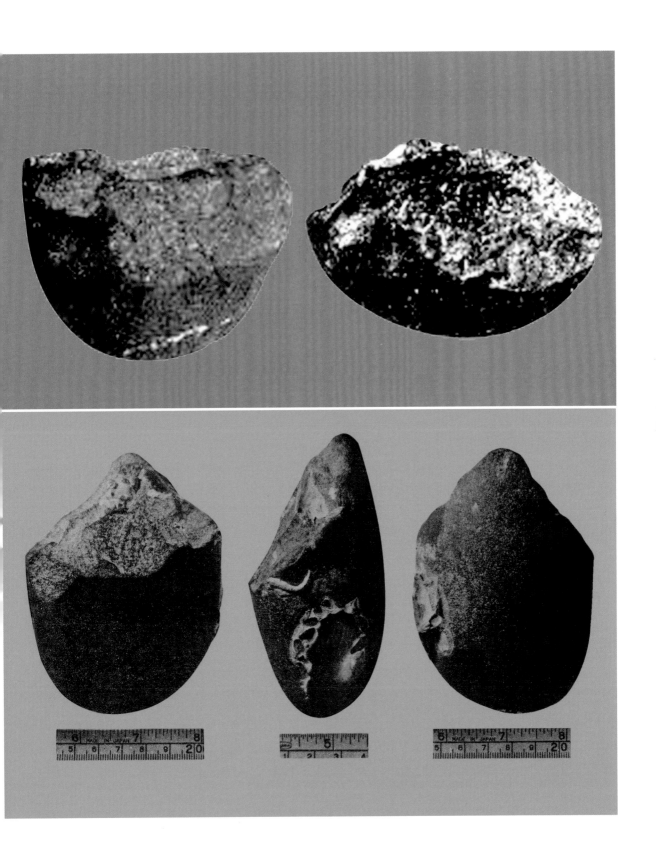

兩百萬年前的非洲南猿，也是人類直系的祖先，便知道把圓卵石敲開以造成刃鋒。而在之後的一百萬年內，人類繼續演化，卻未曾改變過此一工具；同一工具能持續使用如此長久的時間，可見此一發明是何等偉大的力量。

對原始人類而言，尤其是拇指較短的人類祖先，礫石砍器拿起來極為簡便，只要原來圓潤的一端握在掌心，較長的四指用力抓緊，即可使用自如。這種工具用於切割，也用於攻擊——握於手中的攻擊，而非丟擲攻擊，是人類由素食進入肉食之間最重要的工具。而從完整圓形礫石剝裂下來的另一小型石片，也同時成為原始人類進行較細微切割的另一利器。

長濱居民使用的礫石，是完全來自當地的石材？抑或參雜著自外地攜入的既成品？其製作技術是中國北京人技術的直接繼承？抑或原始人類多元傳衍的文明成果？

這些問題頗令關懷台灣文化來源與系統的人士爭論，似乎這些問題的結論，也會為台灣未來的走向提供一些學理上的論據，儘管這些並非完全必要。

不過，以往的説法，大都認同台灣長濱的打製技術「完全是繼承北京人以來的中國大陸舊石器文化」（林朝棨，1981），但越來越多的考古資料顯示：舊石器時代人類文化，在許多地區均產生諸多相同、相通的文明表現，因此，那一個地區一定是由那一個地區直接傳承，是仍必須謹慎求證的論題。

長濱礫石偏鋒砍器可看成台灣最早的石材工藝。其打製的技術，可能分為直接打擊與間接打擊兩種主要方式。直接打擊是一種較為原始的方法，其手法大概有鎚擊、砸擊、

圖1-6：以單面打剝法製成的長濱文化礫石偏鋒砍器（採自宋文薰，1969）

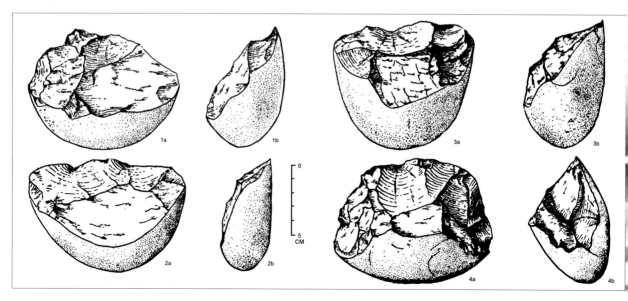

圖1-7：直接打擊法

《採自Francois Bordes，
1979）

《1）利用石鎚直接打剝
石片。
《2）壓剝法：左手握
石，墊以皮革，以左膝
支撐；右手握壓剝器，
撐在右膝上，使力壓
剝。
（3）使用軟鎚（木、骨）
直接打剝，以此法打剝
之燧石，角度大為不
同。

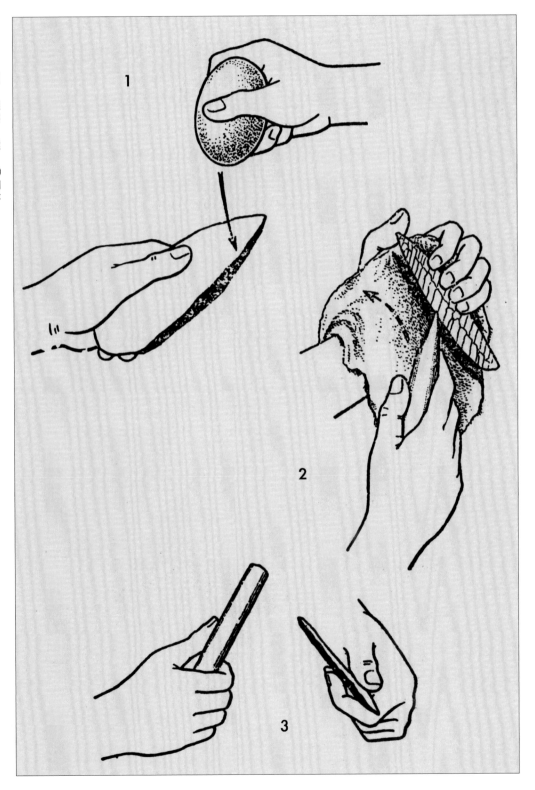

鋭稜砸擊、碰砧、投擊等各種不同的作法；但要之，均是以另一石塊或木、骨等軟鎚，在目標石塊上直接撞擊、打剝，造成石面的自然剝裂 **（圖1-7）**。至於間接打擊的方式，屬於較為晚期的作法，其重點則在錘打之間，加上一個木棒、骨棒等仲介物，可以造成較受控制且細微的剝裂 **（圖1-8）**。一個圓或橢圓的礫石，在單面一次或兩次等有限度的剝打後，會形成偏鋒的刃面；如在兩面分別剝打，則形成中鋒的刃面；如果剝打的點，有效地控制在原先裂解的疤痕邊緣，連續施力，則可以形成一排呈鋸齒狀的刃鋒 **（圖1-9）**。而加工的次數及面積，如果再繼續擴大，便成為「手斧」（hand-axe）的原型 **（圖1-10）**。

　　長濱文化並未得見中鋒砍器，而原型手斧也僅見唯一的一件於潮音洞，因此，長濱

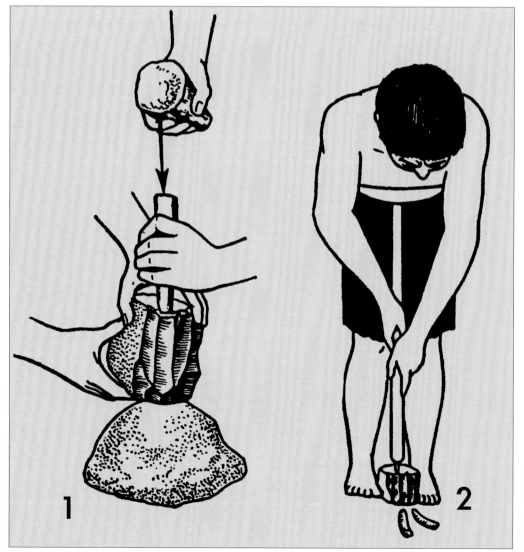

圖1-8：間接打擊法
（摘自Francois Bordes，1979）
（1）以木棒為中介物，於上施力敲打。
（2）以胸部壓剝石器。

文化主要仍以偏鋒砍器和邊刃刮削器、尖器、刀形器等石片器為主體，材質多屬橄欖岩（Peridotite）、矽質砂岩（Silicious Sandstone）、安山岩（Andostite）、和輝長岩（Gabbro）等。也有一些使用質地較緻密的白色系統或其他顏色特別醒目的材料，如石英（Quartz）、石英岩（Quartzite）、玉髓（Chalcedony），及極少數的燧石（Flint）和鐵石英（Iron Quartz）等較細石製器。「形制不固定」是其主要特徵；唯可以肯定者，這些較細石製器，應屬較為晚期的產品**（圖1-11）**。

在這世界最大陸塊與最大海洋交接的邊緣，長濱的古老居民們以極悠閒的方式生活，可能是由於食物取得的容易，他們可以花費大量的時間來從事工具的製作。遙想這些仍屬原始的住民，如何在河灘、海邊尋覓適合的石塊，聚精會神地以簡單卻絕不草率的手法，仔細剝打他們的器具，在剝打間，不斷地檢視、修正、放棄，再打製、再檢視、再修正，他們對物體的器形，必然已經有了一定的認知與抉擇，文明的發展由此萌生，且緩慢而穩定的成長。

這是台灣最早的一批工藝製作者，美術發展的篇章也由此靜靜地翻開了首頁。

長濱文化，以長濱八仙洞為代表，但並不完全侷限於此；在後來陸續發現的台東成功鎮信義里小馬洞穴遺址，及恆春半島最南端的鵝鑾鼻第二遺址、龍坑遺址等，也均發現與長濱文化相近的舊石器時代文化。

長濱古老居民所創造的文化，從五萬多年前延續至五千多年前，而在距今一萬五千年至一萬年間，也正是中國大陸山頂洞人活躍的年代，地球上開始於六萬年前的最後一次

圖1-9：以有計畫的打剝角度，造成鋸齒狀的刃鋒。（摘自賈士蘅譯，1990）

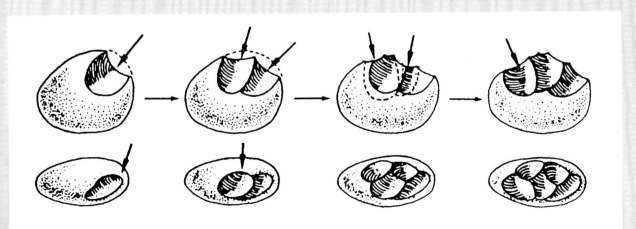

冰河期至此結束，海水逐漸回升，台灣島塊再度也是最後一次和歐亞陸塊隔離，成為獨立發展的區域。

　　後期的長濱居民，開始使用大量骨角製作的漁獵器具，顯示磨製技術已經萌芽，從磨製較軟質的角骨開始，緊接而來就是石器製作的技術由剝打進入磨製，也標示著台灣新石器時代文化階段的即將來臨。

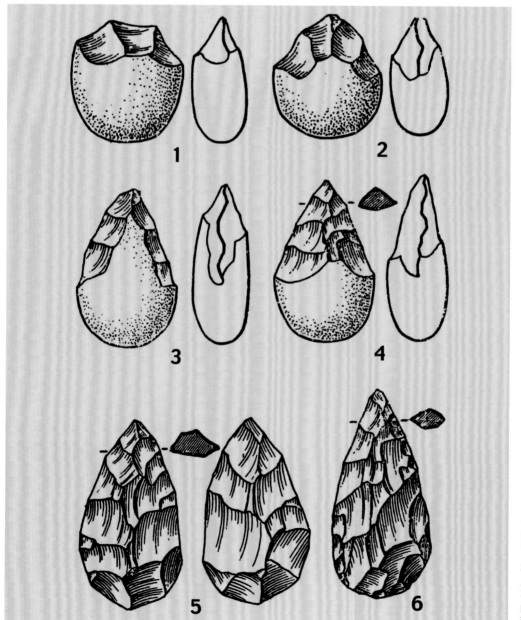

圖1-10：由兩面加工面積的擴大，看出由中鋒砍器演變成手斧的過程。（摘自Francois Bordes，1979）

右頁圖1-11：長濱文化所見石英等較細材料製石片器，應屬較為晚期的產品。（摘自宋文薰，1969）

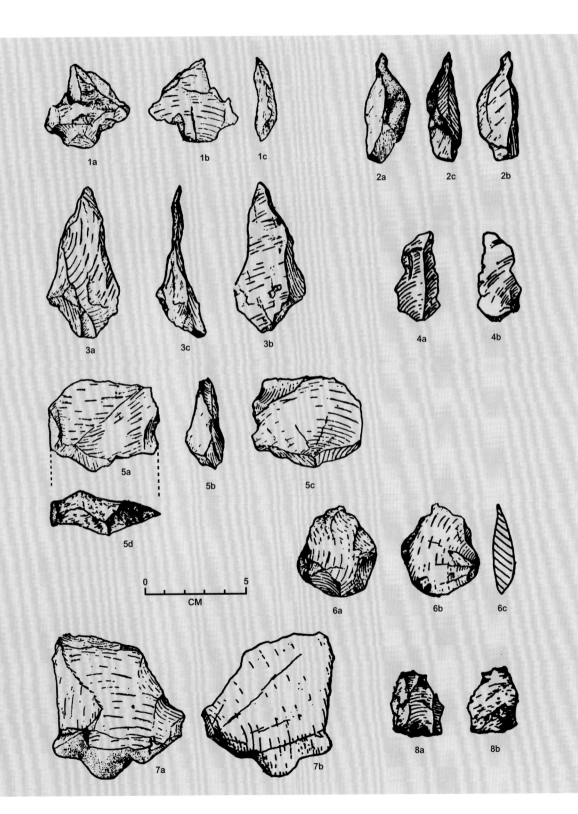

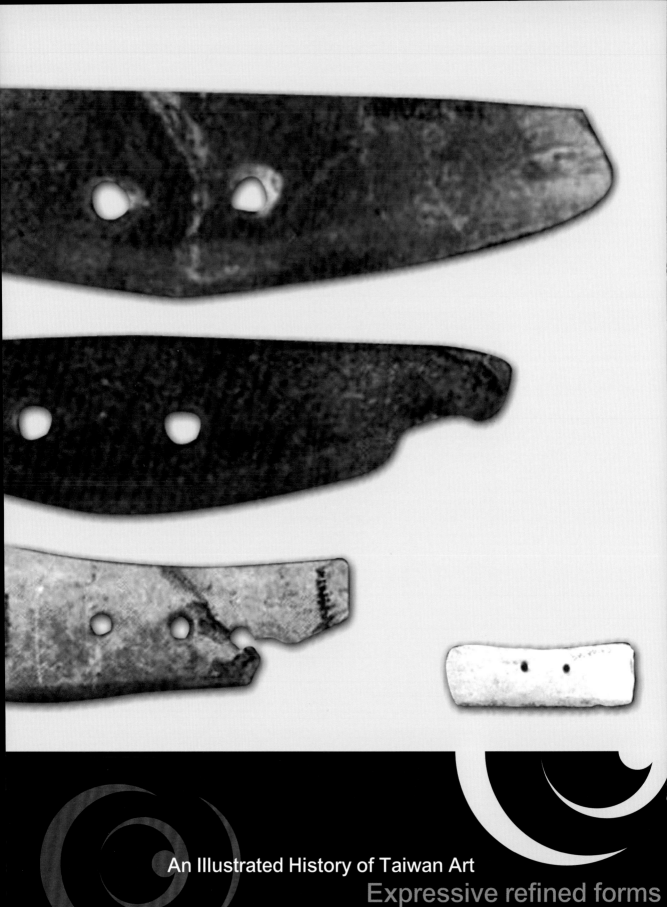

An Illustrated History of Taiwan Art

Expressive refined forms

有意味的形式琢磨

磨光與鑽孔，是新石器時代最重要的技術成就，這種技術的躍進，起於先民對形式琢磨的知覺與掌控。

無論是對形式規律的講究，或表面質感的刻意磨光，視覺與觸覺的豐富化、細膩化，都推促著人類脫離那渾沌、粗糙的文明階段，進入歷史的新紀元。

從「匙形石斧」，到「有段石斧」、「有肩石斧」、「靴形石斧」，甚至巨石文化的岩棺、石壁、石像與石柱等等，人類對石材的掌握與運用，也標示著定居生活的來臨。

二、有意味的形式琢磨

從剝打到磨製，是人類學家分別「舊石器時代」與「新石器時代」最主要的文明特徵。台灣在大約距今七千至四千七百年前，開始進入新石器時代早期的歷史階段；之後經歷中期、晚期，一直延續到距今約二千年前的金石併用時代，前後約近五千年左右的時間（圖2-1）。

磨製技術的發展，首先出現在木器和骨角器的製作，稍後才逐漸運用到石器之上。其中，木器因材質的易朽，今日已無法得見較完整的成品，但骨角器的出土，則有相當的成果。長濱文化的晚期，也是台灣舊石器時代的晚期，居住在東岸海蝕洞中的初民們，已能製作相當精美的骨角器，這些製作，多屬漁獵用途的長形尖器，以及縫製衣服的骨針，形式精巧、勻整，顯示這些原始的工藝家，如何在形式的控制和琢磨上，發揮他們的智慧與心力。儘管這些製品，是基於實用的功能與目的，但在形式和技巧的講求上，一定的形式規律和表面質感的刻意磨光，在在顯示出初民對人類自身視覺與觸覺的深切知覺、理解與愛好。

磨光與鑽孔是新石器時代居民最重要的技術成就。但這些從大坌坑文化開展的台灣新石器時代文明，就現有的出土文物瞭解，顯然和之前的長濱文化，並沒有直接或間接傳承的痕跡，極可能是台灣海峽重新形成之後，渡海而來的另一支新的文明系統（宋文薰，1978）。

石器形制與功能的多樣化，標示著新石器時代居民已進入農耕文明的階段，為掘土、砍伐、割草而出現的石斧、石鋤、石鐮和石菜刀等等，形制逐漸形成一定的規範，功能也越趨分化而細膩。

圖2-2是台灣新石器時代代表性的磨製石斧，一稱「匙形石斧」。從北部的圓山、植物園，到中南部的牛稠子、大湖、橋頭，以迄南部的墾丁等地均曾出土。這些呈杓匙狀的扁平大型磨製石器，一般長度約從廿五公分至七十五公分不等，光滑、平整而均衡的造型，讓人很難想像這是剛從打製石斧過渡而來的早期農耕器具。

斧口圓滑，且斧身另一端呈現細瘦的規整造型，可以推測初期的使用，可能是直接以雙手握持，進行較為靈活且多方向的挖掘或劈砍動作，有人以為也可能作為兵器之用。斧口的刃鋒，可能因用途的需求各異，也可能因時代的先後不同，而有厚薄的變化；但基本上，如何使雙手的握持穩固舒適？如何使斧口的鋒刃不因過度的使用而太過容易斷裂？

這些問題的考量，在早期這些工藝製作者心中，應都經過相當的揣摩考量。而那些磨光可
鑑的表面，和均衡對稱的造型，也應是耗費了製作者相當的時間與心力。同時，為了製作
的便易，也為了使用上的持久，石材的選擇，顯然更花費作者一番心思；事實證明：嘉義
竹崎牛稠子出土的石斧，所使用的橄欖石玄武岩，應是來自澎湖外島；而高雄大湖出土的
石斧，則以源自中央山脈的板岩製成為主（宋文薰，1980）。顯示這些石器的製成，是在
一種相當長期且跨地域性的情境下苦心完成的。也由於質地、造型的精美，使這些石器，
幾乎超越了實用的功能，而具觀賞、保存或顯示身份地位的多元作用。

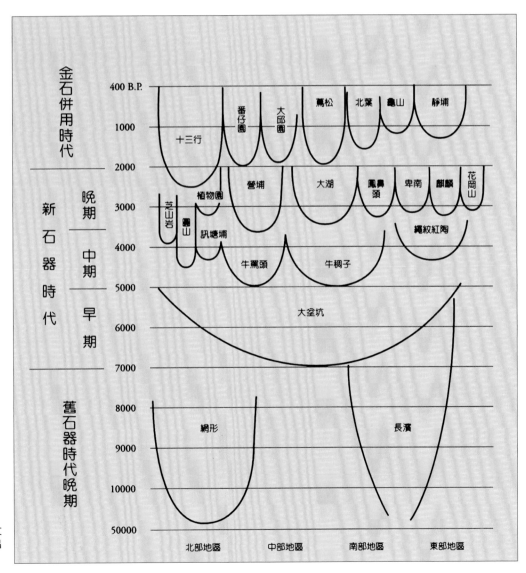

圖2-1：台灣地區史前文
化時空架構表（劉益昌
製，改繪）

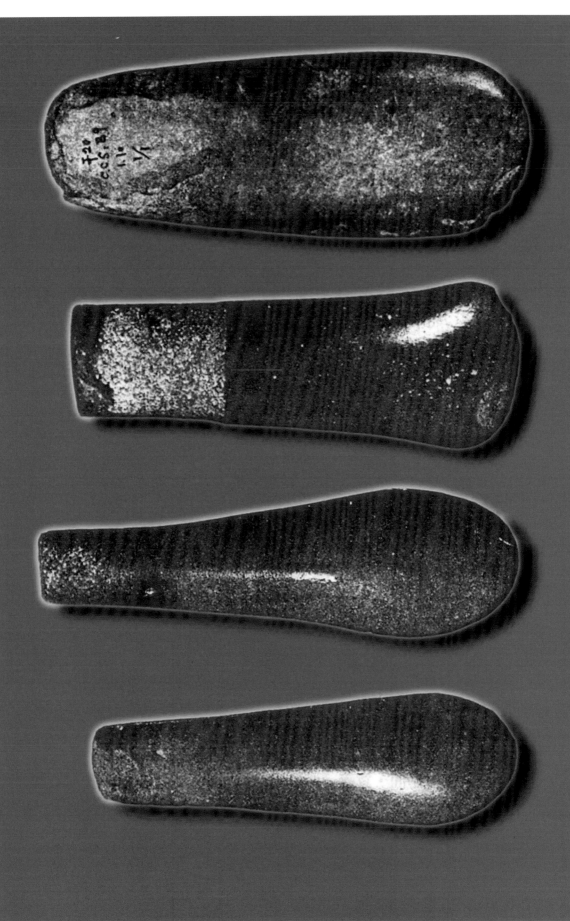

　　圖2-2上方的兩件石斧，係台北縣狗蹄山出土，屬植物園文化產物，在不屬斧口的一端，明顯有著雕琢而未予磨光的痕跡，其中第二件的痕跡尤為平整規則；這些痕跡顯示：在某些特定的需求下，早期的工作者，曾經將這些石斧和木質把手，以藤條一類的繩索加以捆綁結合，以取得更大的工作效能。

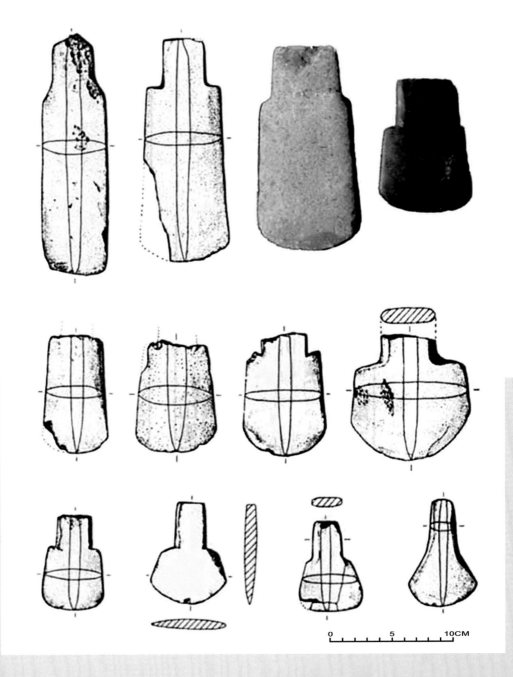

左頁圖2-2：台北狗蹄山（上一、上二）、植物園（下一、下二）出土之「匙形石斧」（分別摘自宋文薰，1980，及金關丈夫，1990）

圖2-3：台北圓山出土之有肩石斧（摘自宋文薰，1980）

　　不過這類超過二十公分以上的石斧，結合木柄的例子，在數量上較為有限；在台灣新石器時代，和木柄結合的石斧，是以稱作「有肩石斧」及「有段石斧」的石器數量最多，這些也見於中國大陸華南和東南亞群島的石器，形制較小，一般在十公分左右，小者甚至只有三、四公分大小（圖2-3、2-4）。這類石器，在磨製手法的精美上，不亞於前提的匙形石斧，且數量龐大，應是當時運用最廣的石器。

　　不論是大型的匙形石斧，或較小的有段石斧、有肩石斧，甚至更小的石箭頭、石鏃或網墜，在造型上，基本上均是一種左右對稱的均整形式；這種造型，是大部分原始藝術，甚至是後來的民間藝術，最基本也最常見的形式。不過，在台灣新石器時代，值得特別一提的磨製石器，是一種稱作「靴形斧」的除草工具，它倒是打破了前述左右對稱的原始造型形態。

　　靴形斧不是台灣的特產，分佈在緬甸、雲南、中南半島、馬來半島、爪哇、菲律賓，甚至北達韓國和日本九州南部，以及中國的江南地區；而這項石器，在台灣的分佈也幾達全島，北自基隆社寮島、台北金山、圓山、植物園附近，南到屏東墾丁、東到台東綠

圖2-4：台北圓山出土之有段石斧（摘自宋文薰，1980）

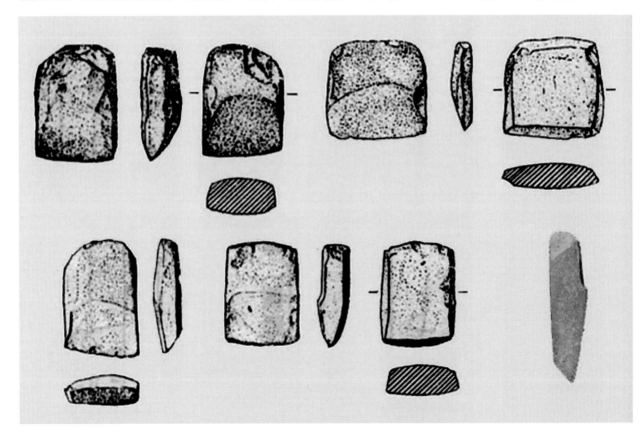

島，以及山區的布農部落。日治末期，知名人類學家金關丈夫、國分直一便曾撰就專文，就靴形斧的起源、分佈、用途、形制，及其文化相等問題，作過深入的探討（金關丈夫、國分直一，1959及1990）。

所謂的靴形斧，或靴形石器，指的是一種接近斧形的扁平有刃石器，和有肩石斧或有段石斧的左右均衡對稱不同的是，靴形斧的刃線與器軸形成彼此傾斜的關係，左右不對稱，刃線的一端猶如靴尖，另一端有時形成單一的肩部，有時則與器軸直接銜接，以便結合木柄，立石鐵臣所作的復原圖，可以幫助我們的瞭解（圖2-5、2-6）。從造型的觀點言，這樣的器形，較之那些左右對稱而平整的磨製石器，實包含了更多因經驗所得而生成的人類意志控制，製作者在石材的擇定及器形的琢磨掌控上，有著更為靈活、多元的想像與發揮。金關丈夫認為這樣的石器，很可能是在「金石併用時期」，受到金屬製品的影響，而之後，在金屬不足的情形下，重新回歸石器的時代普遍使用（金關丈夫、國分直一，1990）。

然而台灣靴形斧大量出現的時機，是在金石併用時期之前的新石器時代，究其原因，或許是由較先進的地區，亦即較早經歷金石併用時期的地區，經過改良成型後，再直接傳入所致（金關丈夫、國分直一，1990）。不論如

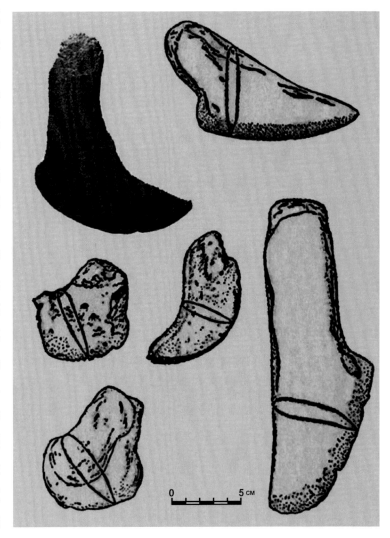

圖2-5：墾丁出土之靴形斧（摘自金關丈夫，1990）

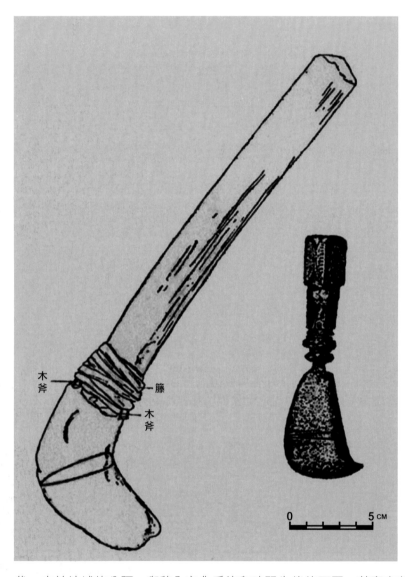

木斧

藤

木斧

0 5 CM

何，這些甚至在今日某些原住民部落仍被延用的靴形石器，標示了台灣新石器時代在造型文化上的一大躍進。尤其這些極可能是用來「除草」的器具，因原始居民「除草儀式」的宗教性意義加入，某些時候，甚至脫離實用功能，成為祭儀時的重要祭具；此一傾向，從那些製作格外精美且保存上較無磨損的成品中，應可獲得印證。

長達將近五千年的台灣新石器時代，由於地域的分隔，與移入文化系統和時間先後的不同，其實有著顯著的地區差異性格；但為整體瞭解此一時期台灣地區文化發展的一般大貌，我們採以較為統合的論述方式；比如在圓山文化始終未曾出現的石菜刀，也是此一時期台灣諸多地區重要的文化特徵之一。部分的石菜刀或鐮刀上，顯示精準的鑽孔技巧 **（圖2-7）**，以便於和木柄的結合，這種鑽孔的技巧，也同時得見於東部的巨石文化之中。

台東的巨石文化，有巨大的板岩單石，形制多樣，如岩棺、石壁、石像 **（圖2-8）**、有槽單石、有肩單石，及有孔石盤、石柱等等，依宋文薰的猜測，很可能是一整套和祭儀有關的巨石構築（宋文薰，1980）。其中矗立於台東卑南的板岩石柱，上方圓型石孔的意義與

圖2-6：玉山布農山地採集之靴形斧（左）及排灣族所用之靴形鐵器（右）（摘自金關丈夫，1990）

功能，曾引起學者的諸多揣測；最近的研究認為：這些石柱，很可能是史前民族支撐屋脊的建築立柱；惟從宗教祭儀的角度言，在物體上鑽孔，往往具有生命賦予的象徵意義。一根巨大的柱石，因如眼睛般的圓孔鑽成，而有了神聖的靈視意義，而成為被崇拜的對象，應亦是可以理解的現象。與卑南文化可能平行發展的麒麟文化，有巨大的立石崇拜，這些立石，雖無鑽孔加工的痕跡，但光從切割、運用，以迄矗立的過程，即蘊含了重要的宗教意義與繁複的工程技術。

　　從功能多樣的磨製石器，到宗教儀式的形成，顯示台灣新石器時代文化已逐漸脫離原始漁獵、採集的散漫式生活型態，進入定居、形成聚落的生產性農業文化階段，而作為農業文明更具代表性的成果，則是結合了泥土與火，並施以木、石拍擊紋飾的陶器工業與藝術。

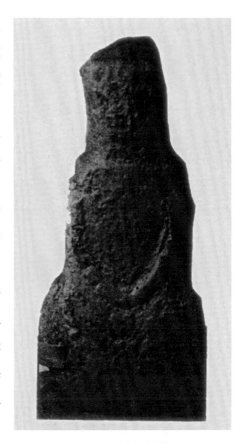

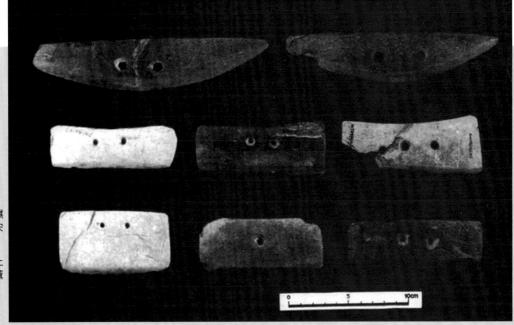

上圖2-8：台東成功鎮麒麟出土之石像（摘自宋文薰，1980）

下圖2-7：台東卑南出土之石菜刀（摘自宋文薰等，1987）

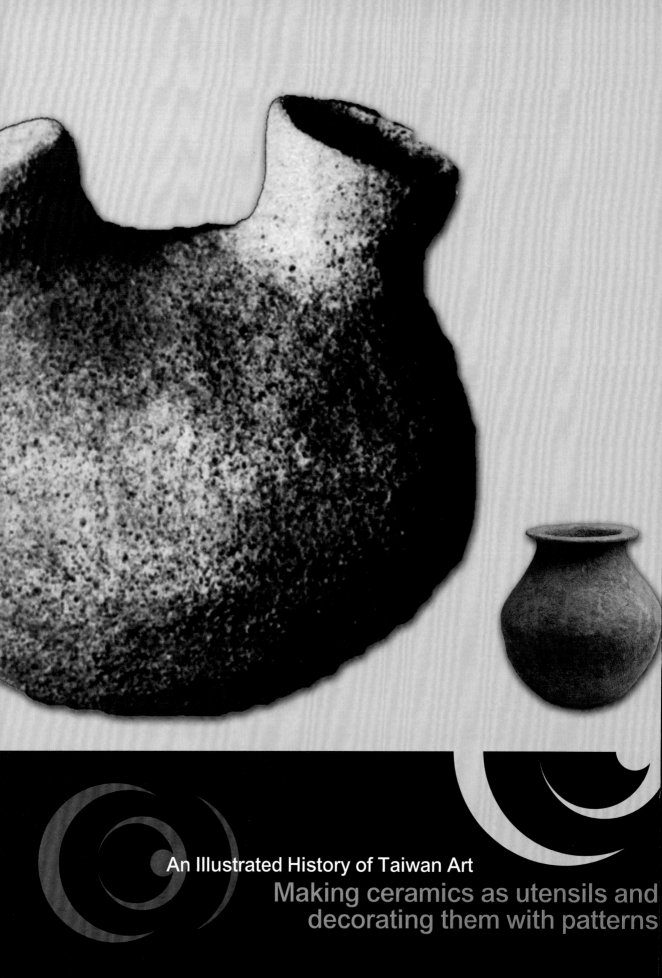

An Illustrated History of Taiwan Art

Making ceramics as utensils and
decorating them with patterns

捏陶為器‧飾之以文

陶器、用火、定居、農業、文化，是一組密切相關，且同時出現的概念與成就。人類在無意中發現用火的奧妙，卻在有意識的情形下，摶土捏陶、烘烤加熱、製形作器，並在陶器表面，壓印、繪製各種各樣的紋飾，人類因而超越了器物實用的階段，堂堂邁入精神文明飛揚的層次。

台灣的印文陶器，素樸穩重，捧握在手，那種辛勞終日、衣食漸豐、家人齊聚用餐的溫馨之情，油然而生……。

三、捏陶為器．飾之以文

陶器的出現，是新石器時代最重大的文明成就，因此，新石器時代之前的文化，稱為「先陶文化」，新石器時代之前的時期，也稱為「先陶時期」。

陶土的發現，大概和人類的用火同其遙遠，先史時期的古人類，在火烤食物的餘燼殘渣中，發現泥土被烈火燒烤後，變得凝固堅硬的現象，初步瞭解了陶土的性質。然而真正利用此一特性，捏陶以為器，則應是農業出現以後的事情。漁獵時期的人們，遷徙流動，既沒有以器貯物的必要，即使需要，以陶泥為器，對經常遷徙的先民而言，總不如皮革之類來得輕巧便利，不易破碎；因此，陶器的使用，實即標示著農業時代定居生活的開始。

西方早期思想家，將農業時代的來臨，視為文化正式的開端，沒有農業，等於沒有文化；這種思想，遺存在「文化」這個字的意義上。Culture這個字，既是文化，同時也是農業種植、栽培、培養的意思。將農業視為文化的開端，主要是因農業帶來了定居的生活，定居的生活，促使人群的集中及家庭、氏族等組織的形成，並與固定的土地產生互動，文化因此可以累積，文化始得形成。

農業帶來了大量的穀物性食物，人類之前以石煮法、石烤法、土竈法等為主的原始食物炊煮方法，此時已無法妥善處理穀物性食物；因此，必須有一些盛裝及貯藏的食器、煮器與容器，這種需求，提供了陶器大量出現的客觀條件。（張之恆，1995）

中國古代的思想家，也視陶器為文化進展的重要指標，不過，思維更進一步。當人類已能捏陶為器，以器為用，中國古代的思想家卻認為：到底這還停留在實用的階段，吃食飲水，還稱不上「文化」的階段。要等待有一天，上古人類在溫飽已經獲得一定滿足之餘，在陶土要乾未乾之際，以繩子等物，纏繞、拍印在陶器表面，形成「紋飾」，此時，人類終於掙脫了實用的拘限，進入精神活動的階段，文化才真正形成。這些紋飾，象徵人類精神的蠢動，或是代表一定的社會階級、或是代表一定的祭儀圖騰、或是代表純粹的美感意識……，文化自始快速生發進展。因此，古代中國思想家謂：「文明以止，神而化之。」文者，紋也；化者，神之用也。

新石器時代陶器的出土，範圍相當廣泛，層序也頗為複雜；陶器的質地、樣貌，也因此成為考古學者分別不同文化層最主要的依據，它可以說是人類文明「不朽的證物」。依人類學者張光直主持「台灣省濁水溪與大肚溪流域考古調查」（1972-1974），簡稱「濁

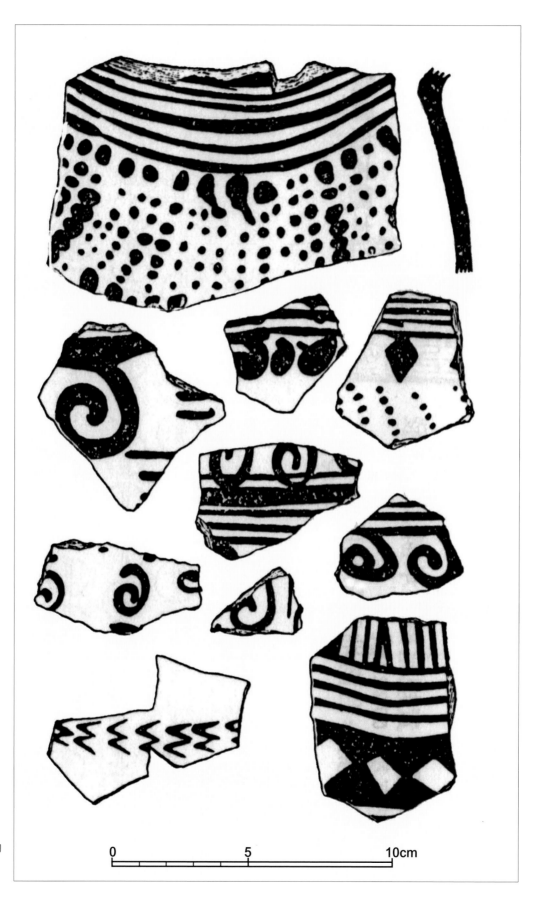

圖3-1：鳳鼻頭出土彩陶
紋飾（摘自金關丈夫、
國分直一，1990.9）

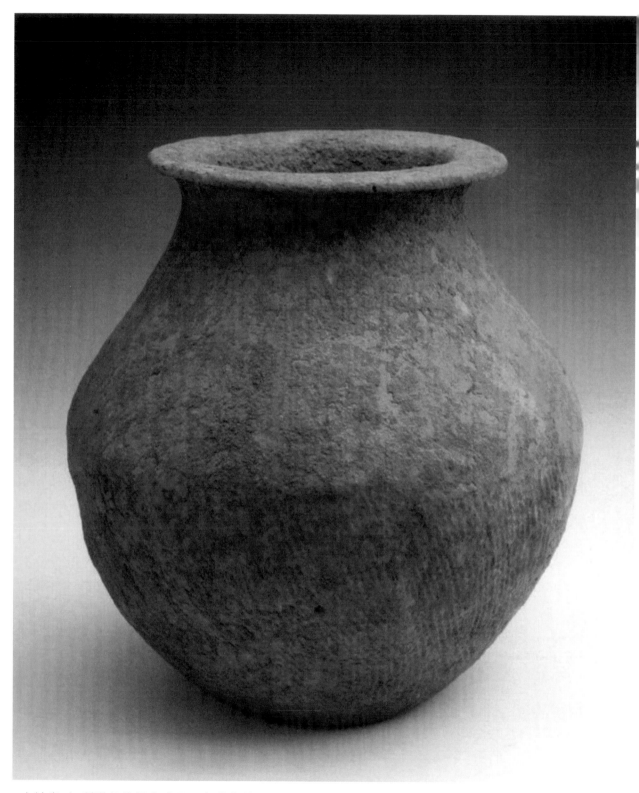

圖3-3：高雄潭頭出土紅
竭色細繩紋陶罐（摘自
中研院史語所，
1998.10）

大計畫」）所獲得的調查成果，台灣史前陶器及其年代，約可劃分為如下幾個類型及時
期：

（1）粗繩文陶時期：時間最早，為距今約5000年之前。

（2）細繩文陶時期：約距今4500-4000年間。

（3）素面紅陶時期（已出現少數灰黑色陶）：約距今4000-3500年間。

（4）灰黑陶時期（仍有素面紅陶）：約距今3500-1300年間及更早時期。

（5）灰黑印文陶時期：則為距今1300年之後。

　　每種陶器分佈的地區及其可能來源，是人類學者推測古代文化遷移、影響的重要線索。然而從美術史的角度言，我們則毋寧更看重這一長時間、這一區域中統整的陶器紋樣與形制，有無可以歸納的形式特色與精神內涵。

　　紋飾與形制是陶器造型上最重要的兩個課題。紋飾依其施作方式，則有印紋及彩紋兩種。彩紋陶器亦即所謂的「彩陶」，在台灣出

A　　B　　C　　D

上圖3-2：陳奇祿採集克塔格蘭村敲棒（摘自金關丈夫、國分直一，1990.9）

下圖3-4：鳳鼻頭出土大坌坑文化陶片紋飾（摘自Chang，1969）

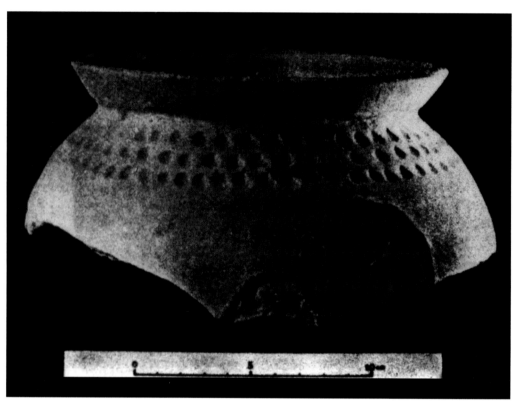

圖3-5：台南蔦松出土貝
殼紋陶罐（摘自宋文
薰，1980）

土陶器中，並不是一個多量器種，在張光直的「濁大計畫」中既未出現，也未納入他的分期層序中。不過從北部的芝山岩（黃士強，1981），到台南的牛稠子（金關丈夫、國分直一，1990）、高雄的桃仔園、鳳鼻頭（金關丈夫、國分直一，1990；劉益昌，1997.4），屏東的墾丁（金關丈夫、國分直一，1990；李光周，1996），以及澎湖的良文港（金關丈夫、國分直一，1990）等，均有發現，分佈的時間，從距今約7000年到4000年之間。金關與國分二氏認為：這是來自中國華北先史時代的一個顯著的文化式樣之代表（金關丈夫、國分直一，1990）。不過，台灣彩陶出土的樣本較少，也未有完整的器品出現，因此只能就片段的紋飾，加以揣摩。大致可以肯定的是：這些紋飾並沒有具體的動物紋或植物紋，如華北地區常見的蛙紋、魚紋，此地均未得見。台灣史前彩陶的紋飾，以幾何紋為主，其中以平行線紋、菱形方格紋、三角形紋（如鋸齒紋）為最常見，另亦有少數的刺點紋、曲線紋、鉤紋等，不過在這些看似簡單的紋樣中，則仍具多樣的變化與趣味。圖3-1是鳳鼻頭出土的部分彩陶紋飾，在樸拙中仍可見出流動、活潑的結構變化，顯示新石器時代台灣居民生活的情狀與心靈的面相；其中尤以綣曲的雲紋特別惹人注目，參雜在平行線紋中，予人以驚艷的感受；一如在平淡的生活，仍可聽見宛轉迴旋的山歌旋律。

　　印文陶器是台灣史前陶器中，流傳最廣的一類。在陶器製作的發展過程中，具有印文的陶器，尤其是粗繩文陶器，出現時間，遠早於素面陶；其原因在於，初民早期製陶的過程中，必須借助一些拍板、石錘等，由內外夾拍陶器器壁，以堅實壁土，並趕出其中的空氣。圖3-2是陳奇祿早年採集自台灣北部克塔格蘭村的敲棒，可協助我們推想當年初民工作的情貌。當製陶技術進入相當成熟階段，完全素面的陶器，或在壁面再加一層陶衣的作法，方始出現。

　　圖3-3是現存中央研究院歷史語言研究所的一件台灣紅褐色細繩紋陶罐，高約14.9公分、肩寬14.5公分、口徑約6.6公分，出土於高雄縣潭頭遺址，屬牛稠子文化（4500-3500B.P.）的產物。台灣新石器時代的陶器，始於大坌坑文化（7000-5000B.P.）時期，牛稠子文化是緊接其後的文化，從這件陶器，我們可以窺見台灣陶器早期的一般樣貌。自口緣至肩面，採素面無紋作法，肩部以迄底部，則施有細繩紋，素樸、穩重，在小口大肚、接近方正的造形中，外翻的口緣及肩部以下的繩紋，均增加了器物的活潑氣息。這件屬於中型的陶器，陪伴先民渡過漫漫歷史長夜，我們今日兩手捧持，這些細繩紋飾的質感

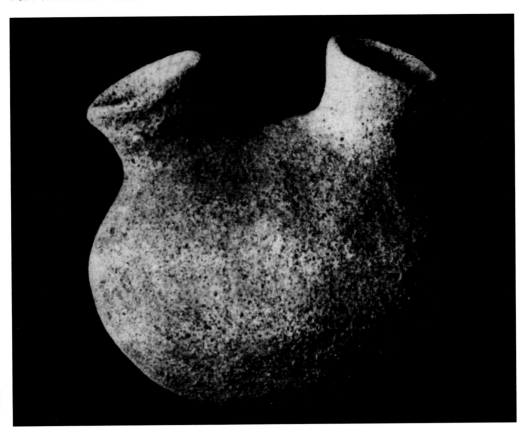

圖3-6：台北圓山出土雙口有流圈足瓶（摘自宋文薰，1980）

與掌心相接觸之際，仍能體會當年先民辛勤勞作與衣食漸次豐足，家人齊聚共用晚餐的滿足之情。

印文陶器的印文，一類是因製作過程的需要而留存，一類則是完全基於製作者、使用者，視覺與觸覺的美感滿足而施作。印文的形式，仍以幾何紋為最多，最常見的有：繩紋、網目紋、水浪紋、米字紋、席紋、回紋等。國分直一曾指出網目紋的陶器，在台灣先史時代中，表現最為卓越，且流傳迄於近代，其中印文軟陶沿襲給布農族，印文硬陶則將技術承傳給克塔格蘭系種族（金關丈夫、國分直一，1990）。圖3-4是鳳鼻頭遺址出土的大坌坑文化陶片紋飾，和前揭彩陶繪紋一般，沒有具體象徵的動、植物紋，但在純幾何線條的造型中，卻顯然相當多樣變化；平行、反覆的觀念，是台灣先民情有獨鍾的母題，顯示新石器時代的台灣社會，未有強烈的宗教祭儀與神祇崇拜，而在上古政教一體的情形下，可以推想，也缺乏強而有力的控制性政權。在平和的生活步調中，平行、反覆的幾何線條構成，恰恰反應了這樣的社會情境。

幾何印紋幾乎貫穿整個新石器時代的台灣陶器，至2000-400B.P.的金石併用時代，更精緻的自然紋飾才陸續出現。如台南縣蔦松出土的一件貝殼紋陶罐**（圖3-5）**，製作者使用一個有著細線紋的小貝殼，極為仔細的反覆壓印，排列成三排平行的圖案，襯托著其他保留細緻素面的表面，這些凹陷的貝紋，格外顯得情思細膩而生意盎然。所有幾何印紋既存在於紅陶（或稱赤陶）中，也存在於黑灰陶之中。

除了紋飾之外，形制的多樣，且形成南北差異，也是台灣石器時代陶器的一項特色。

隨著各種用途的分化，陶器的形制也在製作技術成熟後，大量的變化，從較早的罐、缽、碗、盆，到稍後的瓶、豆、壺等等；其中有的鑲有支腳，有的則附有把手，尤其部分純粹作為陪葬的較小樣品，施作質地或許並不細膩，但在形制變化上卻可能因為並不考量真正實用，而顯得更為自由、多變。從出土的樣品觀察，大抵而言，台灣北部的器形較為寬圓飽滿，南部則有較多瘦頸高腳的器形。北部以圓山出土的一隻「雙口有流圈足瓶」為代表**（圖3-6）**，現存藏台北陳許全、陳崇德先生處；南部則以屏東墾丁石棺中出土的一件「有肩細頸紅陶瓶」為代表**（圖3-7）**，現存台大考古人類學系標本室。二者均可能是作為盛裝液體（或水或酒或果漿）的容器。

對台灣史前考古貢獻卓著的宋文薰曾為圓山「多口陶罐」寫過研究專文（宋文薰，1991），指出：類似這種雙口或三口的有流圈足瓶，在台灣只出現在圓山文化之中。這件

圈足已經脫落的雙口瓶，器身質地較為粗糙，厚度均在0.4至0.6公分左右；但在製作上，以黏貼的手法，將圈足與流口分別固著到事先作好的器身之上。器身寬圓飽滿，鼓腹圓底，腹部最大外徑14.7公分，予人以溫暖平和的感受。雙口均有一導引液體流向的「流」，雙口的形狀，口緣較大，分別為4.3公分與4.4公分，頸部稍小，應是顧慮便利液體外流之外，也可能作為手握的把手。雙口既便於加注液體，在眾人圍攏餐聚時，也便於各個方向的隨時提舉，相互斟酒。因此，這件陶器作為酒器的可能性極高。

墾丁出土的有肩細頸紅陶瓶，細頸上方微張的口緣，也有類似的作用，便於手提，唯在加注液體時，應較之圓山多口罐來得稍有不便；可是製作簡易，收藏容易，或許這也正是圓山多口罐消失的原因之一。墾丁出土之有肩細頸陶瓶，造型均整勻稱，顯示社會文化之一定秩序與規律，儘管是出土於石棺之中，但應非專為陪葬所作的器具，而是日常生活的用品。

台灣新石器時代陶器的製作，除生活用具、陪葬品外，亦有手環、紡輪、網墜及鳥形製品等等樣式，顯示這已是一個相當複雜多樣的社會化時代。台東卑南出土的玉器工藝，正是這種文化情貌典型的表徵。

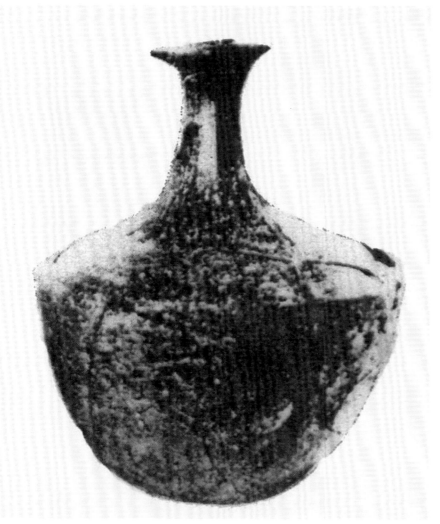

圖3-7：屏東墾丁出土有肩細頸紅陶瓶（摘自李光周，1996）

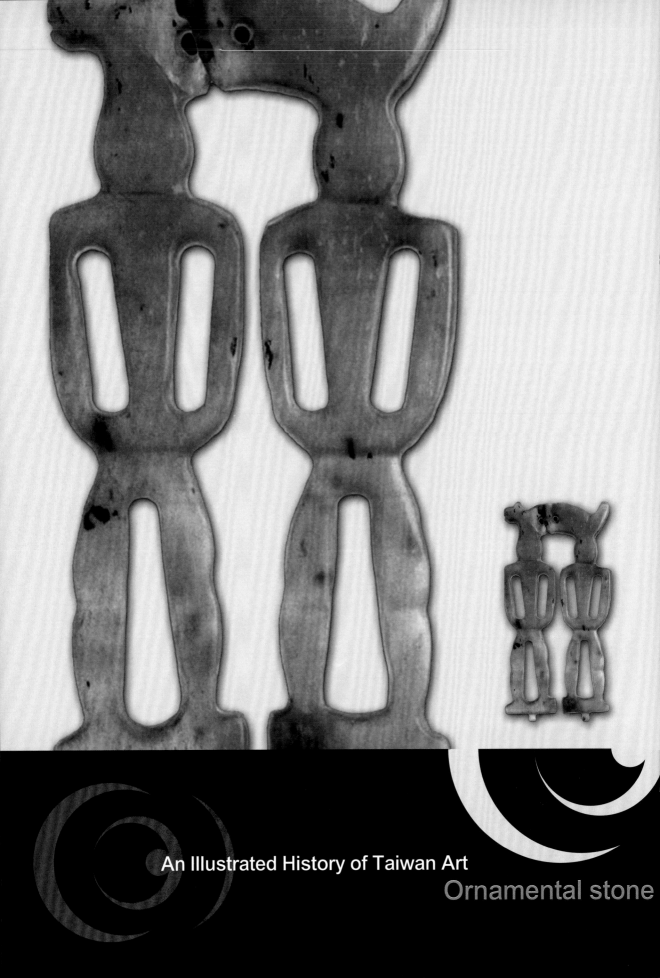

An Illustrated History of Taiwan Art

Ornamental stone

美麗的石頭

美石謂之玉，在台灣史前考古的遺址發掘中，發現一些色彩別緻、質地精細的美石，先民們對這些美石，給予格外的重視與對待，這些美石也因此脫離實用的工具範疇，成為一種帶有裝飾、陪葬，與宗教意義的神聖器物。

「人獸形玉器」是世界其他史前文明尚未發現同類型造形的台灣特產，尤其分佈於台灣島的四個角落，顯示四千年前的台灣，在文化上已有一定程度的接觸與交流。這是一個美麗的謎題，尚待有心的解謎人。

四、美麗的石頭

石器時代的先民，使用各種石頭以為器，在搜尋石頭的同時，偶然也會發現一些色澤格外美麗、質地特別溫潤的美石，這些美麗的石頭或許沒有什麼實用的功能，但它們殊異的色彩與質地，顯然深深地吸引了原始初民的注意；很可能正因為這些石頭美麗的色澤，喚起了先民生活中某些深沈的經驗和記憶。紅色應是最早被知覺到的色彩，這和先民打獵時，獵殺動物，鮮血汨汨流出的興奮情緒有著直接的關聯；而居住在台灣東岸的長濱文化居民，在渡過漫漫長夜之後，群坐在太平洋濱的山腰巨石之上，遙望天邊逐漸由灰泛藍、由藍泛紫、由紫泛紅的朝霞奇觀；或是大雨過後，橫亙天際、充滿幻想的美麗彩虹，在長達萬年的歲月中，日復一日，年復一年，這些經驗也成為神秘而深刻的族群記憶，反映在先民的生活之中。在長濱海蝕洞中所發現的許多有色石英細石，正是這群遠古先民對色彩有了知覺、感受，並加以收藏保存的最初證據。

在進入新石器時代的磨製階段之後，初民們發現到這些美麗石頭中的某些類別，質地格外圓潤細緻，晶瑩透明，且不易斷裂，他們開始對這類特殊的石頭進行細膩且費心的磨製雕琢，並逐漸脫離一般日常的實用工具，而作為身體的裝飾或先人的陪葬之用，這便是最早出現於圓山文化，而在卑南文化中大放異彩的台灣玉器文明。

遠古的台灣先民，對這些美麗的石頭，是否曾經給予特別的名稱？恐怕是一個永遠沒有答案的謎題；即使對文獻上記載著「石之美者，謂之玉。」(《說文》)的中國而言，在早期的歷史中，要清楚界定玉、石的分別，恐怕也是一件相當困難的事情；大抵各個地區因石材的生產和取得的不同，而對「美石」的認定也就有著不同的標準。

因此，早期的台灣居民，對玉石的使用，在一定的時間範圍內，應是混合相參、一體而觀的。在圓山、卑南等地的出土文物中，從打獵用的矛頭、箭頭，到生產用的錛鑿器，以及作為飾物的環、鐲、玦、珠等等，均見玉、石並存的現象。不過，到底玉材仍是較之一般的石材堅硬耐磨，在製作的功夫上，也就相對地需要較高的技巧和耐心。因此，玉器出現的時間，和其他地區的文明進程一樣，都是在新石器時代的中晚期，始為常見；換言之，也就是人類在進入新石器時代一定時程之後，磨製技術已達相當水準，玉器的使用才漸趨普遍。台灣新石器時代的中晚期，大約是距今四千五百年至兩千年間，中期以圓山文化為代表，晚期以卑南文化為代表。這兩個文化類型，一在台灣北部，一在台灣東部，就空間而言，兩者相隔著高聳的中央山脈；就時間而言，除了距今三千年左右，可能

有過一段時間的重疊外，二者頭尾相較，相去將近一、兩千年的時間距離。不過，從出土
的玉器來看，這時空相隔遙遠的兩個文明，卻有著頗為雷同的特色；這當中是否蘊含著諸
多考古學上未解的謎團，是貿易？是遷徙？或戰爭？帶來了這樣的交流和關聯。

　　在長期的生活經驗中，以玉材製成的工具，或是矛頭、箭頭，或是玉斧、玉錛，那
種耐磨不朽、屢用不傷，且歷久彌潤、光滑剔透的材質特性，顯然令質樸的先民，大為驚
奇，而視為神物；因此，因材器使，玉材逐漸脫離一般日常的生活用具，而大量被運用到
身體的裝飾與先人的陪葬上；神奇而美麗的玉石，會為佩戴者帶來幸運，也能溝通祖先、
慰藉神靈。

　　台灣出土的玉製飾物，以玦形耳飾最為常見，光卑南遺址一地，搶救發掘出土的玉
玦，即達一千三百餘件 (圖4-1)。從其型制構造，以及出土墓葬中的骨骸相關部位研判，屬
於「耳飾」用途，應為無誤。不過也有學者以為：如果以玉玦上面的缺口來夾在耳垂上，
必定容易掉落，對視玉玦為珍物的生人而言，必然缺乏安全感；因此主張：「生者佩環、
亡者佩玦」，玦應是專屬陪葬之器，夾在亡者耳垂上，也不至於擔心掉落，中國文字用語
中所謂的「訣別」，或即此意（邱福海1993.7）。這樣的說法，或許有趣，但不見得真
確。以台灣後來的原住民觀察，穿耳的習慣，其實頗為普遍，且有以木棒貫穿以逐步加大

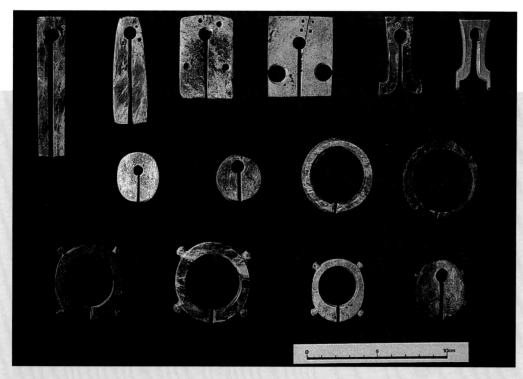

圖4-1：卑南文化出土各
種玉玦耳飾（摘自宋文
薰，1987）

圖4-2：日治時期出土有角環形玉玦（摘自鹿野忠雄，1952）
蘭嶼出土（1）（4）（5）
卑南社Vuno出土（2）
台東都巒出土（3）
圓山貝塚出土（6）
大馬璘出土（7）（8）

耳洞的現象（蕭瓊瑞，1999.4）。日本學者也指出：日本繩文時代的原住民亦有類同的作法（那志良1990.2）；因此，玉玦耳飾是否一定只是以缺口夾住耳垂，或根本上，也可以將缺口塞進耳垂洞孔後，再旋轉方向，整個貫穿垂掛在耳垂上，都是可能的佩掛方式。在出土的玉玦中，除一般的平滑環狀外，還有一些有著四個對稱突角的「有角玉玦」，這些突角除裝飾功能外，或許也與防止耳飾滑落有關**（圖4-1，下排左一至三）**。不過，台灣出土的玉玦耳飾，顯然並非完全是中有大圓孔的環狀形式，也有一些屬圓珠狀、長條狀，或兩翼式，甚至末端稍為外彎的形式**（圖4-1，上排右一、二）**，由於其中的圓孔甚小，因此，不太可能穿過耳洞，應均屬夾住耳垂之佩掛形式，這在其他古文明中亦屬常見；而其末端外彎者，除便於掛戴外，也有美觀變化的作用。其中也有一些片形較大者，在兩翼中，各有一個圓孔**（圖4-1，上排右三、四）**，推測應是在夾掛之後，再以另物穿過這些圓孔和耳洞，加以固定。

「有角環形玉玦」在台灣分佈極廣，除台北圓山、台東卑南外，如南投埔里大馬璘、台東都巒，及離島的蘭嶼、綠島等地，在日治時期即均有發現**（圖4-2）**；日本學者認為其原型應是來自中南半島，且是青銅器影響下的產物（鹿野忠雄，1952）。對這樣的說法，或許還可抱持保留態度，但「有角環形玉玦」廣泛分佈中南半島沿海地區及菲律賓、呂宋及香港等地，則是一個不爭的事實。

台灣出土的「有角環狀玉玦」，突出物較為細小，形式均整，且均為各九十度分佈的四個對角突起；突起形式為圓頭形、方頭形，及新月形等。從這些突起物分佈的均勻方位，應可證明當時對幾何知識與形式秩序的一定瞭解與掌握。大部分的玉玦外環直徑或長形高度，均在五至六公分左右，製工細巧，環狀多為素面扁平形式，稜邊加以部分打圓，未見上有飾紋或圓管狀之器形。

除耳飾外，胸飾也是台灣出土玉器中較常見的器種。所謂胸飾，由於貫穿繩子的長短，有時與頸飾並無差別。換句話說，繩子較長時，飾物垂掛到胸，即為胸飾；繩子較

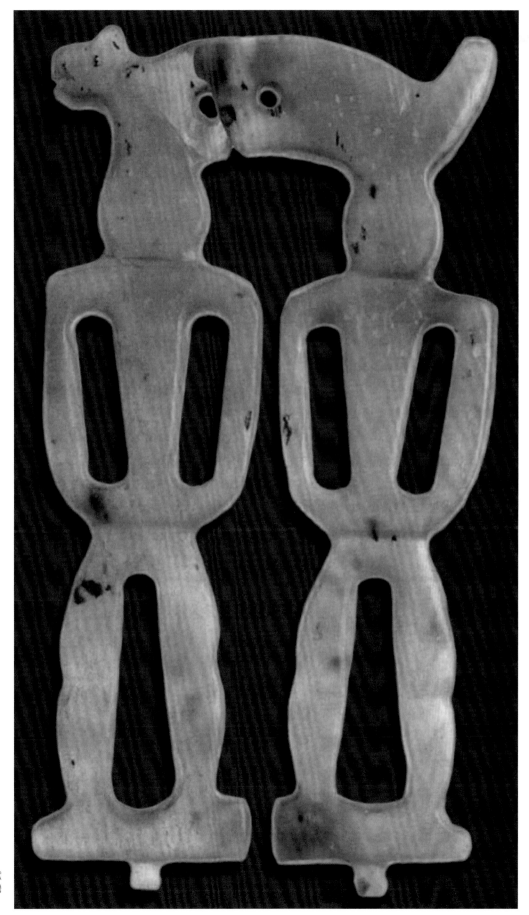

圖4-3：卑南文化之人獸
形玉玦（摘自國立台灣
史前文化博物館簡介）

短，飾物圈束在頸，即為頸飾；有些管狀玉珠，很可能是頸飾，也有可能是腕飾或掛於頭上額前的頭飾。不過卑南出土有成套長條狀玉飾，兩頭打孔，顯然係作為彼此聯結的繫繩之用，應屬胸飾。又如民間藏家收有卑南出土的環形玉佩與半弧形玉佩各一對，長度均在六至七公分之間（劉良佑，1992.1），應亦屬於胸飾之佩件，唯這些物件的出土情形未詳，猶待查考。另外於墾丁亦有玉製鈴形飾物，日治時期出土，現藏台大人類學研究室，顯然是仿金屬鈴作成，應是金石併用時期之後的產物。（李光周，1996）

在整個台灣新石器時代的玉器文明中，最為獨特也是最為精美的出土物，應首推「人獸形玉玦耳飾」^{（圖4-3）}。

所謂「人獸形玉玦耳飾」，基本造型係由兩個完全對稱的人形，頭頂一隻形似貓科的動物所構成。動物的四隻腳，各形成兩個人形的人頭，此二人形，雙手扶腰，兩腳打開，站立於一橫木狀的物件之上，橫木下有時是完全平坦，有時是一個突起物，有時為兩個。這種造型，在世界其他史前文化中均未得見，卻先後出土於台灣北部的圓山文化、東部的卑南文化、宜蘭的丸山遺址，以及屏東縣北葉文化的Chula遺址，可謂遍佈全台四個角落，時間橫跨三、四千年，這當中呈顯的文化意義，至今仍是一個待解的謎題。

人獸形玉玦耳飾，在日治時期的考古發掘中並未得見，戰後始在芝山岩遺址和卑南遺址中先後出土；完整及不完整的相關器形，至一九八四年止，約計十四件之多，宋文薰及連照美二氏特別為此撰寫專文探討（宋文薰、連照美，1984）。

宋、連二氏認為：雙人頭上所頂的動物，以芝山岩出土的標本觀察，其中獸頭上多枝分岔的獸角突起，明顯象徵公鹿的角^{（圖4-4）}，而另外獸頭頂上突起不分岔，形如火柴棒頭的小突起，整個獸頭看來「較近於豬而甚於鹿」。另外，卑南出現的一件，既不是鹿，也不像豬，應是較近於貓科的動物^{（圖4-5）}（宋、連：1984）。宋、連二氏的推測，顯然

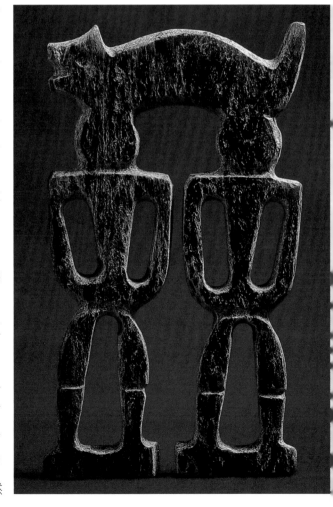

圖4-5：卑南文化之人獸形玉玦（摘自《中國玉器》全集）

是根據獸頭的特徵來判斷,自有一定的參考價值;但如再就獸體尾部的形狀參酌判讀,可能那些較長而高的尾部,應既非鹿亦非為豬。然而這些獸形到底是何動物?又象徵什麼意義?人獸同形,有無宗教、巫術或社會學上的意義?或僅是造型上的創意?這些有趣的問題,著實留給我們諸多想像、研究的空間。

然而如果僅就美術的造型手法考察,除了色澤溫潤半透明的材質美感之外,人獸形玉玦耳飾確實是一種相當別緻而成熟的藝術成品。其以寫實卻又簡化的手法,將獸形、人形均予概念化的造型,比例基本正確,但省略了所有性別、獸種的細節描繪,反而予人以單純而簡潔的視覺意象。其中人頭又是獸足,人獸共形,一形二用,也是美術造型上相當

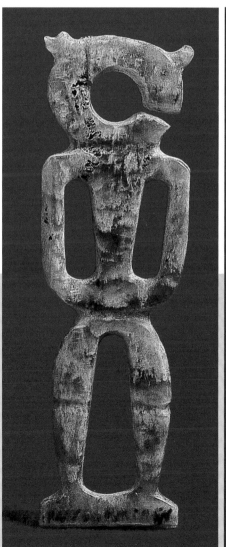

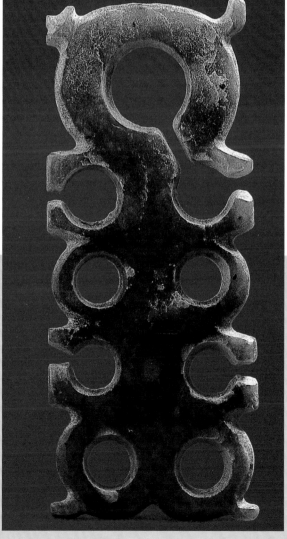

左圖4-6:卑南文化之單人一獸形玉玦(摘自《中國玉器》全集)

右圖4-7:卑南文化之一獸多環形玉玦(摘自《中國玉器》全集)

簡練又具趣味的手法。而在整體構成上，除兩個人形的對稱反覆，予人以絕對的秩序感外，頂上的獸型，身足對稱，而首尾變化，正符合統一中有變化、變化中有統一的造型原理；而器形以人體腰身、肩膀為分界，形成近三等分的比例，兩對肩膀形成直線的造型，與腰身和四足踏立的橫木形成直線平行的關係，予人穩定的感覺；而上方的獸身弧形，則又充滿流線的變化，甚至突顯如蝴蝶結的高角和彎曲的尾部，也與下方的平行直線造型，形成對比的美感。

這種彎曲與直線的對比趣味，事實上還隱藏在人物的造型之上；如果我們仔細觀察，將發現由雙手與身軀，及雙腳與橫木之間，所形成的空洞，也都帶著圓曲與直線的結構，直中有圓、圓中有直。顯然在製作的過程中，藝術家是先在直線交接的各個接點上，以大小不同的利鑽，鑽出一些大小不同的圓洞，然後再順著這些圓洞，連結成線，去掉中間部分；而這一切的作為，都是在長不及七公分的實物空間中，一一完成。

除了上述二人一獸的基本型外，卑南遺址亦曾出土單人一獸形，及一獸多環形的變體（圖4-6、4-7），目前均屬未見其他同式的單件出土器。前者淺綠色玉石，半透明中帶有灰斑；在人體造型上，與二人一獸玉玦完全一致，唯上方的獸體，前腳彎曲成圓形，正巧形成人的頭部，整個獸體造型，獸首及尾部形成兩個突起，獸腿所形成的缺口，明顯顯示此器作為耳飾的功能性，似極前提的「有角玉玦」。至於一獸多環玉玦，淺綠色，透明度高，帶有暗灰色斑點，獸身部分與單人獸形玉玦完全一致，但下方的造型，以連續的環形取代了人形，可以看出製作者充分運用工具鑽孔的特性，因器使意，造成左右各四個彼此對稱的環形造型，其中一環一缺、一環一缺，搭配著上方的獸體玦形，成為極富造型趣味的飾品。

相對於這兩件「耳飾」功能極為明顯的物件，前述雙人獸形玉玦，是否為耳飾，反而成為一個疑題。如果是，其佩戴方法為何？再加上目前除北葉文化外，始終尚未出現完全成套的情形，似乎亦有違耳飾應是左右成對的原理。又圖4-3之卑南出土的一件淡綠透明者，獸形身上鑽有兩個小孔，顯然是用以穿線懸掛之用，是否其作為胸飾的可能性更大？如果真非耳飾，而又不是「環而有缺」的造型，稱之為玉玦，似乎也就不見得完全合適了。

亦有大陸學者提出推測，認為這些玉器佩掛的可能性不高，由器底突出的接榫狀物判斷，應是連接某一支架上，作為儀式崇拜之器（古方，1996.4），不過，由此器形的小巧觀察，是否作為崇拜，顯然仍有可疑之處。無論如何，這些人獸形玉玦飾物，顯示了台

右頁圖4-4：圓山文化之人獸形玉玦（摘自考古人類學刊第44期）

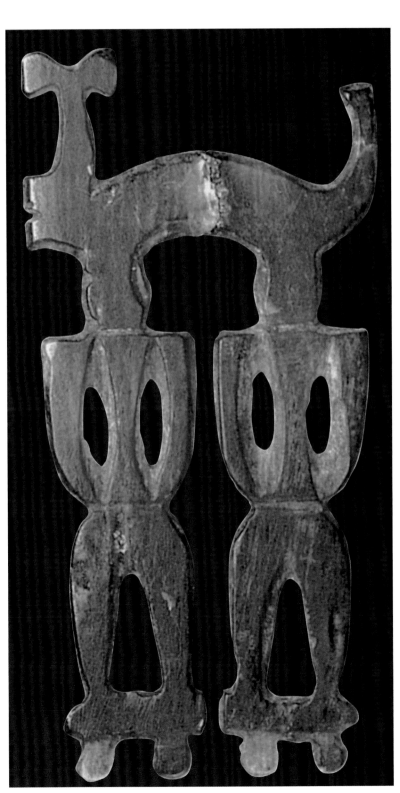

灣新石器時代磨製技術的高峰表現；
而這些器物的分佈廣闊，更顯示了台
灣新石器中、晚期，各地區間文化交
流的一定強度，實為台灣美術史料中
珍貴的資產。

　　依據連照美氏一九八五年的統
計：台灣地區出土玉器的遺址，至少
十九處，幾乎遍佈全島各地（連照
美：1985）。這樣廣泛的玉器工業，到
底是由某一特殊的產地不斷向外供
應，抑或技術傳衍各地，再由各地自
行製作？還是一個有待探討的課題。
近年來大力投入考古遺址保存、發掘
的劉益昌認為：卑南文化晚期是台灣
玉器使用及對外交易互動的巔峰時
期；其互動有跨越中央山脈經古道向
南投埔里地區移民的現象；向北經由
花蓮的花崗山遺址、宜蘭的丸山遺
址，與台北盆地的圓山文化有些關
聯；另外，向南更與高屏附近的Chula
遺址有過文化接觸（劉益昌，1996）。
劉氏的推論，或尚待更多的佐證資料
發掘，但這個曾經如此高度發展的台
灣玉器文明，為何在日後的歷史中幾
乎斷絕？而其造型意念，尤其是類似
「人獸形玉玦」這樣的圖案，在後來的
原住民藝術中是否有所傳承？則是我
們在結束新石器文化探討時，格外引
人好奇與深思的課題。

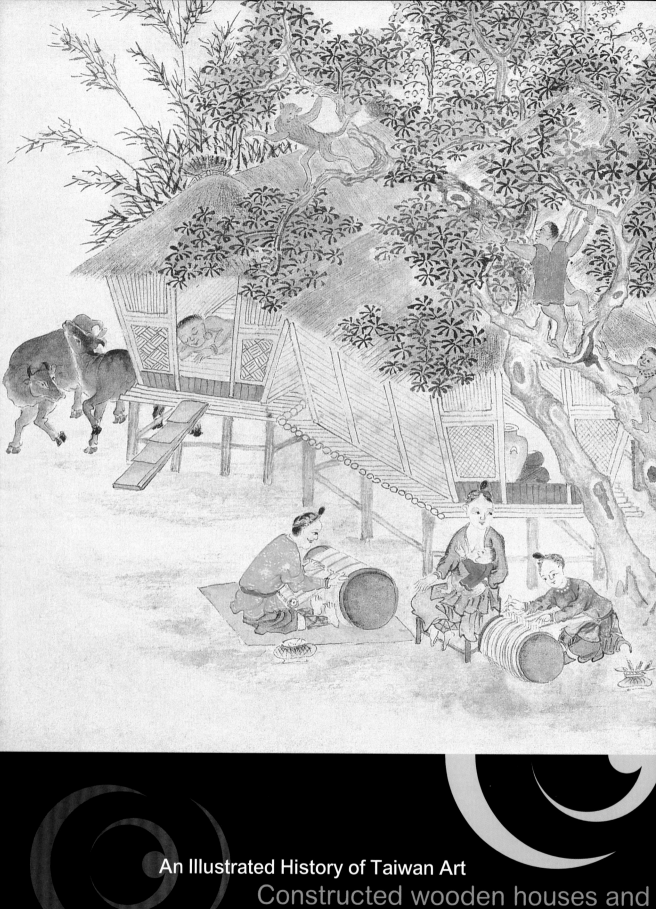

An Illustrated History of Taiwan Art
Constructed wooden houses and
stacked stone rooms

構木為屋、疊石成室

從穴居到構築，台灣先民依其所居地理環境的特性，分別構木為屋、疊石成室，顯現了高度的生活智慧，也呈顯了多樣化的材質美感。

十七世紀初期，荷蘭來台的傳教士就讚美台灣原住民的建築形式，說：「福爾摩沙有高大美麗的房子，我有自信說：在整個印度沒有比這精緻、美麗的房子。」

台灣原住民的建築，混合多種族群的文化色彩，但始終與本地風土密切結合，形成既環保又舒適的人性化建築特色。

五、構木為屋・疊石成室

　　居室的構築與成熟，應是隨著新石器時代的來臨而出現的；定居、農業、製陶，都是新石器時代重要而彼此相關的文明特徵。

　　台灣的新石器時代起於距今約七千多年前，至二千多年前而漸入金石併用時代。金石併用時代最典型的文化，即一般人較熟知的十三行遺址，其他又如蕃仔園、大邱園、蔦松、北葉、龜山、靜埔等文化。

　　這些史前考古文化，到底與現今存留的「原住民」文化之間，存在著什麼樣的關聯？是人類考古與歷史學家頗感興趣，並積極想要揭開的謎題。

　　十三行遺址，應是凱達格蘭族祖先留存的文化，已是大多數學者認同的説法（漢聲，1994.5），而蔦松文化可能與西拉雅族有密切的關係，也頗獲支援（黃台香，1982）；至於卑南文化，接近龐古叉哈族，即今稱之阿美族，則是日治時期學者早已提出的推測（金關丈夫、國分直一，1990.9）。以往的學者，大多認為台灣現有的「原住民」，是在不同的時代，從不同的原居地遷徙來到台灣（宋文薰，1980）；但考古學者劉益昌以其近年大量參與史前遺址發掘與研究的認知，較具體的主張：除了少數文化，如圓山文化、芝山岩文化，或晚期由菲律賓巴丹群島移入的蘭嶼雅美族之外，其餘的文化大部分是由新石器時代早期的大坌坑文化及其後裔繩紋陶文化逐漸演化而來，而在演化的過程中，又融入許多外來的因素（劉益昌、陳玉美，1997.4）。不過劉氏也認為：不同階段的族群分佈，不只在空間上有犬牙交錯的分佈狀態，在時間上也存在著同樣的可能（劉益昌，2001.8）。

　　因此，台灣文化的發展，在族群傳承間，或有局部的中斷、消失，或遷入、融合，但就整體而言，從新石器時代以降，應可視為一個整體且持續的發展；群族與族群之間的交流、傳承，顯然並不像傳統歷史學者認知中的那般封閉與隔絕。

　　建築是人類文明中，量體最大，且涉及物理知識、材質運用，甚至宗教思維、社會體制，以及美學認知等等複雜而綜合的表現形式。人類在脱離舊石器時代的穴居生活之後，由於農業發展的必要，定居生活衍化出複雜的社會體制與思維內涵。卑南文化是台灣目前可見最早而完整的建築遺存，這個屬於新石器時代晚期的文化遺址，留存著明顯的居室建築基地痕跡。早期的卑南居民，選擇坡度平緩的河階地形，構屋聚居，形成屋舍毗連、豐足繁盛的村落。農地散佈在村落外緣，獵場則廣及整個平原和附近的山野。

右頁圖5-3：六十七【番社采風圖】「織布」幅中所見的樁上建築

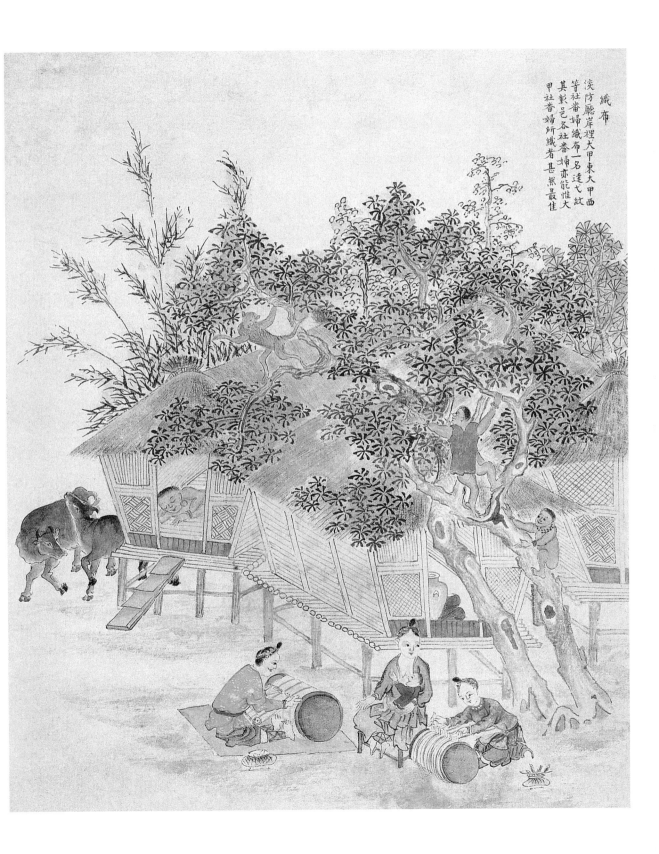

織布
淡防廳岸裡大甲東大甲西
等社番婦織布一名達戈紋
其載邑各社番婦亦能惟大
甲社番婦所織者甚鮮最佳

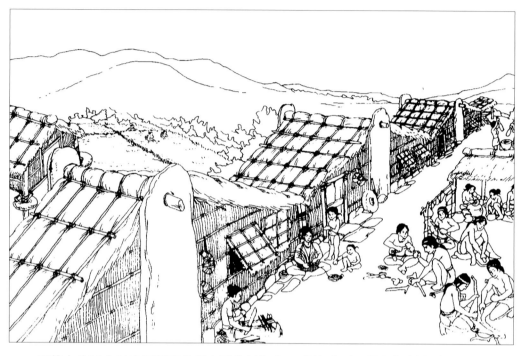

圖5-1：卑南文化村落復原想像圖（圖摘《卑南文化公園解說手冊》）

聚落中的屋舍以坐西朝東的長方形住屋為主，毗連成列，頗具規劃與秩序。房子以鑽有圓孔的板岩石板或大漂石立於前後作為支架，再以圓木貫穿石板的圓洞為脊樑，輔以四角的圓形木柱，支撐起以竹架、茅草葺成的屋頂和牆面，門窗應是開在有石板的長邊一方（圖5-1）。

大小約當二十坪的屋舍，內分前後兩室，面向卑南大溪和大洋，門前以石板舖成前庭，屋後以石頭圈成圓形或橢圓形的儲藏窖，存放鹿肉、豬肉及一些大型陶罐。村落中另有零星散佈的高架穀倉，支腳上裝有以板岩或木板製成的防鼠板（圖5-2）。而卑南文化最知名的石板棺葬，則大多分佈在這些住屋遺址之中，顯示這是一種室內葬的型式。

這些盛行於五千三百至二千三百多年前的建築型式，除作為支柱的大型板岩石板是當時由中央山脈搬運過來的特有材質之外，其餘形式、材質，均與今日尚存的「原住民」建築，頗為相近。而年代較晚、屬金石併用時代（約二千五百年至四百多年前）的十三行遺址，位於台北縣八里鄉觀音山北側近海的小沙丘上；從地形的變化推測，當年的凱達格蘭人，是選擇距觀音山麓及淡水河口等距的位置，建造居室，以同時方便或是上山打獵或是下海撈貝捕魚。

十三行遺址留有成群的柱洞，應是當年建築所留下的痕跡，推測即為「干欄式建築」，亦稱「樁上建築」的形式。或許當年此地尚多水塘、沼澤，加上氣候溫濕多雨，且

多瘴癘之氣，隔離地面的「樁上建築」乃應運而生。

「樁上建築」是南島語族常見的住屋形式，除可見於中國東南及南洋等地（李亦園，1957），遲至十八世紀中葉仍盛行於台灣西部平原的「熟番」社群之中 **（圖5-3）**（蕭瓊瑞，1999）。

所謂「樁上建築」，即以木樁為支架，在離地面約八十至一百公分，甚至更高處，架以大小不一的橫木，上舖厚木板而成的地板面，外以獨木削成齒狀的梯子連通地面，梯子上端以繩子固定，下端自然下落，夜間可將下端升起，或將整個梯子收起，以策安全。

根據十三行遺址考古出土的柱洞，可以看出當年凱達格蘭人所建住屋，每間均約二十平方公尺，規模較大於上述卑南住屋，大抵這是一個可供六至七人共居的家庭空間，其中也可能包括屋子外圍迴廊部分的面積。和卑南屋舍毗連的聚落形式不同的是：十三行遺址大多以三、五住屋為一聚落，整片遺址約三十多戶人家，共約兩百多人口。

卑南遺址與十三行遺址所呈顯的建築型式，正是台灣原住民建築最基本的兩種型式，亦即所謂的平地板式與高地板式。這兩種型式同時普遍存在於台灣南北各族社中；但

圖5-2：台灣原住民各族社常見形式類同的高架穀倉（圖為劉其偉手繪霧台村魯凱族穀倉）

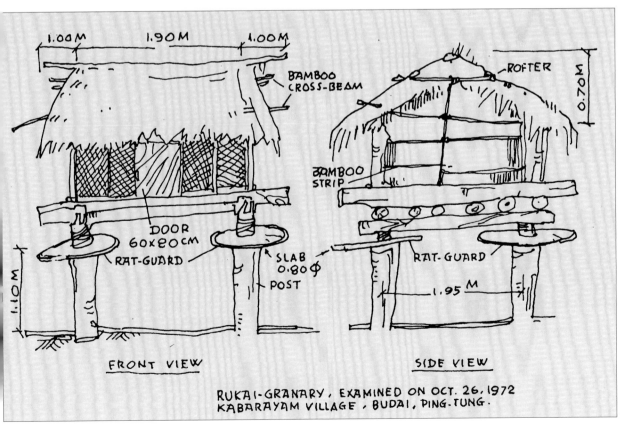

FRONT VIEW

SIDE VIEW

RUKAI-GRANARY, EXAMINED ON OCT. 26, 1972
KABARAYAM VILLAGE, BUDAI, PING-TUNG.

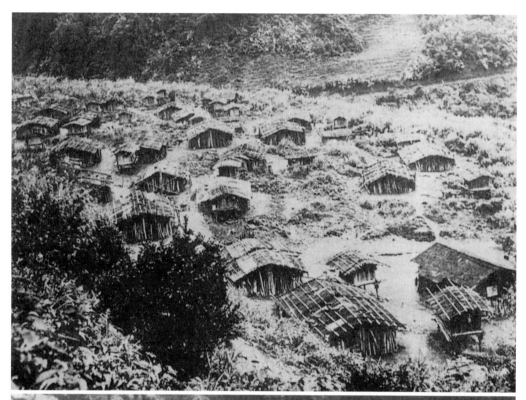

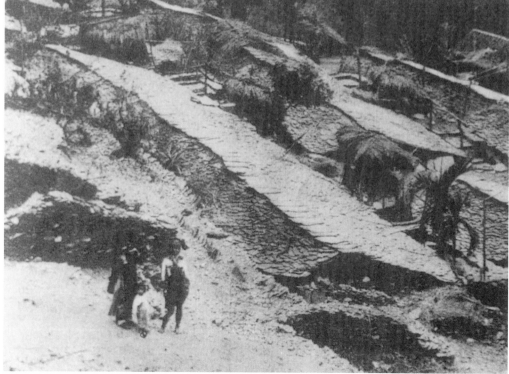

上圖5-4：泰雅族竹木型
建築構成的聚落

下圖5-5：排灣族石板型
建築構成的聚落

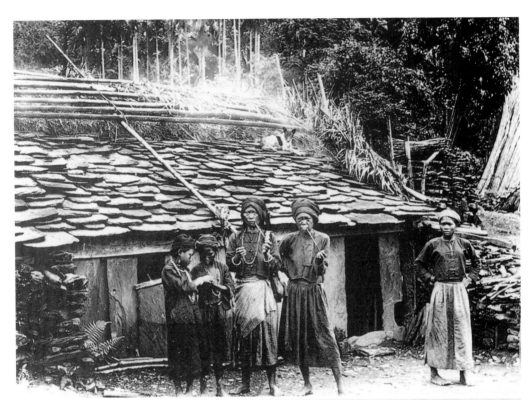

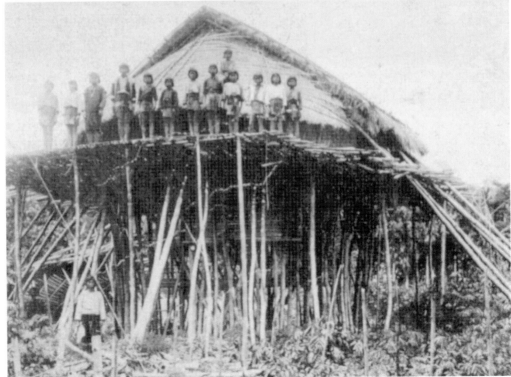

上圖5-6：魯凱族的石
板屋（鳥居龍藏攝）

下圖5-7：卑南族干欄
式建築的男子集會所
（摘自鈴木秀夫，1936）

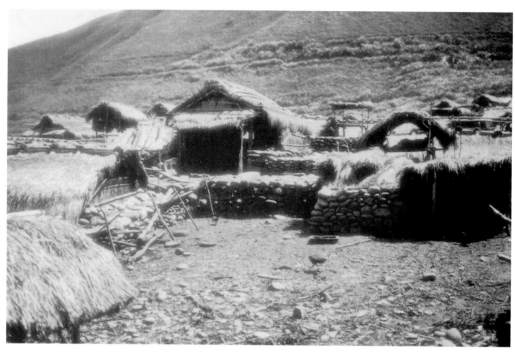

圖5-8：雅美族家屋
（鳥居龍藏攝）

大體而言，前者以中南部及東部為多（包括平地板式及由此分劃出來的半地下式），後者以北部為盛（包括較原始的樁上建築，及由此變化而來的土基建築），此或與雨量多寡有關外，亦與北部多竹，而中南部多板岩此一自然建材的生產有關。

　　從造型美學與工藝技術的觀點切入，台灣原住民的建築充滿了渾然天成的自然材質之美。不論是北部以竹、木、茅草葺成的「竹木型」建築（**圖5-4**），或中南部以石板堆疊而成的「石板型」建築（**圖5-5**），群構成聚落，在一片自然林野之中，無疑是一種撼人心弦的地景美學。

　　原住民建築以木、竹、茅草、樹皮、石板為材質，運用樸拙卻合理的手法，將這些不同的材質結合固定，構築成足以防風、避雨、耐震、抗寒的家居空間。依地形、氣候的不同，或架木以隔離地面，或深掘坡地、沿著山勢堆石成牆，甚至為了防止強風吹壞屋體，刻意降低屋脊高度，然後在室內將地板往下挖深，成為冬暖夏涼的半穴式建築等等，這些成果都是先民長期生活經驗與智慧的結晶（**圖5-6**）。

　　就建築的形式言，除做為居室的主屋之外，另有搭配主屋的穀倉（平埔族稱「禾間」）、雞舍、豬舍（如泰雅族）、工作房，甚至船屋（如雅美族）、獸骨架、敵首棚（如泰雅族）等等。另屬公共建築者，則有男子集會所（如卑南、排灣族）（**圖5-7**）、望樓，及屬宗教性質的祖靈屋（如卑南族）和祭師住屋（如知名的花蓮阿美族太巴塱聚落）等等。這

　　些功能明確、形貌多樣的建築形式，正足以反映台灣原住民社會組織的整然及生活秩序的規律。

　　然而規律的生活秩序或嚴整的社會組織，並不代表生活情態的單調枯躁。比如位居孤島的雅美族人，平素居住在半穴式的主屋 **(圖5-8)**，遇到風和日麗的日子，就會群坐在主屋前方立有靠背石塊的土堆之上，悠閑地眺望海面；一旦海上躍起飛魚群，他們就大聲呼嘯著一同駕著美麗的拼板舟出海捕魚。

　　如果天氣實在太熱了，他們就全家人爬上屋旁的干欄式涼亭，吹風休息，悠然自得 **(圖5-9)**（高業榮，1997）。而平埔族人每逢興築新居，更是全社動員，合力擎舉以茅草紮成的屋頂，置於事先架構好的屋架之上，然後群聚歡飲慶祝，謂之「乘屋」 **(圖5-10)**（蕭瓊瑞，1999）。這都是結合勞動與娛樂於一體的生活方式，而充份反映在其建築文化中。

　　由於台灣地處亞熱帶，氣候溫熱多雨，因此，不分南北，以茅草葺成的屋簷均刻意加長，覆蓋面積頗大，既可避免雨水潑灑入屋，也可增加室內及迴欄的陰涼，提供家人閒坐休息、或家事勞作的舒適空間。 **(圖5-11)**

　　在看來樸素實用的建築形式中，事實上，台灣原住民建築也有一些特殊而具象徵意

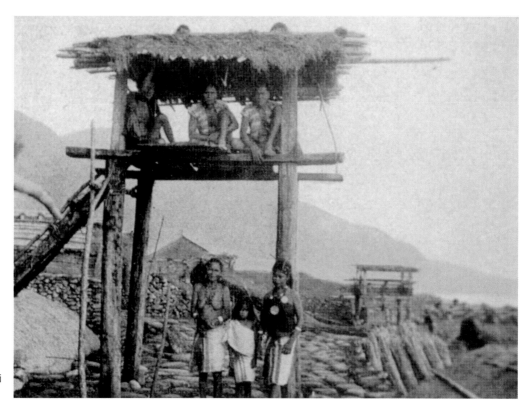

圖5-9：雅美族涼亭（摘自鈴木秀夫，1936）

義的構件形式。如平埔族人，在正屋起脊上，以圈竹裹草標誌左右^{（圖5-10）}，一如漢民族的正脊獸吻，具有美學造型及民俗宗教上的意義。另如鄒族人，會在男子集會所的屋脊上，種植族人稱為神花的石槲蘭，具有象徵族群生命生生不息的神聖意義。

此外，在家屋的內部規劃上，也有一些神聖空間的設計。如大排灣族（包括排灣、魯凱及卑南等族）在屋子後壁設有神龕，作為祖靈的寓所，神龕前立有主柱（亦稱祖先柱），上刻祖先像，是全屋最神聖的地方；而由中脊到後壁的部分，是祖靈居住的所在；他們相信家中老人過世葬於此地，可以保護家人。賽夏族也有類似的神聖空間；而泰雅族則有將新生兒的臍帶、胞衣埋在後壁棚架下方的習慣。這些在在顯示台灣原住民尊重生命，及親情深厚的高尚情操。

在所有原住民建築中，大排灣族因具較複雜的社會階級制度，他們的頭目住家，有相當精美的木雕裝飾，構成台灣原住民藝術中極為精采的部分。

十七紀初期，荷蘭傳教士干治士（George Candidius）來台，以相當的篇幅描述台灣原住民建築的形式，他説：「福爾摩沙有高大美麗的房子，我有自信説：在整個印度沒有比這更精緻、美麗的房子。」（葉春榮，1994.9）這些建築形式，除十八世紀中葉清廷巡台御史六十七【番社采風圖】中仍可得見一二外（蕭瓊瑞，1999），一八九七年日治初期人類學家鳥居龍藏及其後繼者所攝存的大批原住民圖像照片中，也呈顯了相當豐富的樣貌（宋文薰等，1994.9），足供我們對新石器時代晚期以來的台灣原住民建築，有一些揣摩理解的協助。

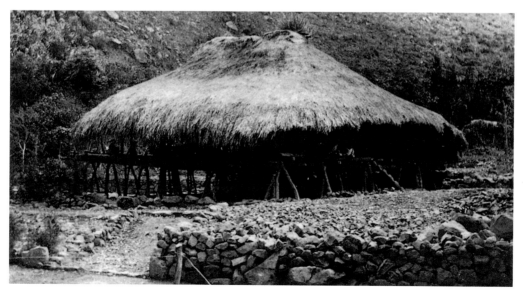

圖5-11：鄒族圓形屋頂的集會所（鳥居龍藏攝）

右頁圖5-10：六十七【番社采風圖】之「乘屋」幅

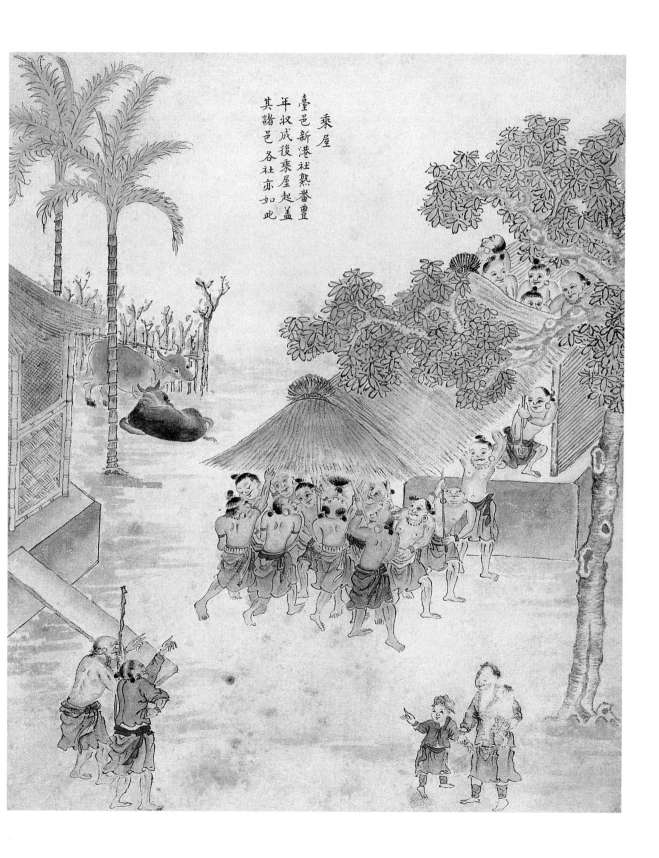

乘屋

臺邑新港社熟番豐
年收成後乘屋起蓋
其諸邑各社亦如此

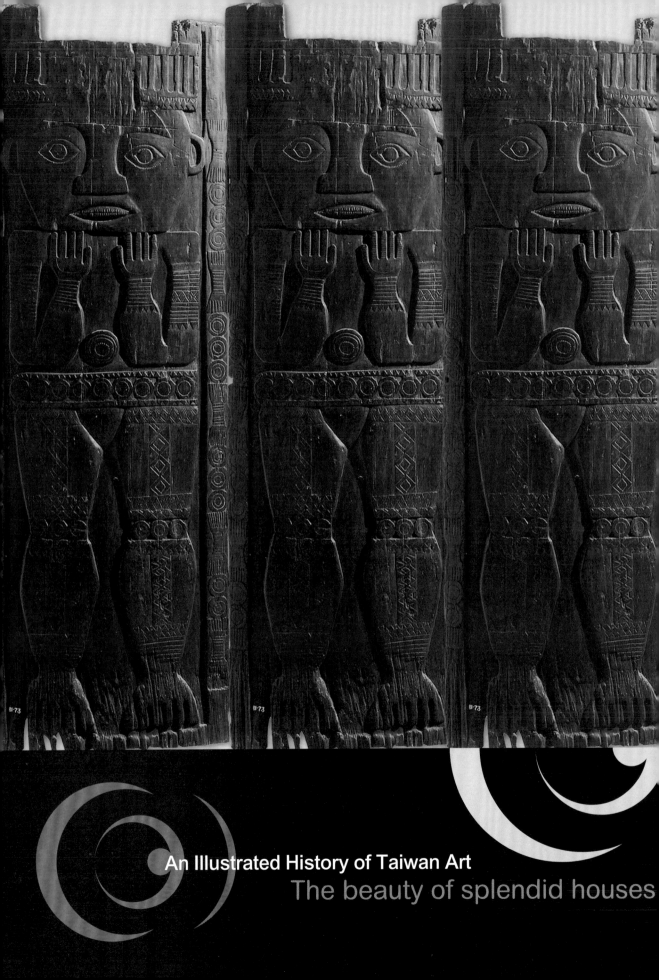

An Illustrated History of Taiwan Art
The beauty of splendid houses

華屋之美

相較於台灣其他原住民，擁有明確、嚴謹的社會階級制度和繁複儀式的排灣族群，基於區隔階層及規範身份，並滿足宗教、社會規儀，創生了豐富而華美的藝術成果，頭目家屋的木雕裝飾，尤具代表。

頭目家屋是各社族政治、宗教的精神中心，其精美的構件，舉凡：立柱、門板、檻楣、簷衍、橫樑、壁板、屏風，即使建築主體塌毀之後，仍具高度的藝術價值，而為收藏家所珍藏。

六、華屋之美

　　儘管在清代初期黃叔璥的《台海使槎錄》中，曾經描述台灣原住民的建築，謂：新港、目加溜灣、蕭壟、麻豆、卓猴等社，均在住屋門口兩側，丹艧采色，燦然可觀（黃叔璥，1957）；而留存於中國北京歷史博物館的「東寧本」【番社采風圖】「乘屋」幅的文字註記中也説：「兩旁皆細竹編為花草紋」（蕭瓊瑞，1999）；但到底這些房屋建築，除了在一些古老的鹿皮畫中，尚可稍稍窺見端倪**（圖6-1）**，其實際建物，今日均已完全不可得見；即使求諸日治初期日人攝存的相片檔案，目前也尚難尋得相關圖像。倒是在全台原住民建築中，擁有明顯社會階級制度的排灣族群，其頭目住屋以板岩構成，加以多樣豐美的木雕裝飾，成為最具代表性的建築，且迄今仍留存相當數量的古屋殘跡及諸多構件標本，可供我們一窺早期台灣原住民建築藝術之梗概。

　　陳奇祿《台灣排灣群諸族木雕標本圖錄》（1961），是截至目前，搜羅整理排灣族群木雕藝術樣本最原始、也最完整的重要著作。陳氏以日治以來日本學者出版的圖錄、著作，加上台大人類學系標本室的收藏，進行了頗為詳細的統整、歸類與分析。

　　排灣諸族，或稱大排灣族，指的是分佈於中央山脈南端山地，涵蓋高雄、屏東及台東等地的台灣原住民，大抵包括了一般慣稱的排灣、魯凱，及一部分的卑南等族群。相較

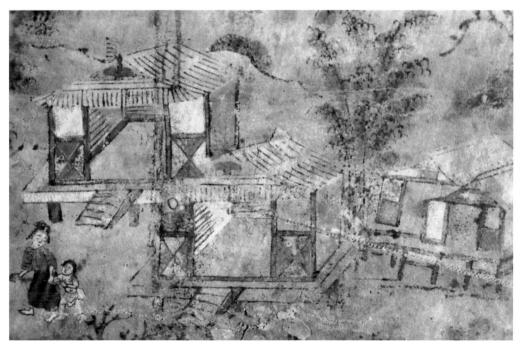

圖6-1：北平中國歷史博物館藏台灣原住民鹿皮畫

圖6-2：排灣族群屏東春
日鄉歸崇村王龍誠家屋
內雕刻：壁板及橫樑
《摘自陳奇祿，1961》

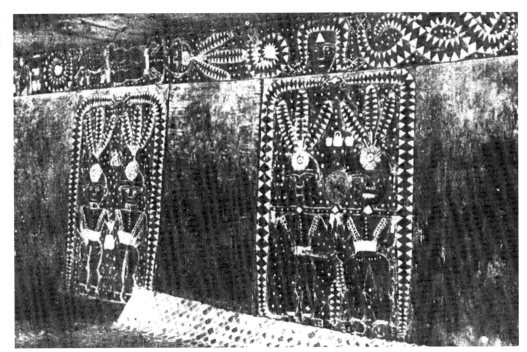

於台灣其他原住民，排灣族群擁有明確且嚴謹的社會階級制度和繁複的儀式規範，基於區隔階層及規範身份，並滿足宗教、社會規儀，因而創生了豐富而華美的藝術成果。（圖6-2）

排灣族群的頭目住屋，是各社族政治、宗教的精神中心，除門前特殊的立石和集會場外，其住屋以木石為材料，進行頗為繁複華美的裝飾。依其構件名稱，大抵包括：立柱、門板、檻楣、簷桁、橫樑、壁板、屏風等幾個主要部位。除屋前的祖先柱和屋內的壁板，部分是以岩板或獨石雕成外，上舉構件，均採木質材料，一般多為樟、欅、二葉松及茄苳木等；以雕刻手法裝飾，部分保持木質原色，部分則施以紅、白、黑等單純而大膽之色彩。

平面性、裝飾性，與填充式（或稱覆蓋性），是排灣族群頭目住屋木構件雕刻，在造型上的三大主要特色（陳奇祿，1961）。所謂的平面性，主要是相對於立體圓雕而言；簡言之，排灣族建築的木構件雕刻，基本上均採浮雕及線雕的手法，較少立體的圓雕（即三百六十度的實體雕刻），也未見透雕的形式，這是屬於太平洋區藝術表現手法的普遍特徵之一（陳奇祿，1992）。少數具有立體形態的雕刻，應屬較為晚近的作品。由於多屬平面浮雕的表現手法，排灣族的木構件雕刻也就具有強烈的繪畫性格；換句話說，也就是一種接近平面繪畫思維的表現手法，在既定的施作範疇內，進行較具二度空間，亦即只有長、寬，而不講究深度的表現方式。

　　平面性之外，裝飾性是這些木構件雕刻的第二種形式特徵。所謂裝飾性即相對於寫實性而言，排灣族群的木雕造型，以樣式化的圖形，表達某些宗教上、生活上的信仰與祈願。雖然不能視為圖騰的形式，但象徵性的圖形意涵，具有一種普遍性、共通性的特徵，以較簡潔甚至帶著粗獷的手法，加上木材本身的材質趣味，形成獨特的藝術表現。

　　排灣族群頭目家屋木構件雕刻的第三種形式特徵為填充式，或稱覆蓋性。亦即在既定的材料範疇內，排灣族的雕師們，會以不斷反覆或填充的手法，儘其可能的使平面充滿圖形，覆蓋整個表面，因此形成一種豐富華美的視覺意象。為了達成這個目的，雕師們充分發揮對稱、均衡、反覆的造形原理，將圖形作相當自由、活潑而多樣的變化，充滿了形式的趣味。

　　一般而言，排灣族群的頭目家屋，大都位於整個聚落較為中心的位置，這既是頭目住家所在，是社會精神的中心，也是族人集合議事的場所；不過這是指社群中最具地位的大頭目而言。一般說來，在許多社群中，只要擁有貴族身份者，都可以稱為頭目，也都擁

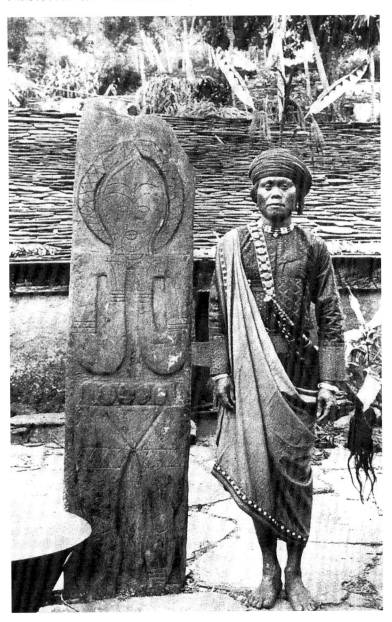

圖6-3：排灣族群巴武馬群瑪蒙社頭目家屋前立柱（摘自森丑之助，1977）

有傳承的家屋和家名（許功明，1987）。進入頭目家屋前，需先經過屋前的廣場和一根或一根以上的立柱（或稱祖先柱），立柱的大小，代表頭目權勢的大小^{（圖6-3）}。所謂的立柱或祖先柱，除立於家屋大門外作為標示外，亦可見於較具規模的家屋屋內，兼具結構支撐與祖先崇拜的雙重作用^{（圖6-4）}。由於立柱地位尊隆，量體較大，且為立式，又可獨立存在，因此在排灣木雕中，是頗具代表性的樣本。

立柱又稱祖先柱，顧名思義，其圖案即以祖先圖像為內容。唯所謂的祖先，在排灣族的信仰中，既是人形，又是蛇形，因此祖先立柱的圖形，即可分為三大類：一為以單純的人形為主；二為在人形之外，另加蛇形裝飾者；三為人蛇同形，大抵以人頭加上雙蛇身為主。在材質上，屋外多為石材，屋內則多為木質；雕刻手法，主要以或深或淺的浮雕為主，細節則施以線雕；一般以單面雕刻為主流，但亦有兩面、三面或四面之雕刻者，唯均不脫前提的平面性特色。

對排灣族藝術有深刻研究的高業榮認為：有蛇、無蛇，乃是排灣族祖先像的兩種基本風格。有蛇者，為屬「蛇生説」的集團，以泰武地區為代表；無蛇者，為屬「太陽卵生

圖6-4：排灣族群頭目家屋內祖先柱（摘自高業榮，1992）

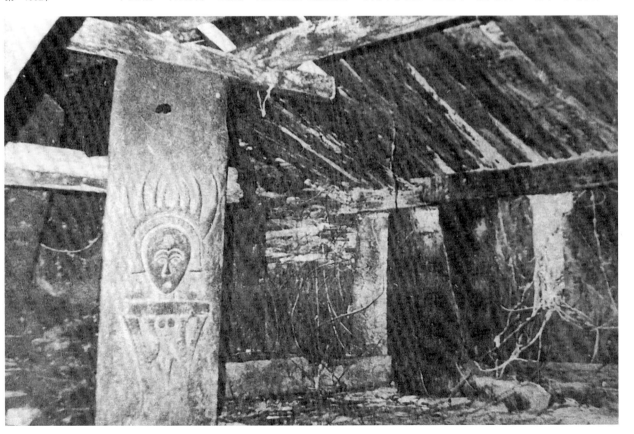

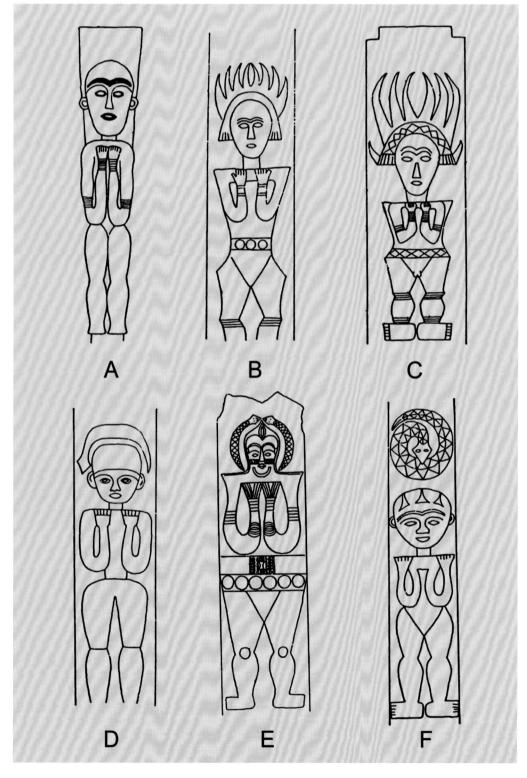

圖6-5：排灣族群立柱圖
式（陳奇祿，1961原圖）

説」的集團，以來義地區為代表，其原型極可能是以青銅刀柄人像著名的箕模文化（高業榮，1992）；但之後，兩個集團相互滲透混融，則是極有可能之事。

純粹以人像為主的祖先像，有男像與女像之分，均為裸身、性器突顯、雙腳併立，而雙手彎曲向上置於胸前或雙肩兩側，呈顯極端的對稱性（**圖6-5A**）。少數身上佩有腕飾、腰飾，大多數為單純的裸身，部分則在頭頂插有羽毛冠（**圖6-5B、C**）。有蛇紋裝飾的一類，蛇的變化極多，或是一條形成半圓，圈於頭形外圍，或是兩條形成半圓，或是一條而有兩頭，情形如前（**圖6-5D、E**）；另有一條圈成螺旋形，懸於頭頂（**圖6-5F**）；亦有一條而有兩蛇頭，蛇身順著人形頭頂彎曲，兩蛇頭再向上翹起（**圖6-6右**）。又有兩蛇尾部相連置於人頭頂上，而雙蛇頭向外、蛇身以拋物線狀彎曲，另有兩蛇自人形兩腳指尖升起，以S形向上蜿蜒（**圖6-7**）。整體看來，單蛇或雙蛇圈於人形頭部者，應為較普遍且古老的形式，而之後的變化，則越趨多樣和寫實。

立柱圖形最特殊者，應為人頭雙蛇身的造型。其中一對樣品原為

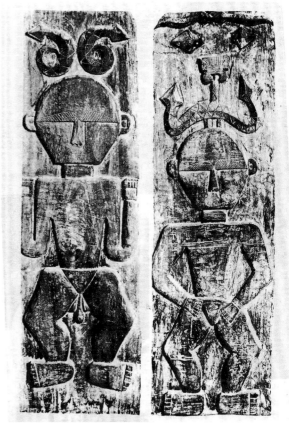

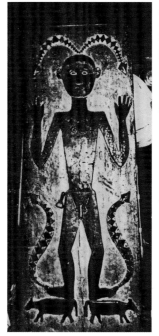

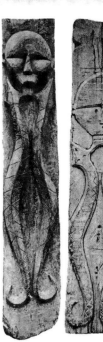

上圖6-6：排灣族群魯凱族大南村立柱（台大人類學系藏，摘自陳奇祿，1961）

下左圖6-7：排灣族群屏東霧台村頭目虛媽達家屋立柱（摘自陳奇祿，1961）

下右圖6-8：排灣族群立柱（台大人類學系藏，摘自劉其偉，1994）

日人宮川次郎氏之藏品，一
九四四年捐贈台大人類學標
本室。陳奇祿依其式樣推
定：應係出於台東太麻里村
一帶之產物。此二標品，均
以雙蛇形成人身，配以單一
的人頭，蛇尾彎曲，一如人
足；雕法簡潔有力，充滿神
秘力量。其中一件，在兩蛇
身體彎曲之間，另雕一菱形
體，應為女陰之象徵；二者
均以堅硬之茄苳木雕成，是
排灣立柱雕刻中之珍品（圖
6-8）。

除造型獨立的立柱外，
大門的門板，亦是雕師著力
之處，唯因門板保存不易，
所存標本較為稀少。倒是和
門板一樣屬於面積較寬的屏
風和壁板，因長期置於室
內，因此完整保存下來的倒
是頗多；這類作品應可一體
而觀。基本上，這些作品，
依其內容造型，應可分為兩
大類型：一是以單一主題特
寫的方式處理，亦即一片木
板上，單純的刻劃一組大大
的主題（圖6-9A～E）；另一類
則是類如簷桁、門楣的連續

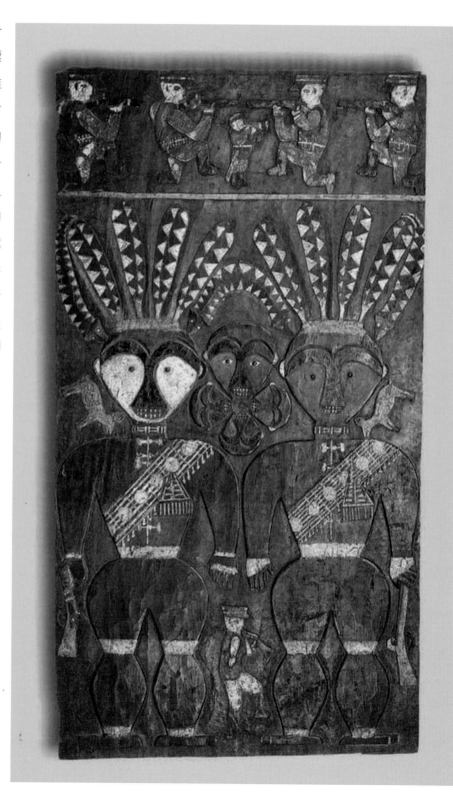

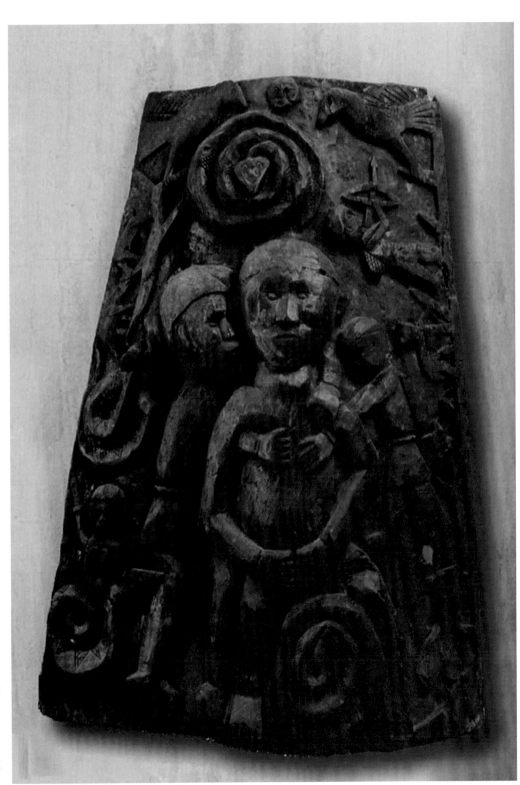

左頁圖6-11：排灣族群
屏東春日鄉古華村頭目
家屋壁板（徐瀛洲藏，
摘自台灣省立美術館，
1992）

圖6-12：排灣族群壁板
掛飾（陳正雄提供）

圖案方式，密密麻麻的刻滿一些反覆的圖案（**圖6-9F、G**）。不過，整體而言，顯然前者為多，後者僅見於少數壁板之中。

　　不同於立柱的瘦直形式，門板、屏風或壁板的人形，往往不只一人，而是以一組一組的人蛇相參，形成造型。一如文前所論，填充式或覆蓋性，是這些木雕作品共同的特色；因此，在這些較為寬大的木板造型中，雕師往往以反覆、對稱、均衡的圖形，塞滿整個空間。

　　同時，這類作品，不似之前討論的立柱祖先像那樣的具有莊嚴神聖的意義，因此，在相同的母題和造型下，反而顯得較為活潑、趣味而裝飾化，同時也流露生活化的親切感。如刻劃兩人共舉連杯喝酒的模樣，甚或有一些手持火槍的現代人物等等（**圖6-9D**）。原本在立柱中較少出現的人頭像，在此大量出現，或是由人形雙手提持，或是排列在較為空隙的畫面空間，甚至擠在雙腳之間（**圖6-9C、D、E**）。有的作品，並沒有完整的人形，而完全由人頭和蛇身排列而成，蛇身的變化，在此也顯得較具裝飾性，儀式的莊嚴性相對地變得

圖6-9：排灣族群門板屏風圖式（陳奇祿，1961原圖）

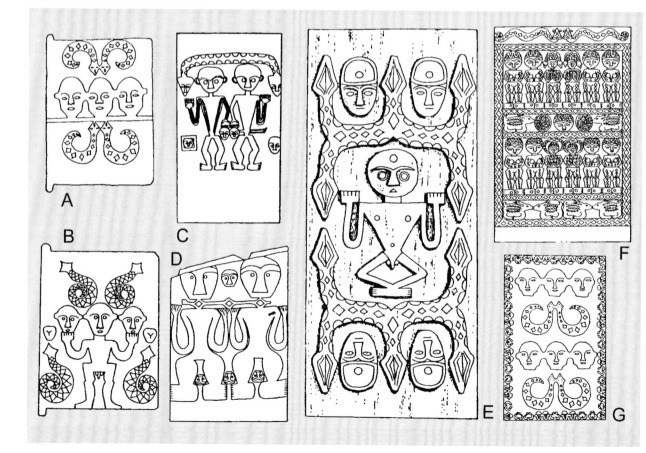

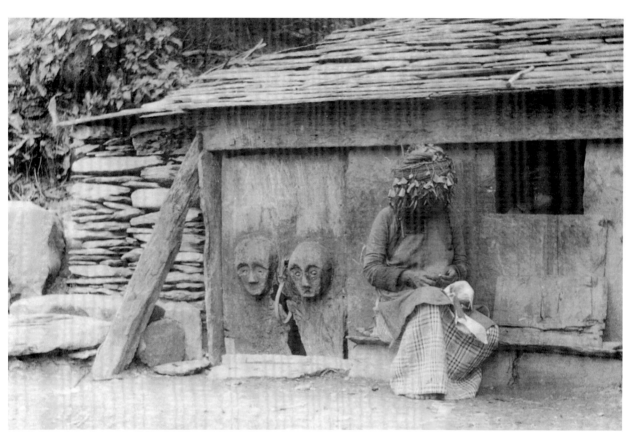

圖6-10：排灣族群頭目
家屋門板（鳥居龍藏攝）

較為薄弱，似乎完全是為了填滿畫面空間而存在；其中一兩件作品的蛇形，甚至變成一身
五頭的造型，根本上已經接近一種純粹造型的遊戲了，儘管母題仍是具有象徵意義的蛇紋
或人頭紋（圖6-9E）。為了增添畫面的裝飾效果，部分標本，會在人、蛇眼睛及關節的地
方，鑲以發亮的貝殼或瓷片，益加顯得神采奕奕。

　　在鳥居龍藏早年的攝影檔案中，有一幀有著婦女坐於石板屋前的相片，相片中可見
一片雕著兩個祖先人面的門板，風格較為樸素，且採高浮雕的手法，是僅見的罕例（圖6-
10）。

　　相較於門板、屏風而言，壁板的內容更為多樣而生活化，有的甚至加上較多的色彩
（圖6-11、6-12），母題仍為人像紋、人頭紋、蛇紋，及更多的動物紋，反映了原住民打獵、農
作、飲酒、歡唱的生活實況（圖6-13）。相同的內容，被壓縮在長條形的空間中，再加上一
些類如菱形的幾何紋，即成為簷桁、橫樑，和檻楣的雕刻（圖6-2）；反覆的造型，予人以
律動、綿密的時間感受（圖6-14）。

　　排灣族群對於家屋建築的構建雕造，視為全族的大事，從擇地、選材、雕刻、上

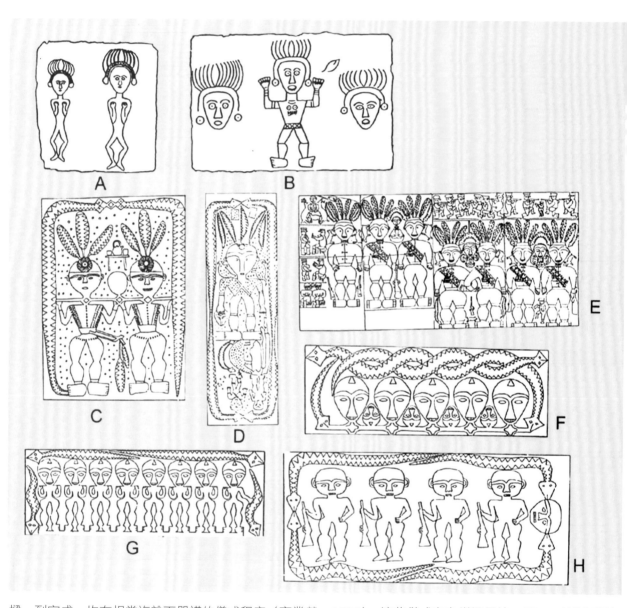

圖6-13：排灣族群壁板
圖式（陳奇祿，1961原
圖）

樑，到完成，均有相當複雜而嚴謹的儀式程序（高業榮，1980）。這些儀式在在增添了這些建築藝術深刻的文化內涵與宗教意義。

　　學者以為：排灣族的人像紋都是祖先和族群英雄的化身，而人頭紋有時代表祖先，有時則與他們早期「獵首」的習俗有關（陳奇祿，1961）；到底是祖先或被獵的人首，可從頸部是否斜切來加以判斷（阮昌銳，1996）。不過在考察大多數的壁板、屏風內容之後，我們似乎也可以感受到這些屋主炫耀自己打獵、作戰的功績，而將自己的生活，投射在這些作品中的一種親切情緒，並不完全是對祖先或族群英雄的崇仰歌頌而已。換句話

說，在立柱、祖先柱的神聖圖形之外，其他的裝飾，其實也有著相當生活化、人性化的表現慾求在。

華美的頭目家屋，雕刻的師父可能是頭目家族本身的貴族，也可能是受僱前來的平民階層。

總之，他們都在一種共同的趨力下，以雕刻呈顯、記錄了他們生活與宗教間，既神聖又世俗的一面，也透過這些作為和作品，維護及延續了全族的人倫秩序與信仰價值。

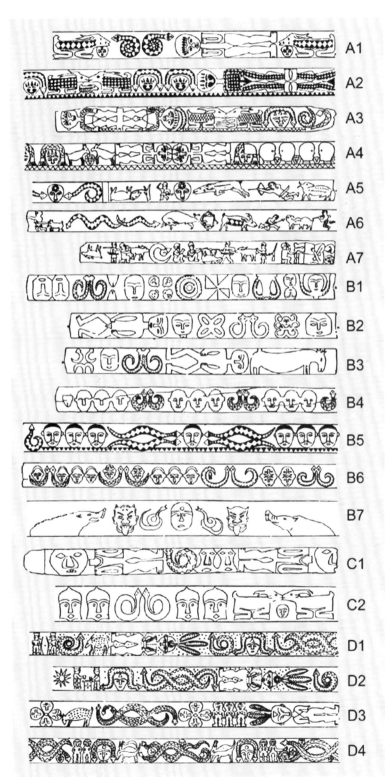

圖6-14：排灣族群簷桁、橫樑、檻楣圖式，A為泰武來義式、B為霧台大南式、C為瑪家北葉式、D為大佳歸崇式（陳奇祿，1961原圖）

An Illustrated History of Taiwan Art
Carved shapes and inscribed patterns

雕形與刻紋

原住民生活的單純、簡樸，容易造成外人
以為是粗糙、無趣的錯誤聯想，從日常生
活所用的木匙、酒杓、煙斗、木梳等用器
來看，即使今日社會中最講究的高級飯店
或富貴人家，恐怕也比不上台灣原住民的
講究與華美。

又如連杯在造型美感之外，所含有的高度
社會文化意義，顯示這些台灣原住民對夫
妻情感與友朋情誼的珍重愛惜。

透過形式多樣的雕形與刻紋，我們可以和
台灣原住民深沈的內心世界交流相通。

七、雕形與刻紋

台灣史前文明，儘管在距今約二千年間，進入金石併用時期，金屬工具的使用，已經在初民社會中，佔有一定份量，但就高山林立的台灣而言，石材與木材的使用，仍是生活中最方便而重要的兩種材質。

其中尤以木材的可塑性高，在生活器具中，尤其佔據最大的比例，除前提作為建築構件的大型木材，如檐、樑、立柱、壁板、門、窗之外，木器雕飾，可說是台灣原住民藝術中，最具多樣化特色的形式表現；而其表現的多樣與細緻化，自與金屬雕刀的使用與進步，有直接的關係。

台灣原住民的木器雕刻，普遍存在於各個部落族群之中，但整體而言，平埔族及中、北部泰雅、賽夏、布農、曹等族，其雕刻手法，多僅侷限於單純的線刻，在飾物、樂器、武器，和煙管及部分日常用具上，飾以若干線性幾何圖紋（李亦園，1982；王端宜，1974；及阮昌銳，1996）；相對而言，位於南部的排灣、魯凱，及東部的卑南、雅美等族，則在雕刻藝術上呈顯較為豐富且多樣的變化與成就。此或與排灣族群的社會階級制度有關，但卻也未必全然，因為不具階級制度的雅美族人，精緻的藝術成就，正為這種解釋，提出了反證。似乎階級制度是強化族群藝術發展的重要因素，但並非絕對且唯一的因素。

原住民的木器雕刻，其創作的動機，固然大多是為宗教信仰或祖先崇拜而施作，但也有一些是出於純粹的裝飾目的，這類作品或許形制不大，但在雕刻技術及造型創意上，則顯得特別精細和別緻。相對於其他作品的宗教性和社會性，這類作品的創意性和藝術性也特別突顯，可以排灣族群的木匙、酒杓、連杯、煙斗、木梳，和針線板等生活用器為代表。原住民生活的單純、簡樸，容易造成外人粗糙、無趣的錯誤聯想，木匙雕刻的精美，正可以為這種不當印象，提出有力的糾正；即使是現代社會講究的飯店和人家，使用的湯匙、酒杓，也難以和排灣族群日常使用的相同用品相比美。

這些原本是生活中極為平常的飲食用具，排灣族群的木雕匠師們，卻在有限的空間中，雕造了繁複而多樣的形式和紋樣。儘管內容仍不失族群信仰相關的人紋、蛇紋等樣式，但在結構和造型上，均有較大的自由與變化；同時，也沒有祖先立柱或住屋楣樑那種嚴肅的宗教氣息。從木匙的碗部到柄部，兩頭寬大、中間稍細，帶著流線與圓滑的造型，應是切合人體工學的考量，易於就口，也易於手握；手握的感覺，既不易掉落、滑失，更

具觸覺圓潤的美感 **(圖7-1)**。在家人齊聚，或親友歡飲的場合中，這些造型華美的食具，頗能提供參與者視覺和心靈的高度享受與滿足。

連杯雖然只有在特定的場合中使用，但其高度的社會文化意義，也使得雕造者格外的用心。連杯一般為雙連杯，但亦有三連杯者，只是較為少見。台灣原住民多有二人合飲的習慣，一如漢人之喝交杯酒，一般是結婚慶典上的夫妻共飲，或宣示雙方情誼永固的男子共飲；不過，連杯的分佈卻只限於排灣族群，且以排灣族社為常見（陳奇祿，1961）。

連杯多以單木刳刻、一體成型，兩端各有把手，把手的形式，正是匠師發揮創意的地方。有單純的幾何造型者，但多數為動物的造型，有的是以對稱的方式，兩頭均為蛇頭，或鹿首、豬頭，甚或人頭者；有的則是一邊為蛇頭，另一邊為蛇尾，儼然成為一條完整的蛇形。更有一件標本，係一邊為鹿頭，另一邊卻為蜷曲的蛇身，是相當少見的造型，可見在連杯的製作上，匠師擁有相當自由的創意空間。

連杯的杯體，一般為接近菱形的形式，突出的尖角部分，正可作為引酒入口的渠道，但亦可見圓形造型者。杯體外部，自然會雕有一些紋飾，仍以人頭形及蛇形、動物形

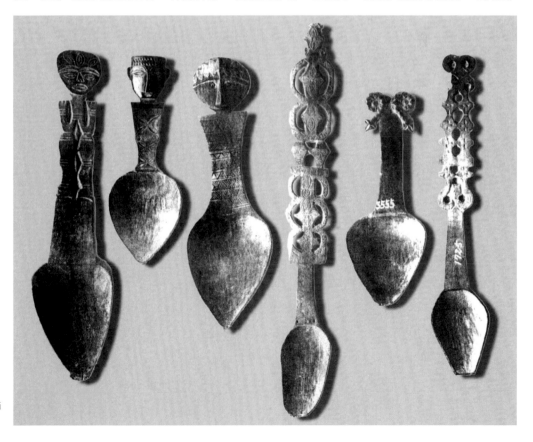

圖7-1：排灣族木匙（摘自陳奇祿，1961）

為主；不過，在兩杯之間的連柄上，雕師往往予以更多的匠意發揮。除了在連柄的前後側會有紋飾外，部分講究的連杯，甚至在連柄上方，再雕以類如圓雕的飾物，如兩尾盤旋的蛇形，或是鹿形等等 **（圖7-2）**。一般的連杯多為素面無彩，但亦有少數加上紅、白、黑等色彩，顯得華麗而尊貴。連杯共飲是排灣族社會重要的文化特徵，因此，連杯本身往往也成為部分立柱或其他壁板浮雕的重要母題，而被廣泛運用。

連杯共飲代表的往往是眾人齊聚歡樂的熱鬧記憶，煙斗則顯得沈靜而內斂，是獨自靜坐沈思的表徵。台灣原住民抽煙的習俗起於何時，尚待詳考，但幾乎所有的族群都有煙斗的製作，且使用者不分男女，不過形制之美，仍以排灣為首。

煙斗的構造，分為裝填煙草的椀部，及接連的吸軸兩部分。吸軸多以竹管為之，因此，雕刻的主體集中在前方的椀部，由於此物量體不大，一般椀部的高度大約在2～5公分之間，因此，雕刻的手法也就顯得格外精巧細緻，除一部分的幾何造形，如乳釘紋、平行紋外，一般以人頭紋、人形紋為主，少數為動物或植物紋。有些人頭紋以較樣式化的造

圖7-2：排灣族連杯（摘自陳奇祿，1961）

型，稍作誇張的強調五官特色，例如耳朵成為把手狀，甚至有的以兩個以上的人頭，作各
種不同方式的排列，包括上下顛倒並列等等，充滿想像的趣味。大部分的人形紋，則是以
蹲踞人像為主，一般而言，是大頭小身、雙手扶膝的形式，但亦有母親抱子的造型，或大
膽地將頭部取下，置於身體背後，一如超現實主義畫家的手法；或以「頭足人」的造型，
以雙足直接接於頭部底下，省去身體，而在嘴巴下方，雕出一支突出的男性生殖器
(圖7-3)。國分直一甚至提到，有一件人形的標本，是以女體為造型，而吸軸的竹管就直接

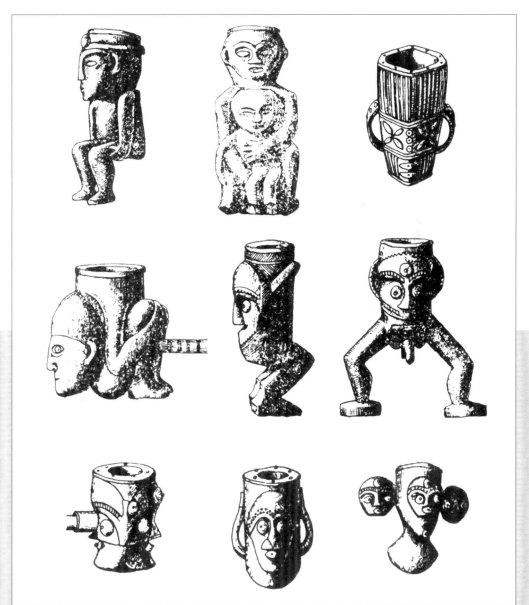

圖7-3：排灣族煙斗（摘
自陳奇祿，1961）

插在女性的私處（國分直一，1948）。這些造型在在顯示：煙斗的吸食把玩，其實是相當私密且個別的行為，因此在造型上，如何滿足使用者個人的趣味，有時甚至脫離社會的規範，既要有造型上的特色，也必需考量把玩時，握在手中磨搓時的觸覺快感。

　　排灣族人對生活藝術的講求，幾乎無所不在，同時越是個別的生活器具，越具備高度的藝術性與趣味化，煙斗之外，如女性專用的木梳和針線板，也都呈現了這個藝術民族的高度幽默與愛美心靈。

　　台灣盛產竹子，但以竹材製成的梳子反而少見。台灣原住民喜以木材雕製梳子，這和東南亞地區是極大的差異（陳奇祿，1961）。木梳除整理頭髮之外，也可插在髮上作為裝飾，因此台灣原住民的木梳，著意於背部的雕飾，這些木梳背部的造型，也是極盡華美與想像之能事，或是盤以一尾雙頭蛇，或是採牛角雙翹的形式，有的以人形來變化，有的更加入鹿紋、鳥紋等造型 **（圖7-4）**。梳子以黃楊木製成居多，有時也用白木，部分則上了紅

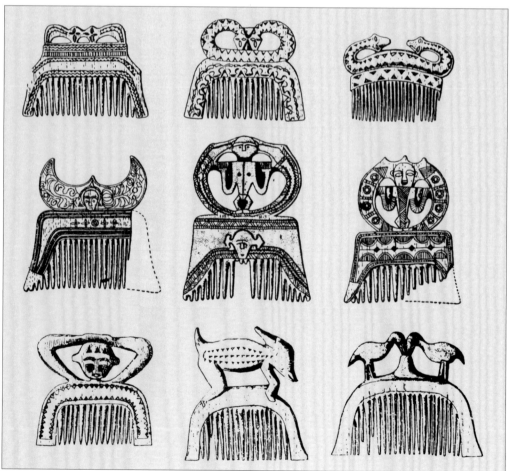

圖7-4：排灣族木梳（摘自陳奇祿，1961）

圖7-5：排灣族針線板
（陳正雄提供）

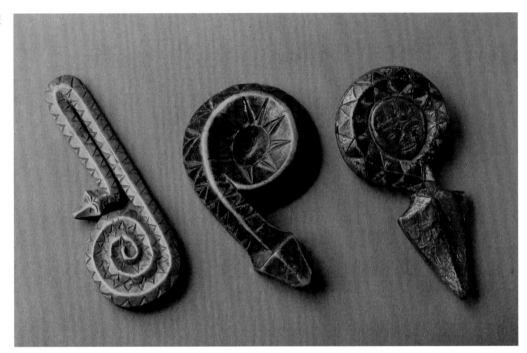

漆，甚至加上飾釘或貝飾，以增加美觀。至於針線板的造型，倒是均以盤蜷的蛇形為造型，中間圈以一個人頭紋 **（圖7-5）**。不過，即使這樣一種單純在刺繡時，用以黏放蟲蠟以供潤線或插針之用的木板，都施以如此華美的造型，這些民族心靈之細膩與精神生活之豐富，足堪令人欽羨尊重。

在一般的生活器具之外，台灣原住民木雕器具，尚有占卜箱、木杯、木壺、木罐、木盾，及佩刀刀鞘與刀柄等等 **（圖7-6）**；這些器具，有的與宗教有關，有的是為祈求平安的巫術信仰，匠師也是盡其所能的在上頭飾以各種趨吉避凶的紋飾，成就均為可觀。

不過就台灣原住民木雕藝術的整體而言，雅美族的拼板舟，應是制形最大，造型、色彩最為突出的成果。兩頭尖削、船身弧度優美、充滿簡潔有力的紋飾，盪漾在蔚藍的太平洋上，或停駐於山海相襯的蘭嶼海岸，猶如一隻靈動可愛的飛鳥，也像一朵引人注目的花朵，難怪成為日後畫家取景作畫最喜愛的題材。

雅美族拼板舟的船身造型，主要以首尾的兩個尖頂為起點，由三條弧線結構而成，其中一條是作為全船中軸線的龍骨，另兩條則是以對稱的方式，由兩個尖頂出發，一方面向下緩降，二方面向外微張。這種優美而微妙的變化，必須完全在匠師的掌握之中，以各個拼合的木板精確完成，猶如一個被剖開的瓜果，極其自然對稱，又充滿變化，似乎只有今天的電腦控制下才能達成，卻在蘭嶼匠師極為簡單原始的工具中做到了！

圖7-6：排灣族占卜箱
（陳正雄提供）

　　除了形的精微美妙，圖案的設計也是極具簡潔之妙。首先是從船的下腹以一條水平線劃開，下方敷以全紅的色彩，這條分界線，似乎也正是船隻下水時，吃水的界線，紅的底色，盪漾在湛藍的海水中，忽起忽落，其視覺的變化，是極為奇妙、優雅而強烈的。水平線以上的船身，沿著邊界，即上述的三條弧線和這條水平線，分別飾以三至五層的平行線，然後在這些平行線中，刻劃出井然有序的齒狀紋，再分別填入黑、白的色彩，有的線條則留下紅色，因此黑、白的齒狀紋之間，因相互錯落，或有菱形的錯覺，華美一如西方黑白相間的鑲石地板。而在這些平行線圈出的船身中間，則以數條垂直的線條加以分隔，其隔間的數量，依船身的大小而定；隔開之後，每一空格，或飾以上下曲折的角形波浪

紋，或飾以蘭嶼特有的人形紋（有著捲曲雙手及頭飾的人形紋），這種人形紋，也會反覆出現在船首或船尾的地方，而在首尾和船身相接的轉折處，則必然是由數個同心圓所構成類如太陽的「船眼」圖案。較講究者，類似的紋飾也會裝飾在船身的內側，甚至船槳之上（圖7-7）。

　　而兩個尖頂的上方，則採鏤刻的方式，飾以上述的人形紋，並裝飾著隨風飄動的羽毛。簡單而言，整艘蘭嶼的拼板船，就猶如一件大型的藝術品，而其動人之處，就在黑白紅三個單純的色彩中，隱含著圓弧與垂直、平行等最基本的造型元素，形成單純中有變化，變化中有統一的美感極致。如果不是一個心靈細膩、技巧高超的民族，如何成就這樣的成果？

　　「拙趣」是以往一般人對台灣原住民木雕藝術的一種認識與評價。因此一些仿古的產品，便刻意以帶著「拙趣」的刀法來模擬真品。誠如陳奇祿的說法：這些刻意表現拙趣的

圖7-7：雅美族拼板舟
（摘自中華文化復興運
動總會，1992）

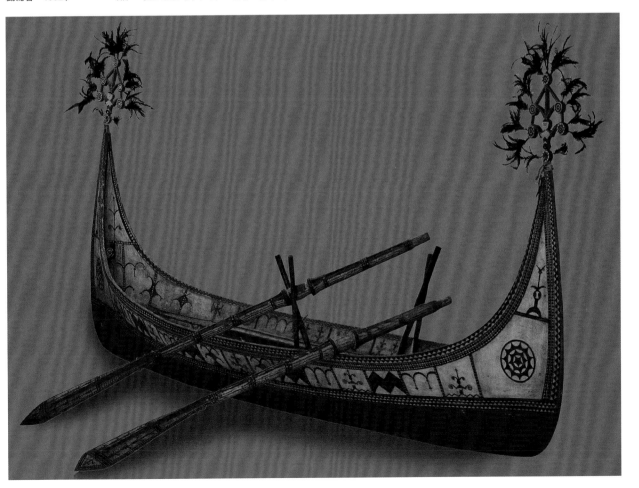

作品，反而正是辨別仿品的最佳方法（陳奇祿，1973）。因為真正台灣古老的原住民藝術，儘管造型古樸，但匠師莫不在作品的雕工上，表現出極度用心的功夫，和現代人以現代的工具，刻意模仿拙趣反而顯得草率的雕工是截然地不同。這些説法，證之排灣族群的木雕器具和雅美族的雕刻拼板舟，均可獲得印證。

除了大多數的浮雕之外，台灣原住民也並非沒有圓雕的作品。台大人類學標本室藏有一件早期的原住民女祖先雕像，失去的雙臂，猶如一尊米羅的維納斯，其頭上一對上彎的造型，曾引起學者諸多的揣測，不過從今日較為大量的排灣族群藝術樣式資料來瞭解，這應是一尾雙頭的蛇形 **（圖7-8）**。這件標本，樣式化的人面造型，如人如蛇，突出的雙乳、肚臍，以及明顯的女陰，在單純中自有一股木質刀削的神秘力量。

至於一些手握生殖器、強調生命延續力的男祖先像，近於寫實的圓雕手法，應是日治中期以後，受到外來影響之下的產物 **（圖7-9）**，但這類作品，仍受到原住民及收藏家的廣大喜愛。

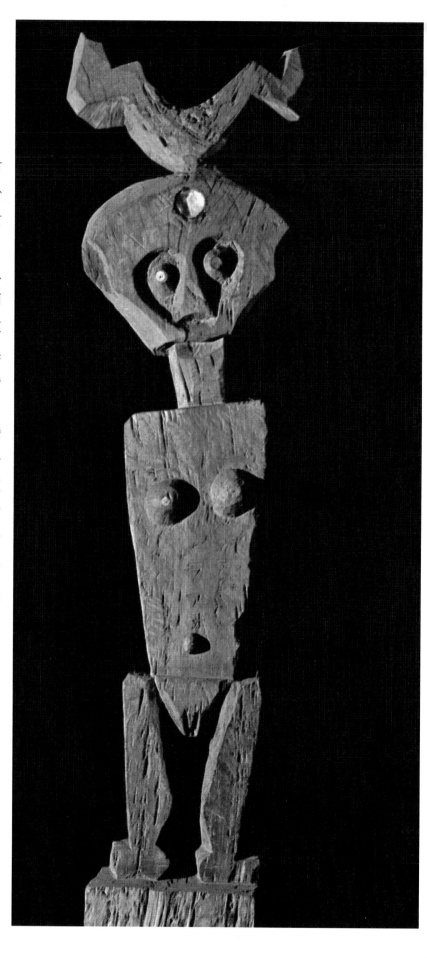

考察原住民的雕刻藝術，不能忽略位於屏東萬山的岩雕。根據這些岩雕的發現者高業榮的研究：這些神秘的岩雕，很可能和族群信仰，及發祥、遷徙與戰爭的經過有關，時間斷限可能在公元前後，也就是距今兩千多年前的金石併用時期。

萬山岩雕長期為魯凱族人口中相傳的聖石，一九七八年始由高業榮親往勘察，並發表初步報導；之後，經過多次探勘、測繪、攝影，正式研究報告於一九九一年出版，後續的研究、探查，則仍在繼續進行中（高業榮，1991）。

萬山岩雕的圖形，大致有圓渦紋、重圓紋、蛇紋、人頭紋、人形紋，及一些聯結各個紋樣、顯然具有某種指示意義的「生命曲線」，這是罕見於世界其他各地岩雕文化的圖樣（圖7-10、7-11）。

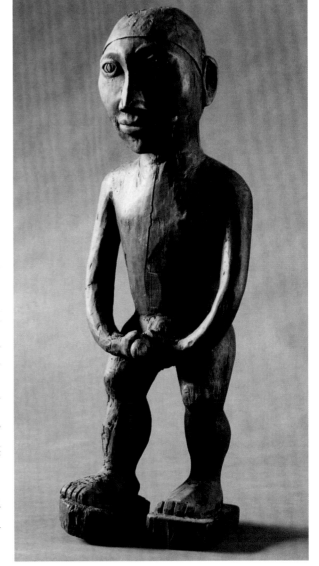

紋樣大抵以敲擊的方式刻成，從較原始的單點凹紋，到完整的線型紋樣，可以猜測：當時的族群已經一定程度的開始使用金屬工具。

萬山岩雕中特別引人注目的是一些無足的人像紋，大者可達一公尺以上，頭部有長短不一的叉狀物，形如冠羽，雙臂高高舉起，兩腳略彎，膝蓋明顯，卻無足部，這或許和當地祖靈的傳說有關。魯凱族人認為他們的祖先——湖神、百步蛇精靈，是發祥於今天高雄、屏東、台東縣交的大鬼湖一帶，該地霧氣迷漫，祖靈自水中升起，自然見不著足部（圖7-12）。

這些紋樣和後來的排灣族人像紋有無直接的傳承，還有待進一步的研究。

左頁圖7-8：排灣族女祖先像（台大人類學標本室藏）

圖7-9：排灣族男祖先像（陳正雄提供）

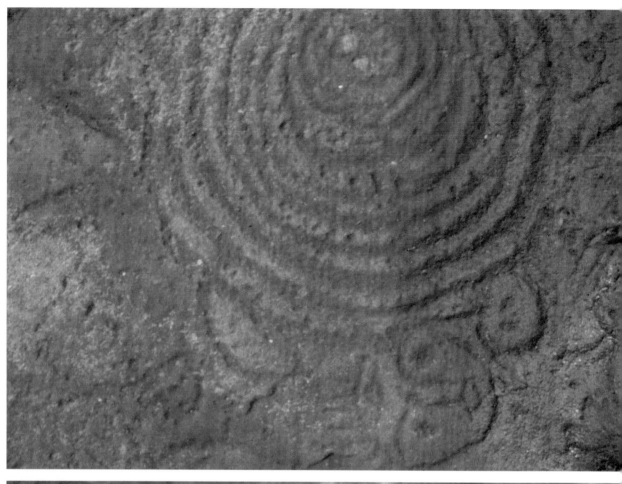

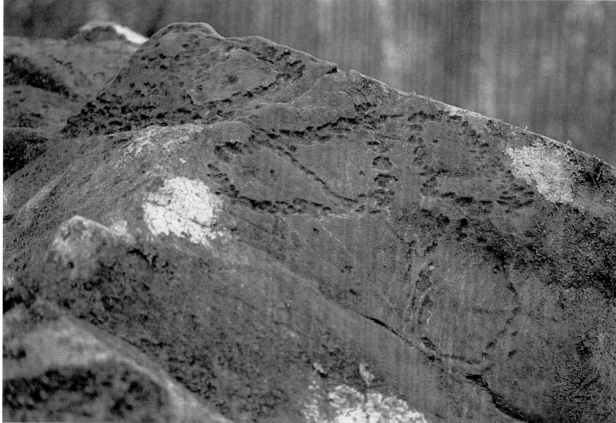

左頁上圖7-10：屏東萬
山岩雕（摘自高業榮，
1984.5）

左頁下圖7-11：屏東萬
山岩雕（摘自高業榮，
1984.5）

圖7-12：屏東萬山岩雕
圖樣（高業榮繪）

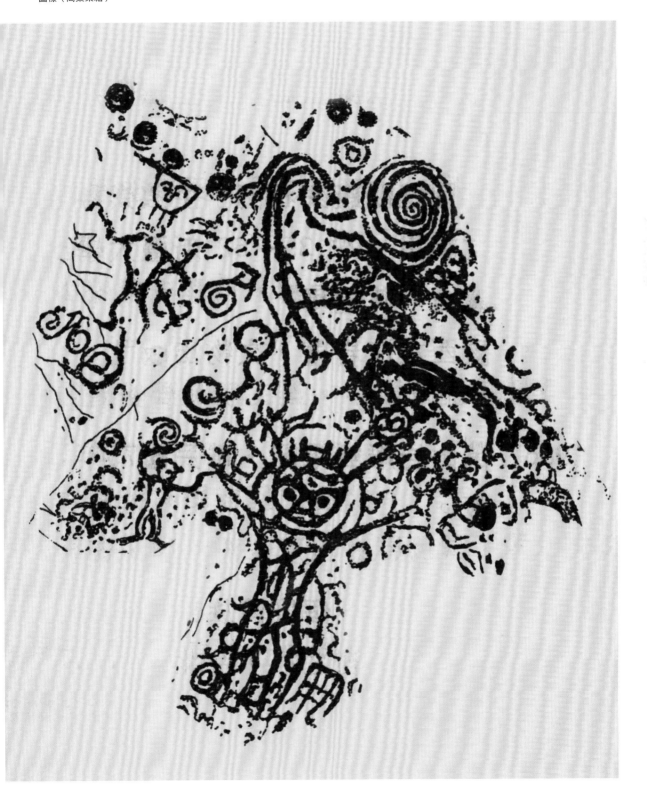

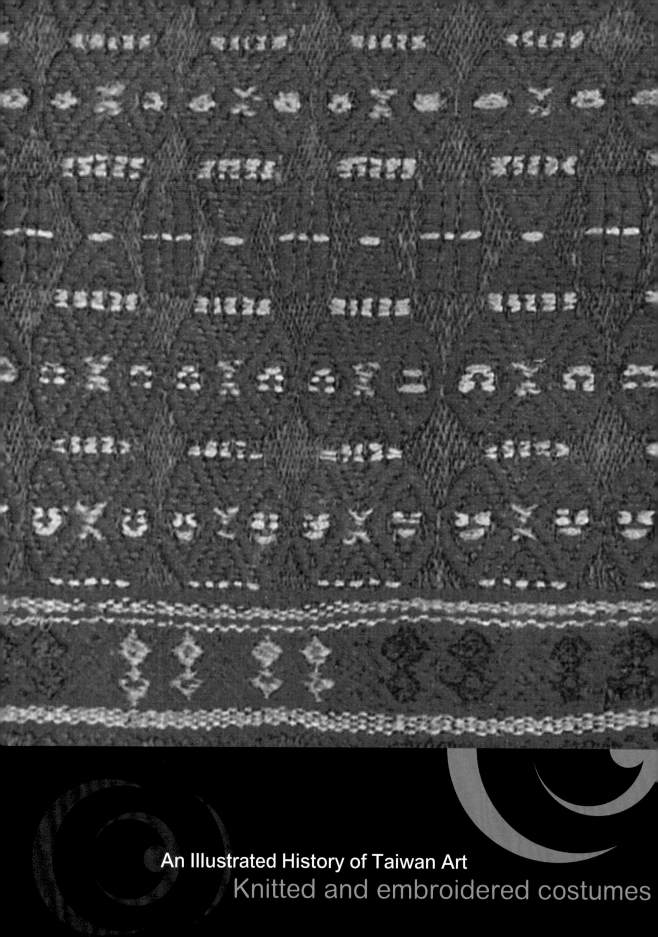

An Illustrated History of Taiwan Art
Knitted and embroidered costumes

織繡美服

織繡美服主要是展現在特殊場合之中，
平常時間，台灣原住民多是裸身，或穿
著素樸無紋的便服。

各種美服的色彩和圖案，都來自生活的
映現與想像。如部份的排灣族與阿美族
，喜愛藏藍的底色，配以紅、黃等細緻
圖案構成的少量紋飾，有暗夜之星的美
感，深沈中帶著跳躍的喜悦，一如夜晚
曠野中閃爍的營火，是族人徹夜聚集歡
樂歌舞的記憶反射；而雅美族純粹藍白
對比的平行幾何紋樣，則與他們長年的
海上生活有關。

八、織繡美服

木雕與織繡是台灣原住民藝術的雙璧。如果說木雕是原住民男性的藝術，織繡則是女性專屬的藝術，原住民女性從事織繡，雖屬生活的必需，但其神聖一如男性之從事木雕，女性織繡時，男性不得觸碰機具，更不得從機具其上跨越而過。

台灣原住民之織繡藝術，整體而言，其分佈較之木雕更為普遍，幾乎所有族群，包括平埔族，均有相當精美而細膩複雜的織繡作品（李亦園，1954）**（圖8-1）**；在世界各原始民族中，台灣原住民的織繡藝術，更以做工細膩、技巧繁複而居重要地位。

織繡藝術在台灣原住民而言，不但是專屬女性的藝術，同時也是女性必備的技巧，在泰雅族，一個女孩從七、八歲起就開始學習織繡，要達到技巧一定的嫻熟，才被認定是真正的女性，才能在臉上刺青，一如男子必須學會打獵，才能成為真正的男人一般。

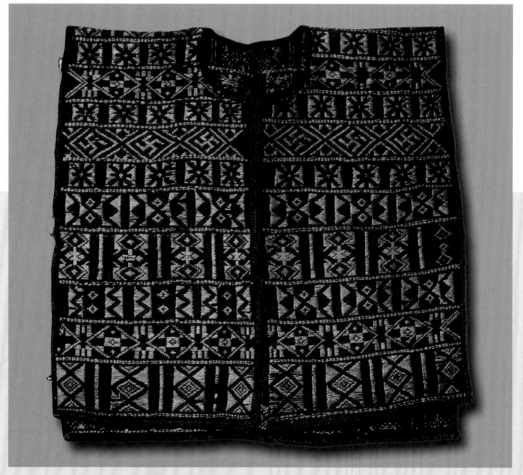

圖8-1：平埔族巴宰海族
夾織短背心（摘自：
Chen,Chi-lu,1968）

圖8-2：泰雅族婦女織布
〈摘自順益，1999〉

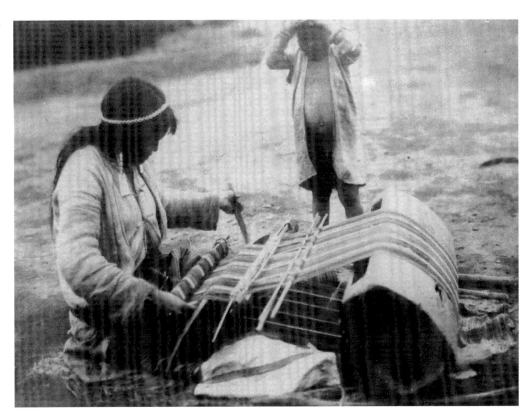

織繡藝術主要展現在特殊場合的服飾之上，平常時間，族人或是裸身、或是穿著素樸無紋的衣服，只有織布的功夫，沒有織繡的藝術。所謂特殊的場合，主要包括歡樂的慶典、儀式，如祭典、婚禮等，都有特定的禮服；另外喪禮的時候，有些族群還有特殊的喪服，如排灣族等是。

台灣原住民的服飾，雖然彼此之間，都有些差距，但經過長時間的相互影響，也逐漸形成一定的雷同。統合台灣原住民服飾的形制，大抵包括：上衣（有長衣、短衣）、胸兜、頭巾、披肩（或霞披）、腰帶、長短裙、後敞褲（或護腳布），及額飾、套袖、腹袋等等。從服飾系統言，台灣原住民服裝，基本上屬方衣系統，亦即以移動或水平背帶織布機織出寬幅約一尺的長方形麻布 **（圖8-2）**，再經簡單的縫製而成方形的衣服，沒有複雜的縫紉與剪裁。（李莎莉，1999）

所謂織繡藝術，包括織與繡兩種主要的手法。織是利用縱橫的經緯線交織而成，主要有平織、夾織及挑織等技法，由於受到經緯線縱橫方向的限制，圖案多為規律的幾何形。繡的手法，則較為靈活而多樣，台灣原住民刺繡技術，主要有十字繡、直線繡、鎖鍊繡、圈飾繡，魯凱族則另有緞面繡，效果尤為平滑細緻。

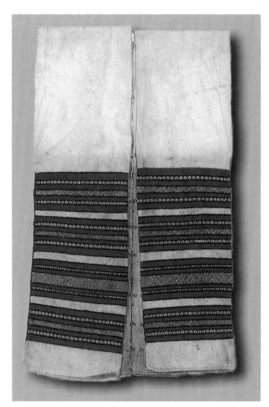
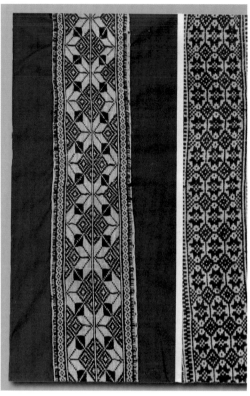

左圖8-3：泰雅族男子無袖長衣（摘自李莎莉，1998）

右圖8-5：魯凱族女子長衣紋飾（摘自李莎莉，1998）

　　台灣原住民織繡，早期主要以麻線織成，漢人謂之「番布」，或依原住民語稱「達戈紋」。麻布質地較為樸實堅韌，但由於織工細膩，並織繡以各式紋飾，因此粗中帶細，格外受到早期移民的漢人及後來的日人之喜愛。日治時期，即有台灣軍經理部出版的《台灣民族服飾》（1924）；戰後印刷精美的圖錄，更為大量，包括：《台灣原住民服飾》（日‧天理大學，1966）、《台灣番布》（日‧岡材吉石衛門，1968）、《台灣高砂族服飾》（日‧瀨川孝吉，1983）、《台灣原住民服飾》（日‧天理大學及天理教道友社，1993）；以及台灣收藏家陳澄晴的《原真之美》（國立歷史博物館，1997），和研究者李莎莉的《台灣原住民衣飾文化：傳統‧意義‧圖說》（南天，1998）等等。至於個別的收藏如：陳正雄、徐瀛州、陳達明、巴義慈神父，及國立台灣博物館（原省博）、中研院民族所、台大人類學系標本室、順益原住民博物館、台灣民俗北投文物館等公私單位，均仍保存數量龐大、質地精美的台灣原住民織繡作品，是台灣美術史研究珍貴的一批資產。

　　台灣原住民織繡的主要支架，是苧麻抽線織成的麻布，其原色為接近白色的纖維色，一般平常穿著的服裝，即保持這種原色。但在講究的服飾中，則會以茜草等植物性染料，染成紅色，因此紅、白交織的風格，常見於各個族群，尤以泰雅、賽夏、布農，及部

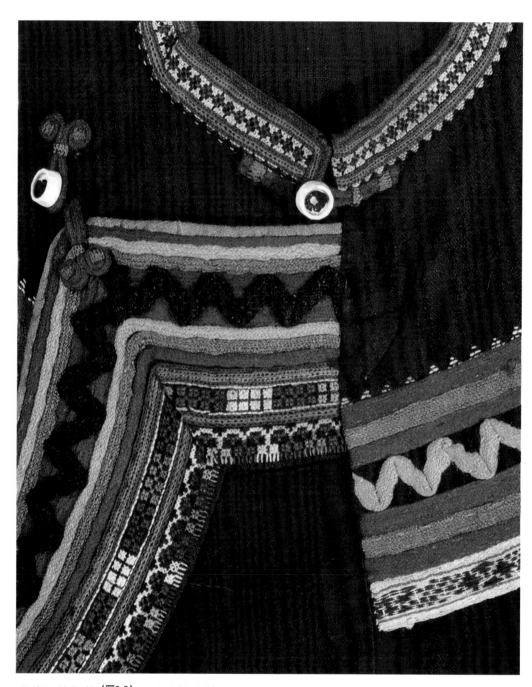

圖8-4：排灣族女子長衣紋飾（摘自李莎莉，1998）

分的阿美為著（**圖8-3**）；泰雅族人甚至認為惡鬼最怕紅色，因此紅色的衣服可以嚇走惡鬼

（李莎莉，1999）。南部的排灣族群包括排灣、魯凱、卑南等族，則喜愛以黑色或紅色為

底，再襯以明亮的其他顏色圖案，如黃、綠、橘等，一如彩虹般的美麗（**圖8-4**），而其靈

感，事實上既來自彩虹的啟發，也可能是原野遍地盛開的花朵，給予的影響（劉淑妙，

圖8-6：排灣族男子長袖短上衣（摘自李莎莉，1998）

1988）。魯凱族少女也喜愛以明亮的群青為禮服底色，再飾以深藍和白色構成的滾邊圖案，色系的類比排列，加以明亮與深沈的彩度對比，是原住民服裝中色彩搭配頗具特色的一型（圖8-5）。至於部分的排灣與阿美，也喜愛藏藍的底色，配以紅、黃等細緻圖案構成的少量紋飾，有暗夜之星的美感，深沈中帶著跳躍的喜悅，一如夜晚曠野中閃爍的營火，應是族人徹夜聚會歌舞美好記憶的反射（圖8-6）。

　　純粹藍、白對比的單純平行幾何紋，則是雅美族男女服飾的主要特徵，這或許與他們長年的海上生活記憶有關（圖8-7）。

　　除了上述幾種主要色彩的使用外，台灣原住民織繡藝術中，也可見一些特殊色的使用，如一些耀眼的桃紅，或紫紅、金黃，甚至碧藍等等，大抵是和外界（尤其是漢人）大量接觸之外，取得各種不同的有色毛線和棉線後，所形成的結果（圖8-8）。

　　然而不論是使用傳統接近原色的單純色彩，或加入大量外來明麗的色線，台灣原住民傑出的織繡藝術家，在她們巧思巧手的經營下，呈現出極為多變、豐富而風格獨具的圖案紋樣來。

　　可能是早期色線取得的不易，除了平埔族中傑出的巴宰海族織繡和泰雅族華美的新娘禮服之外（圖8-1、8-9），其他台灣原住民早期服裝全件織繡紋飾的，較為少見。在有限色線、有效運用的考量下，如泰雅、賽夏等族的長衣上半段即保留白色，而將紋樣織繡於下半部，因為長衣之外往往再套以其他短衣或披肩，因此不必花費珍貴的材料或時間在這些可能被遮住的地方去施以花紋；甚至大部分的原住民服裝，背面都比正面更講究紋飾，原

因即在考量當族人圍圈舞蹈時，圈外的觀賞者，更能欣賞到背面紋飾之美。這種考量，既符合經濟效益，也建構了一定的美感特質。虛與實之間，成為織繡者可以發揮匠心的所在。既不將全件服裝飾滿圖案，那麼，哪些部分要有圖案？哪些部分不要？便形成各種不同的設計。北部許多仍然保持方衣系統的服裝，便在接近方形的空間中，進行較局部且幾何式塊面分割的裝飾（圖8-10）；而南部較受漢人服制影響的部落，則依服裝的領、袖、襟、腰等部位，給予較為複雜的裁剪與裝飾（圖8-11）。

從圖案的形式分析，台灣原住民的織繡紋樣，大抵可分為北部與南部二型。北部型以幾何紋為主，南部型則在幾何紋外，再加上許多自然紋，主要包括人形紋與動物紋，尤其是蛇紋。這種區別，自然與其織繡手法的偏向有關，北部重織少繡，織紋受經緯方向所

圖8-7：雅美族男子無袖
短上衣（摘自李莎莉，
1998）

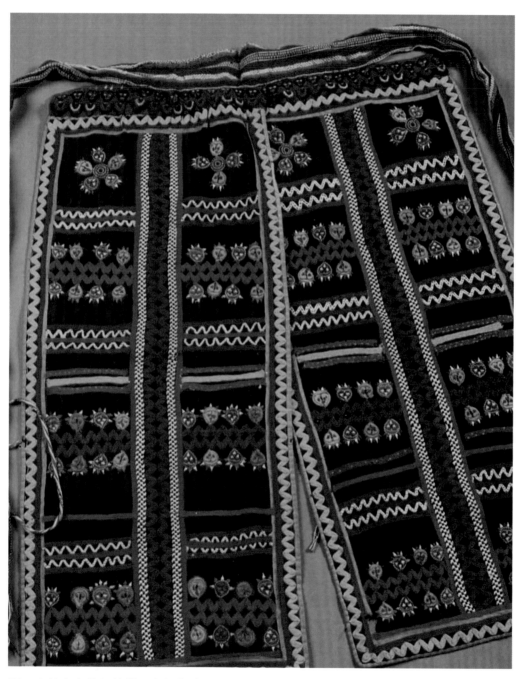

限，自然走向幾何紋樣。南部在織之外，繡的成份加重，因此除了幾何紋外，也可以作出較為具象的自然紋。

　　台灣原住民織繡的幾何紋，以菱形紋為最常見，其次為三角紋、方形紋、直線紋、十字紋、八角紋、曲折紋（山形紋），及卍字紋、點狀橫形紋等等，儘管是純粹的幾何

紋，但這些紋飾多少都有一些大自然的啟發和暗示，以及一定的代表意義。如菱形紋及其分化出來的三角紋，不同的族群就有不同的象徵及意義；在南部的排灣，視菱形紋為百步蛇的象徵，這些紋樣也是來自百步蛇的背紋（何廷瑞，1960）；而北部的泰雅族則視菱形為祖靈之眼，具有保護的作用，因此特別喜歡施於衣服背面，可避免邪靈自背後攻擊（李莎莉，1999）。在賽夏族言，菱形紋則是代表海龍女（Katerntern），卍字紋代表雷女（Viwa），點狀橫形紋代表矮人神，這些紋樣，都與矮靈祭歌中的含意有關 **（圖8-12）**（李莎莉，1999）。而泰雅族某些古老服飾的幾何紋樣，類似象形文字，織在頭目衣服上，可能是記載族人生活相關的重大事件，是頗為特殊的孤例（李莎莉，1999）。

南部型的自然紋樣，以大排灣族群為代表，這些紋樣以人形紋、人頭紋、動物紋、植物紋為主。相對於幾何紋樣，自然紋樣的象徵意義更為明顯而固定。一般能在衣服上出現人形紋、人頭紋者，多為頭目，或至少是貴族階級，人形紋既意含祖先崇拜，也含有自我意識的表現。織繡人形紋的變化較之木雕更為豐富、多樣，尤其因材料和技術的限制，帶著一種必要的簡化和變形，更增加了造型上的趣味化和抽象美。

人頭紋原為歷史的記錄，亦即砍殺人頭以示英勇的表現，之後已成為一種較普遍的紋樣，不過變化仍然多樣而有趣，有單一人頭紋、對立人頭紋、對面人頭紋、連續人頭紋、戴冠人頭紋，以及眼、眉、口、鼻刻意鏤空

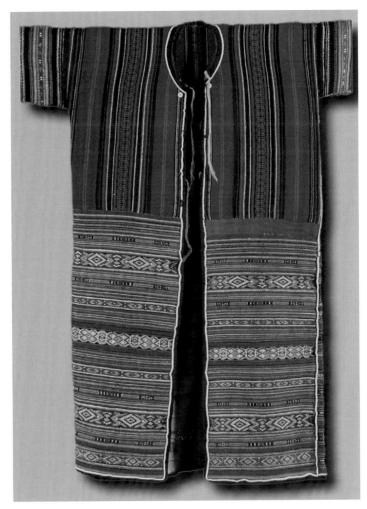

圖8-9：泰雅族新娘禮服
（陳正雄提供）

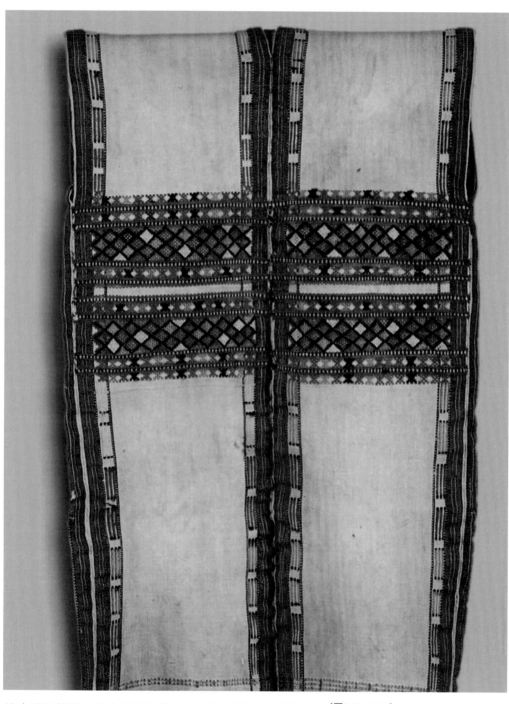

圖8-10：布農族無袖男
子長衣（陳正雄提供）

　　的人頭紋等等，加上色彩的變化，成為極豐富的藝術表現（圖8-13、8-14）。

　　　動物紋中，除蛇紋外，以鹿紋為多，而人獸合形的紋樣也頗為精采、生動。至於植
物紋，有花葉紋、花形紋，或是四瓣、八瓣、十六瓣等等，許多時候演變成類如純粹的幾

何紋,不過在原住民中,尤其排灣等族,認為這些植物有治病、保命的功效,因此,繡在服飾上,可以達到同樣的保護祈福作用(劉淑妙,1988)。

透過複雜多樣的織繡技法和紋樣設計,搭配大方強烈的色彩,台灣原住民織繡成就了高度的藝術水準,或是明艷、或是華美、或是深沈簡潔、或是清雅素淨。

除了織繡技術,事實上原住民服飾還搭配綴珠與貼飾的手法。前者是將各種材料的珠子,以極大的耐心串穿縫綴在衣服上,成為衣服的一部分,知名如北部泰雅族的貝珠衣,是一種最尊貴、高雅的禮服,歷史已超過千年,有時一件珠衣上面所飾的貝珠超過十萬粒,其貴重可知(圖8-

上圖8-12:賽夏族無袖女長衣(陳正雄提供)

下圖8-11:魯凱族女禮服(陳正雄提供)

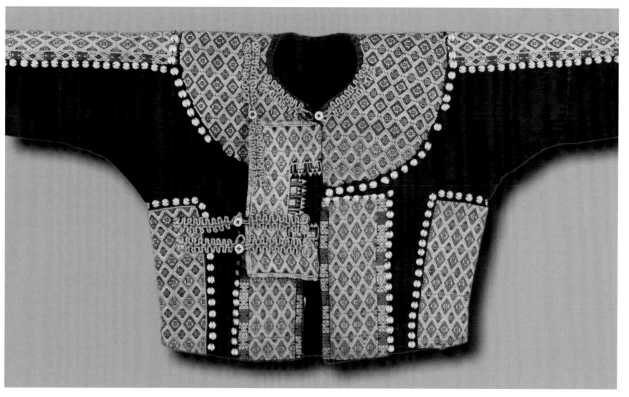

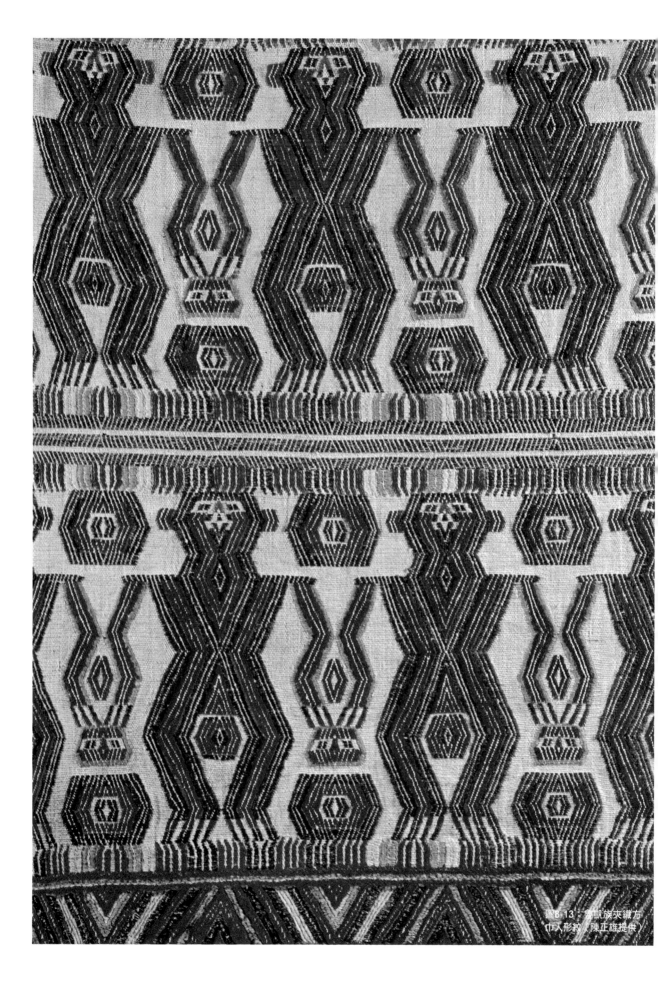

圖8-13：魯凱族夾織方
巾人形紋（陳正雄提供）

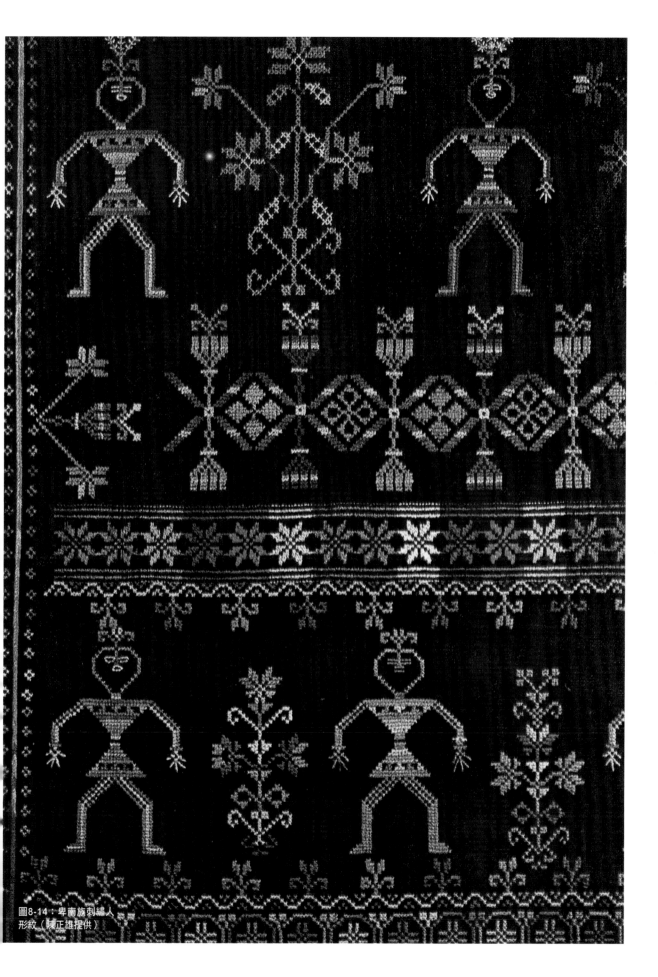

圖8-14：卑南族刺繡人
形紋（陳正雄提供）

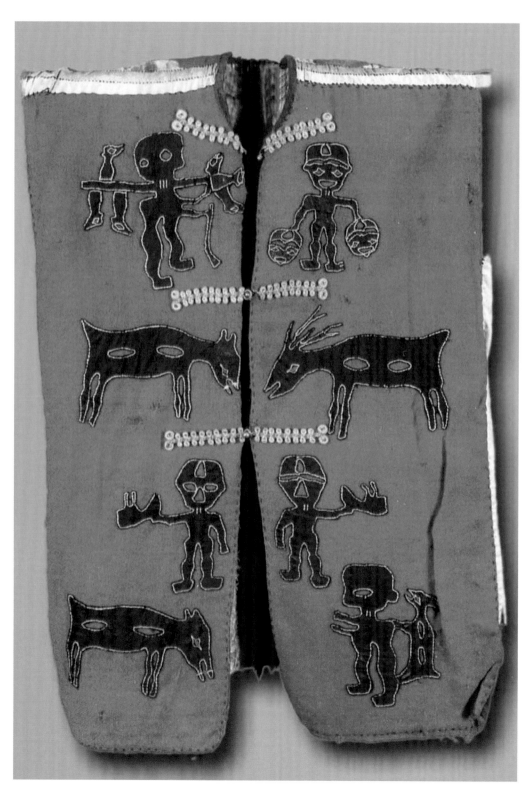

圖8-16：排灣族貼繡頭目禮服（陳正雄提供）

15）（陳正雄，1986）；另又如南部排灣等族的有色珠飾，是用五彩繽紛的小琉璃珠，排列成各種紋樣，襯在大黑、大紅、大青的底布上，格外顯得華麗高貴。至於貼飾，可能是荷蘭人傳入的技法，其作法是以有色布塊對折，或再對折，一如中國的剪紙藝術，剪出形式樸拙，但特徵明顯，且具對稱之美的各種紋樣，然後再貼縫到衣服之上，由於不受織繡經緯線的限制，創作自由，成為生動活潑的畫面，或連續圖案式的滾邊紋飾（圖8-16、8-17）。

台灣原住民織繡藝術，綜合上述兩種附加技法，使其成品洋溢著一種高度的質感，與既神秘又現代的美感特質，是台灣原住民藝術的一項驕傲。

上圖8-15：泰雅族無袖珠衣禮服（陳正雄提供）

下圖8-17：魯凱族貼繡女褶裙（陳正雄提供）

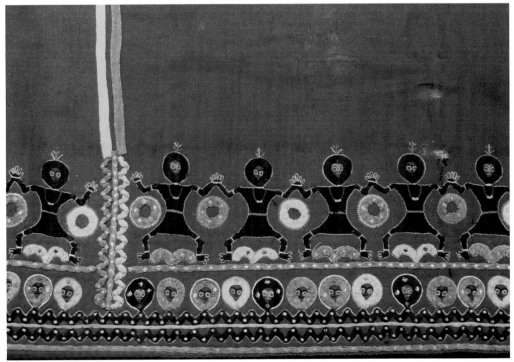

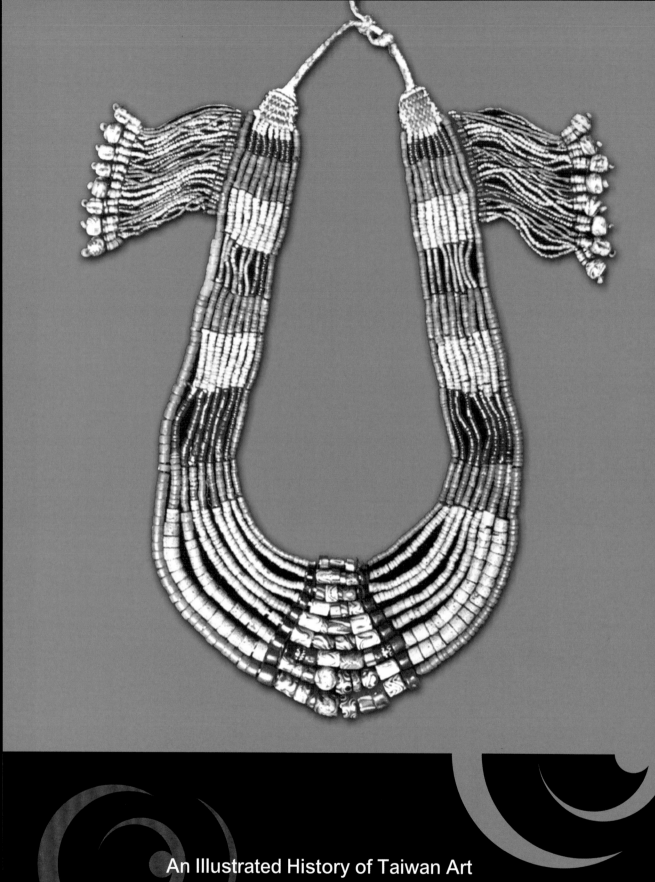

An Illustrated History of Taiwan Art
Decorations and tattoos

裝飾與毀飾

大型琉璃珠是排灣族最傳統、貴重的古珠，除少數為單色外，大多為多彩，同時以其色彩組成和珠形的不同，各有不同的名稱，並形成男珠、女珠的分別，這是琉璃珠在台灣原住民傳統中所形成的特殊文化。

同樣是運用琉璃珠繡的手法，再搭配一些金屬飾物，即成為排灣族最美麗的雲肩。穿戴這些雲肩的女孩，在陽光照耀下，閃閃發亮、明麗動人，走動時，垂飾發出叮噹悦耳的聲響，配合音樂舞動，是兼具視覺與聽覺美感的雙重享受。

九、裝飾與毀飾

　　台灣原住民服飾予人以華美莊重的感覺，一方面固然來自服裝織繡的高度技巧與美感構成，二方面則係來自多樣、精緻的飾物裝點與強化。

　　廣義的飾物，包括縫綴於服裝之上的銅鈴、鋁片、貝殼、珠子等；狹義的飾物，則可依身體部位分為頭飾（主要含額飾、髮飾、耳飾）、頸飾（亦稱項飾）、胸飾、腰飾，和手飾（含臂飾、腕飾等）、腳飾等等。而原住民為增加身體之美觀，也為滿足一定的社會文化意涵，除了外物裝點的飾物之外，也有直接施之於身體之上的毀飾行為，其中以黥面和紋身，尤具美學之意義。

　　在世界各原住民族的生活中，珠子作為裝飾物，是相當普遍的現象，只是各個民族製作珠子的材質，各有不同，牙、骨、貝、石、果殼、金屬等，均可成為製作珠子的材料。台灣原住民對珠子的使用，以北部的貝珠、南部的琉璃珠最具代表。貝珠的流通與使用，事實上可見諸泰雅、賽夏、布農、鄒，及排灣、阿美等族（張光直，1955），但以泰雅、布農、賽夏為盛。泰雅族的貝珠衣，是至為貴重、神聖的衣服；而布農族高達七連串的貝珠胸飾，數以千萬計的細小貝珠串成，更是顯得高雅、莊重，價值連城。貝珠以貝殼研磨而成，除阿美族尚存有製作貝珠的文獻外，其他族群應是與外島商人交易而得（張光直，1955），因此，貝珠本身原具貨幣的功能。但近代，貝珠的來源大量減少，貨幣的功能早已消失，也因為其數量減少，反而更增加了貝珠的珍貴性與神秘性，在賽夏族的祭儀中，更成為一種獻祭的重要象徵物（胡家瑜，1996；潘秋榮，2002）。

　　貝珠一般約僅米粒大小，為中間穿孔之圓管狀，直徑約0.3公分、長約0.2公分，以白色居多，少數因時日久

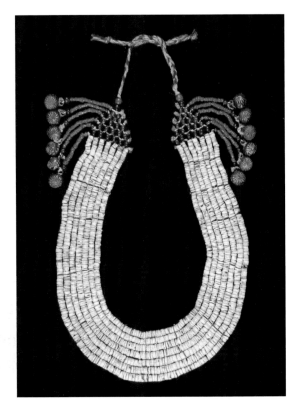

圖9-1：布農族七連貝珠串（陳正雄提供）

圖9-2：排灣族羅木蘭家禮服上之琉璃珠繡（摘自許美智，1992）

遠而泛黃，但也有極少數為黑色；因泰雅、布農、賽夏等族以白為尚，少數黑色貝珠僅作陪襯、區隔之用。小的貝珠串以十粒左右串成，作為頸飾，是一般人家使用；大的貝珠串，則可多達七連串，內圈數量較少，外圈較多，排列平整，兩端以其他紅色珠子收尾，結成網狀，再飾以藍色古珠及銅鈴，是要有相當地位與財富的人家，才能擁有的東西 **(圖9-1)**。

以珠為飾的作為，除貝珠外，南部排灣族的琉璃珠最為著名，而且這種珠飾，尤其是大型彩珠，在台灣也僅見於大排灣族群（許美智，1992）。

琉璃珠依其形制大小，可分為大、小、細小型三類。大型長約1至2公分，小型長約0.3至0.5公分，細小型約在0.1至0.2公分之間，當然也有一些介於大型和小型之間，約0.5至1公分者，因數量較少，可視為過渡性的型式（許美智，1992）。琉璃珠的大小，和其用途密切相關。細小型的琉璃珠，主要用於服裝之裝飾，亦即所謂的綴珠，或稱珠繡；傳統的顏色，主要為橙、黃、綠三種，後來又加入其他色彩的玻璃珠，顏色漸多。排灣族群的原住民，利用這些細小的琉璃珠，繡縫出各種人首紋、人形紋，及幾何紋，襯托在紅、黑為主的底布上，顯得格外鮮艷華麗。傳統的紋飾較為抽象，也較具象徵的意義，除人首、人形紋外，一般幾何紋，都含有特別的涵義。如連續二方而圍繞成圈的三角形紋，即是百步蛇紋的象徵，圈內呈輻射狀的太陽紋，及四周的虹彩，也都和他們的傳說信仰有關 **(圖9-2)**。比細小型稍大的小型琉璃珠，運用較為廣泛，除服裝外，也用於其他的各種飾物；如縫綴於額飾上，或串成手飾、耳飾，及小孩的腳飾等等，色彩與細小型琉璃珠相同，單色而多樣，其中以橙色琉璃最為貴重。

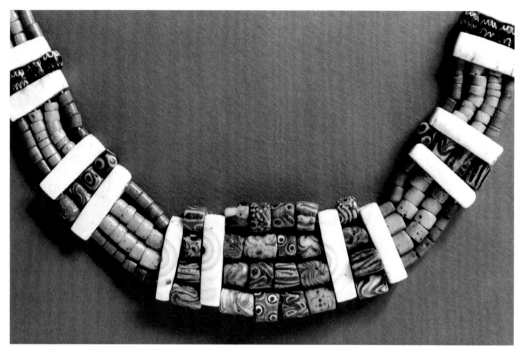

圖9-3：排灣族琉璃珠頸
飾（陳正雄提供）

　　大型琉璃珠，是排灣族最傳統、貴重的古珠，除少數為單色外，大多為多彩，同時
以其色彩組成及珠形之不同，而有不同的名稱，甚至在流傳的過程中，還形成男珠與女珠
之分別，這是琉璃珠在台灣原住民傳統中所形成的特殊文化。

　　事實上，琉璃珠即是傳統古老的玻璃珠，只不過近代的玻璃珠，大多透明、晶瑩，
而傳統琉璃珠則可以説是一種古老不透明的玻璃珠。這種東西，不產於台灣本地，極可能
是在古早的年代，由外地傳入，但由於排灣族群周邊靠海的其他平埔族，並未擁有這樣的
東西，因此，很可能是隨著排灣族的祖先，由外地遷徙進入台灣時，一併攜來，並代代相
傳，形成傳統（陳奇祿，1966）。

　　排灣族依琉璃珠不同的色彩形式，各給予不同的名稱及價值定位，依次如：高貴漂
亮之珠（mulimulidan）、孔雀之珠（baloalisabula）、太陽的眼淚（rosonagatou）、眼睛之珠
（pomatzamatza）、土地權的證明（tsadatsaan）、手腳之珠（makazaigao）、綠珠（tali-
mantzan）、護身之黃珠（malutsualan），及最次級之橙珠（malupolapola）等等（許美智，
1992）；同時，各有各的傳説神話，這些被取了名稱的珠子，幾乎擬人化的具有社會尊
卑的身份，平常備受尊崇，小心供養，一旦斷裂，重新串組，也不可任意亂擺，以免珠子
生氣。一般而言，大型多彩琉璃珠主要串組於傳統項飾上，其位置，以下擺最近中央者，
地位最為尊貴，依次兩邊類推，越遠離中央區域者，重要性越小（許美智，1992）。排灣

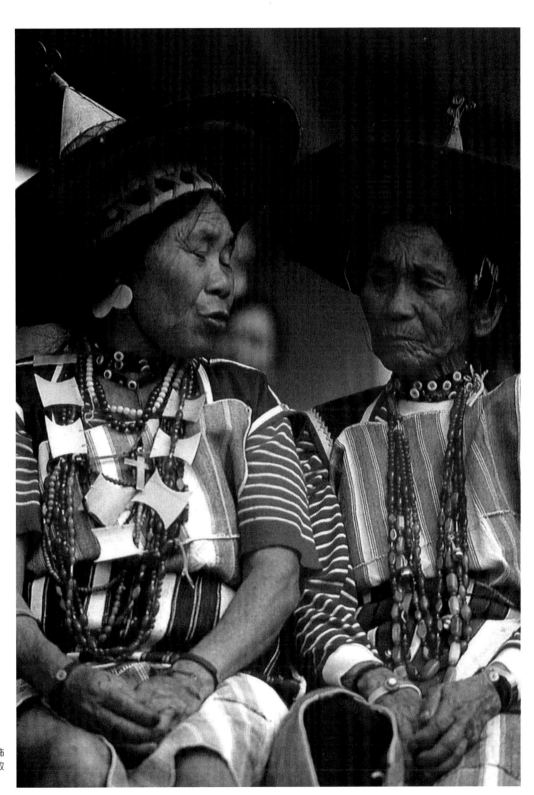

圖9-4：雅美族婦女服飾中的珠飾（摘自民政司，1995）

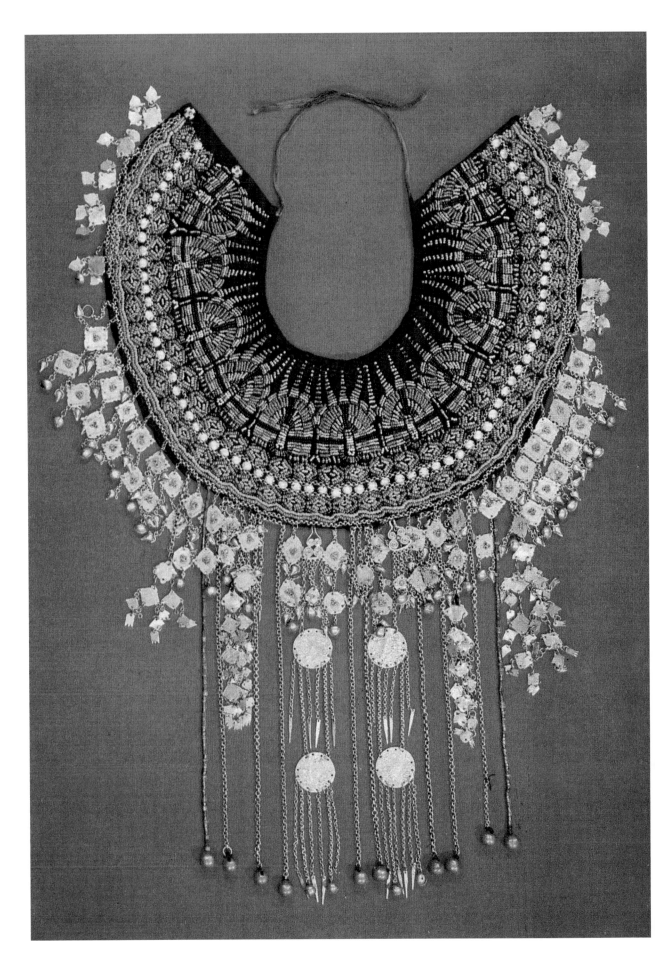

左頁圖9-5：排灣族女子
雲肩（陳正雄提供）
圖9-6：日治時期盛裝的
排灣族女子（摘自民政
司，1995）

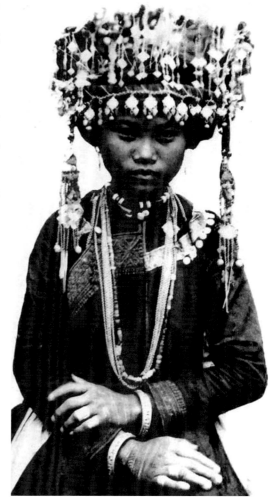

族人就是在這種敬謹慎重的傳統文化制約及心情下，製作、佩掛這些琉璃珠，並從中獲得審美及信仰上的滿足**（圖9-3）**。

除了貝珠與琉璃珠外，其他族群，越到近代，越是取材多樣地運用珠子作為裝飾，尤其是頸飾、胸飾，成為普遍的現象**（圖9-4）**。

同樣是運用琉璃珠珠繡的手法，搭配一些金屬飾物，作成的排灣族雲肩（另稱霞帔），也是台灣原住民飾品中，奪人目光的華麗產物。這種形式可能來自漢人宮廷服飾影響的披肩飾品，除主要的琉璃綴珠外，懸綴了許許多多金屬材料的小銅鈴、白鐵片、鏈子、鎳幣和小珠串等等垂飾。尤其胸前部分，菱形薄鐵片四角，各扣以相連的小鐵環，上端一環扣於黑布鏈條上，其他三孔，鐵環上各扣以花蕾形小鐵片。這些鐵片穗飾間隔地墜掛在黑布鏈條上，最多者，有扣掛了四十二條穗飾之多，形成一片晶瑩耀眼的流蘇**（圖9-5）**（陳正雄，1986）。

穿戴這些雲肩的女孩，在陽光照耀下，閃閃發亮、明麗動人，成為眾人目光的焦點。走動、舞蹈時，垂飾發出叮噹悅耳的聲響，配合音樂韻律，兼具視覺與聽覺的雙重感官享受。同樣的效果，事實上也展現在盛裝的女子頭飾之上，日治時期攝存的女子照片，也可以見到這些繁複的垂飾之美**（圖9-6）**。

台灣原住民的頭飾，運用自然材質，也是一大特色，如男子以山豬牙做成禮帽**（圖9-7）**，女子以百合花及其他花果，結成花冠**（圖9-8）**，在華美中不失自然風味。不過這些裝扮，基本上，均具一定的社會階層或年齡階層意義，不是一般人可以隨易裝扮。尤其魯凱女子的百合花飾，更具備一套複雜的儀式關係，具有高度的社會意涵（許功明，1992）。

山豬牙象徵男性的勇敢，有時再加上大冠鷲的羽毛，及帝雉的尾羽，是一種尊貴、

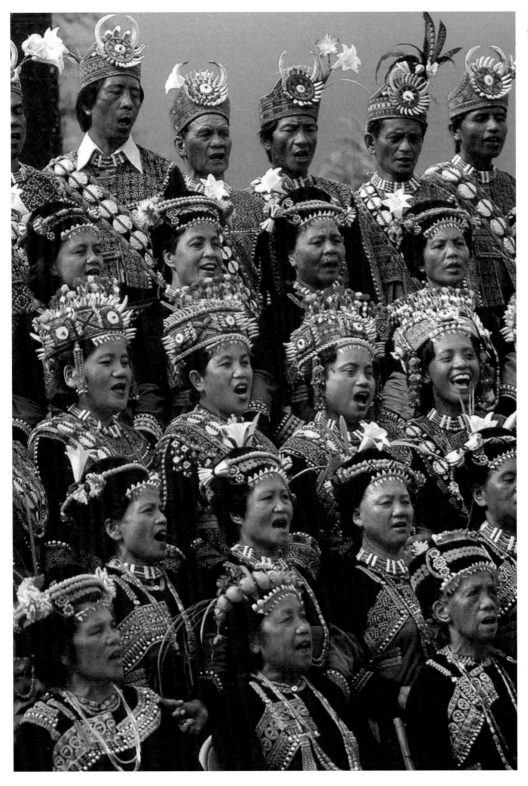

圖9-8：魯凱族男女頭飾
（摘自民政司，1995）

崇高的象徵。圖版9-7的排灣頭目禮帽，以附有圓盤形硨磲貝殼的帽徽為中心，周圍飾以廿七顆山豬牙，形如向日葵；帽環上下排，各有四十三及四十四顆雲豹牙，以每隻雲豹四顆門牙計算，大約需要獵殺二十二隻雲豹。帽上雲豹牙的多寡，也代表頭目身份地位的高下。這頂禮帽，帽環係以竹條編製，外包紅色絨布，中間加插野豬毛，上下邊緣飾以黑白黃相間的小琉璃珠二至三排，中間另有二十五顆薄貝片，可謂極盡華美之能事（陳正雄，1986）。

　　百合花則象徵女性的貞潔，並用鳳凰花（金鳳凰）作為百合花服飾的花心，代表鮮紅的生命之意，另以兩色萬壽菊構成長索盤於頭頂，成為「盤髻堆花」的頭飾。百合花是台灣山地常見的花朵，潔淨、純白，象徵純潔、堅貞和美善，既是女人的象徵，也是男人精神和勇氣的指標；排灣族人相信，百合花凋謝後，會離開世間，回到高高的天空故鄉，化作星星，永遠的看望大地和大地上的子民。這種崇尚百合花的精神，和基督教文明中耶穌的訓誨有諸多合節之處，也成為基督教入傳台灣原住民部落最便捷的通道。

　　雖然是運用大量的材質，有的頭飾形成具體的帽子，有的則在儀式過後，即拆卸不見，但在裝扮時，要將不同的材料結合成協調而美觀的成品，需要花費一番匠意、心思，

圖9-7：排灣族頭目禮帽
（陳正雄提供）

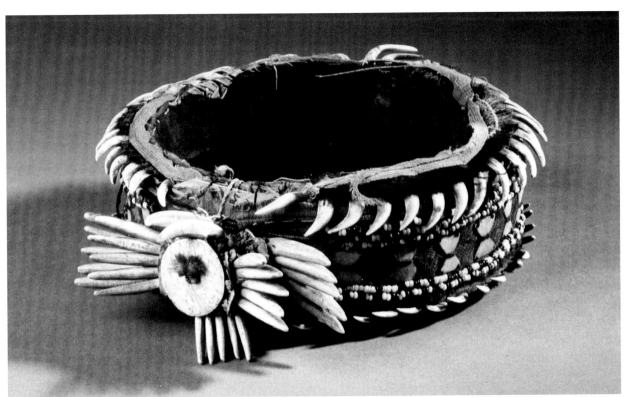

因此其中美學的意義格外濃厚。觀賞排灣族人的花果頭飾，特別有一種物我一體的環保感
受。

　　幾乎台灣原住民各族群，均有自我特色的頭飾裝扮，且男女各異，男性以環狀居
多，另有頭巾或皮帽（圖9-9），各族繁簡有別。女性喜以花葉裝飾，惟卑南族男女均戴花
環，是其他族群所少見。泰雅族的頭飾有額帶壓髮箍，及貝珠束髮繩等，穿戴起來，既簡
潔又威武、勇猛（圖9-10）。阿美族的頭飾和其服裝一樣色彩鮮明多彩，但其染色的羽毛，
應是近代發展出來的形式。

　　在台灣原住民的飾物文化中，耳飾、手飾、腳飾和腰飾，以金屬，尤其小銅鈴為
主，對金屬工業並不發達的台灣而言，這些金屬飾物，一如排灣族一度保有的青銅柄匕
首、青銅手鐲一般，其來源可能均是島外，本地加工製作的成份較低，是否可以視為本地
原住民的美術成就，還有一些爭議。在金屬工藝中，倒是雅美族對銀飾的製作、使用，別
樹一幟，其銀飾、銀帽，都具有相當高度的工藝技術，是台灣原住民藝術中的罕例。

　　原始初民，大約在以物飾身的同時，也極可能展開對身體本身的毀飾，毀飾中的
「紋身與拔毛」、「缺齒或涅齒」，是東南亞文化圈中印度尼西亞文化群（Indonsian Culture
Group）三十九種共同文化特徵中的兩種（衛惠林，1958）。

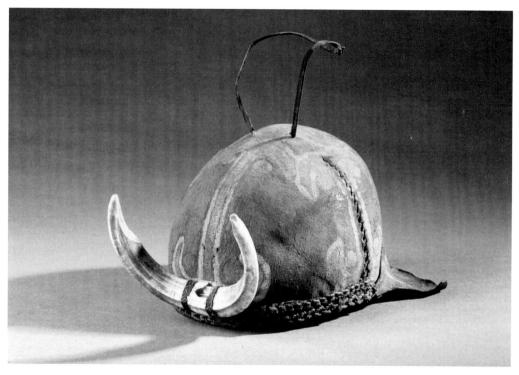

圖9-9：魯凱族男子皮帽
（陳正雄提供）

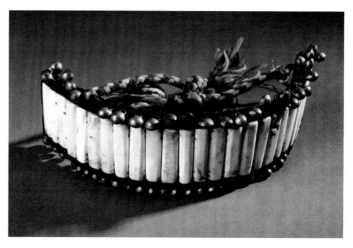

此外，又有穿耳、束腰、斷髮等等毀飾行為，但其中應以紋身和黥面，在施作上較具形式上的美感意識。關於台灣原住民紋身的習俗，何廷瑞在一九六〇年即以日治時期的調查為主體，參合一些中國文獻記載及實地的考察，作過相當完整的研究（何廷瑞，1960），大抵平埔諸族及泰雅、賽夏、鄒、排灣、魯凱、卑南等族均有紋身的習慣；其中黥面的習俗，一度被認為是泰雅族的特有，作為女性善於女紅，尤其織布的識別，但據何氏的研究，其實這種習俗普遍存在於各個族群之中，只是有些族群因逐漸失傳而消失。一般紋身和黥面的部位，合稱所謂的「五部七處」，即（一）面部；有

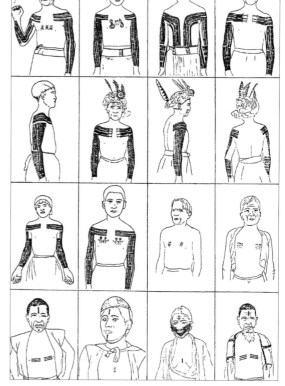

三處：（1）刺於額頭中央或全部，男女共同；（2）刺於頤之中央，限男性；（3）刺於唇邊至左右面龐，限女性。（二）胸部，僅一處：即刺於兩乳之間，男女均同。（三）腹部，亦僅一處：刺於脾臟上方，限男性。（四）手部，亦一處：刺於手腕上部，男女同。（五）足部，亦一處：刺於脛的一部或全部，男女均同。（何廷瑞，1960）

紋身和黥面的圖樣，各族稍有不同，多者可達五十餘種花樣 **（圖9-11）**（何廷瑞，1960），其施作極為謹慎。張燮《東西洋考》有謂：「手足則刺紋為華美，眾社畢賀，費亦不貲，貧者不任受賀，則不敢更言刺紋。」可見紋身與黥面在台灣原住民生活中之價值和意義。

上圖9-10：泰雅族男子額帶（陳正雄提供）

下圖9-11：原住民胸紋圖形（摘自何廷瑞，1960）

An Illustrated History of Taiwan Art
Ceramic pots and pottery craftsmanship

陶壺與陶藝

製陶技術的高度發展與突然失傳，是台
灣美術考古史上的一個謎題。

排灣古祭壺形制與紋飾之優美，是這些
來源至今不明的藝術品，格外引人珍愛
的原因；尤其被視為祖先神靈化身或居
所的信仰，和平埔西拉雅族祀壺信仰，
有隱隱相連的可能關係。

陶作技術在東部的阿美、雅美等族曾延
續至相當近代時期，而雅美的陶偶，尤
其顯示該族樂天幽默的本性。

十、陶壺與陶藝

存在於台灣史前地下考古文化與現存原住民文化之間的關聯，至今仍是一個待解的謎題；尤其存在於台灣史前地下考古陶片與現存原住民視為神物的古陶壺之間的斷裂，更是一個難以理解的謎團。

曾經是如此普遍存在的台灣史前陶作文化，為什麼到了原住民的歷史時期，卻大多成為一個不會製作、也不知源起的文化標本？到底是什麼原因中斷了這樣一個在族群生活中應是占有重要份量與實用價值的文化傳統？

根據學者的研究：在台灣的原住民當中，除了泰雅與賽夏兩族，自古就不會作陶，迄今也未發現有使用陶器的傳統外；其他的族群，包括平埔族在內，都能做陶也都持有陶器（陳奇祿，1959）；依崔伊蘭整理台大人類學系所藏陶壺標本，計一百四十九個，分別來自阿美（70個）、雅美（27個）、布農（14個）、卑南（14個）、排灣（13個）、平埔（6個）、魯凱（4個），及鄒（1個）等族（崔伊蘭，1992），可見分佈相當廣泛。然而，在實際的田野調查及文獻記載中發現：一方面，這些陶作技術正在快速地流失，如一九〇一年鳥居龍藏對鄒族的製陶技術之報導（鳥居龍藏，1910），及一九六〇年前後，陳奇祿、石磊等台大師生對阿美貓公、太巴塱等社陶作技術的實地調查（陳奇祿，1959；石磊，1960）之後，這些社群的製陶傳統都已經面臨失傳、中斷的危機；二方面，更多的族群，雖保有為數不少的陶器，且視為神物加以對待，卻完全不知作陶技術，甚至也不知這些陶器的真正製作者和來源，只說是「祖先流傳」，排灣族群就是明顯的例子。因此學者猜測，這些陶器，可能是由其他的族群製作，再透過交換的手段而流通獲得，其中阿美族極可能就是這個體系中的主要供應者 **(圖10-1)**（石磊，1960）。

從美術史研究的角度論，這個問題的釐清，頗具關鍵性。因為如果排灣族那些刻劃著百步蛇的神祕古壺，不是來自這個族群自己的工匠或藝術家之手，那麼我們到底能不能把這些東西，看成是他們的美術品，或當作是他們審美認知的具體表現？其實類似的問題，我們也會在未來有關台灣漢人民間藝術的討論中遭遇；許多台灣民間漢人的精美家具，到底是出自本地工匠之手？抑或來自唐山的產物？基本上是極難完全釐清的問題；即使勉強釐清，又如何界定何者才足以真正反映台灣民間的藝術品味與表現？仍是一個複雜的問題。

問題回到排灣族的古陶壺，有學者認為：主要應是來自外族的輸入，按當地的需要

而製作（任先民，1960）。但長居屏東的學者高業榮，則持不同的看法，他指出：在排灣、魯凱兩族的舊社遺址中，有大量的陶片出土，應可推測：在遙遠的古代，這些族群應有本身的陶作傳統，而非全為貿易品（高業榮，1998）。

　　從美術研究的觀點，的確如排灣族群這樣繁複的社會階層與組織，祭壺紋飾的複雜而位階分明，要說是來自族外藝匠的受託製作，其可能性頗為渺小。這種和自身社會階級、組織，甚至信仰、禁忌完全結合的文化產物，應是來自自身組織中的固定匠師和一定的需求與程序。對高氏所提的出土陶片，我們尚未有較深入的分析研判，但一個可能的發展是：排灣族群本身原具一定的製陶傳統，同時也可能是一種供大眾生活所需的日常器具，不過由於該族族群遷移所導致的經濟發展型態的改變，穀物農作的相對消褪，陶作器具的需求大量減少，少數留傳的陶器逐漸成為稀少而珍貴，再加上社會階層組織的強化，這些陶器逐漸加上神話及階層的色彩而聖化，而族中少數具備陶作能力的人，便依此需求製作一定數量與形制、紋飾的陶壺，供應這種特殊的階級需求，俟匠師一旦完全消失，陶

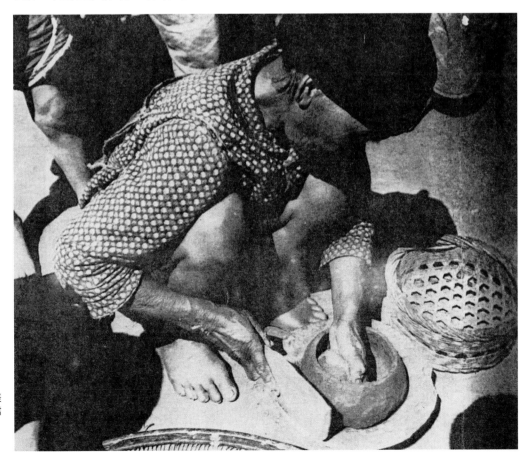

圖10-1：花蓮貓公阿美族的陶器製作（唐美君1959.3攝）

作技術失傳，這些少數的陶器也就成為族人口中「祖先流傳」的聖物了！總之，過去學者主張「因漢人陶器的傳入，而促使原住民陶作技術失傳」的說法（國分直一，1949），至少在排灣族群的歷史發展，或器作形制、紋飾的解釋上，並不能完全令人滿意。

　　有關排灣古陶器，或稱古祭壺，在社群中的神聖意義，人類學者已有相當豐富的調查與研究，不同的紋飾，形成特定的名稱、性別和價值等級，其情形在排灣與魯凱中，稍有差異（任先民，1960；奧威尼・卡露斯盎，1966），但基本上的紋飾母題，及以百步蛇為最尊貴此一原則，則是頗為一致。

　　排灣的古壺，形制較之其他族群，顯得較為單純，大致上有圓形及菱形二種。前者又有圓底、平底、圈足三種之分，後者則有有耳與無耳之分。排灣古壺的變化，也就是其藝術的表現，主要在壺身的紋飾上；紋飾母題，依形式分，可為五類，即：（一）蛇形紋。（二）線格紋：有長方形、正方形，及三角形。（三）曲線紋：多為連續的弧線，分線弧及點弧二種。（四）圈點紋。（五）斜條紋。排灣古壺的紋飾，即由上述五種紋飾，綜合交替變化而成（圖10-2）。這些紋飾，主要以刻劃陰紋，及壓印陰紋為主，部分蛇形，則以浮雕或附黏的方式為主，是古壺中之最尊貴者。亦有一些蛇形，頭部以浮雕或附黏為之，蛇身則以陰紋刻劃方式表出，亦具趣味。

　　圖10-3是一件珍貴的排灣頭目古祭壺，接近圓形的菱形壺身，應是分成上下兩部分捏成再加以接合燒製。陶質細緻而稍帶光澤，褐色的壺體，自頸而下，自肩以上，密密實實的刻劃、壓印了各式紋飾，有小圓點、雙重圓點、菱形紋等等，交互變化，反覆出現，即使開口內面，都仔細地印壓了一排整齊的雙重圓紋，予人精密

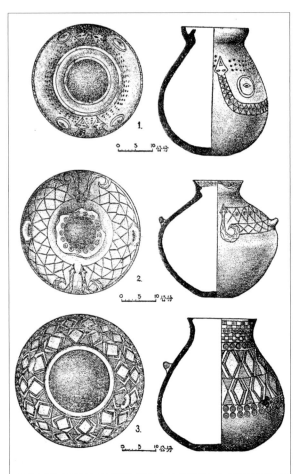

圖10-2：排灣族古壺紋飾（摘自任先民，1960）

圖10-3：排灣族頭目古
祭壺（陳正雄提供）

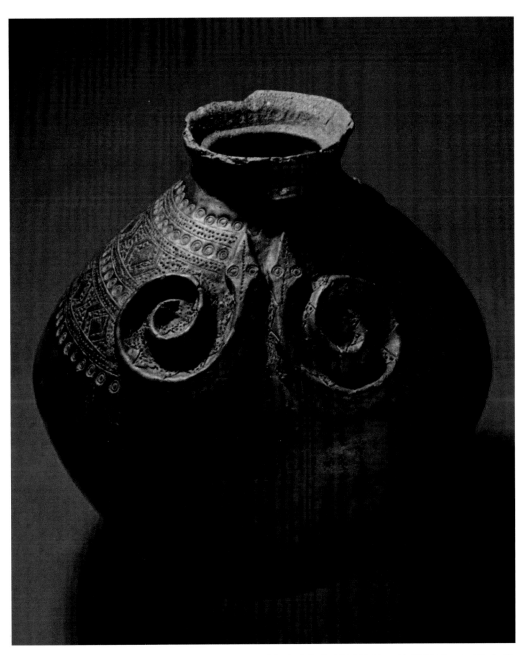

嚴整的感受。此外，壺身前後，各黏附了一對浮雕狀的對稱蛇紋，蛇首並置，而蛇身蜷

曲，上有鱗形紋飾，在華麗中又有一種莊重威嚴的「王者之風」，可視為同類型陶壺中之

珍品。（陳正雄，1986.8）

　　和這件標本一樣，許多的排灣古壺口沿均有缺損痕跡^{（圖10-4）}，很可能是長期歲月

中，不斷搬遷之碰觸，因口沿脆弱，而有的自然破損。但也有論者指出：排灣古祭壺係珍

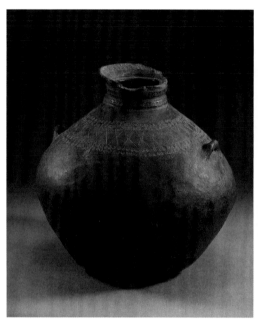

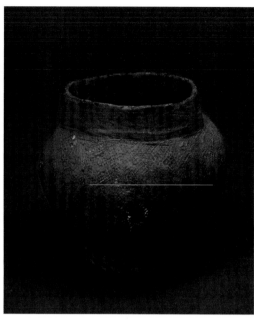

貴神物，頭目女兒在出嫁時，頭目會剝折祭壺的口沿陶片，作為陪嫁的禮物，有祝福護佑的意思。唯這樣的説法，仍有待進一步的證實。

　　排灣族人視古陶壺為祖先神靈的化身或居所，甚至有陽光照射古壺而生出百步蛇卵，並孕育出排灣祖先的傳説（任先民，1960）。這種視壺體為祖靈的信仰，和平埔族的祀壺信仰，是否有關？目前仍乏可靠的研究。

　　平埔族中的西拉雅族，有祀壺的信仰，亦稱「拜壺民族」（石萬壽，1990），但其祀壺的選擇，似乎頗為寬鬆，同時，相對而言，平埔族陶器的使用，也較為生活化而多樣。學者相信：台灣考古文化中的「十三行文化」，極可能即為平埔族中的凱達格蘭族祖先所創（劉益昌，2001），而其出土的陶器，應即為平埔族祖先的產物。

　　不過，不論是平埔、布農，或卑南等族，他們的陶器在形制上雖較為多變，但都是為了實用而有的生活用器，如：甑、缶、壺、碗、瓶…等（李亦園，1954）；相對而言，在藝術表現或審美需求上，卻明顯不足 **（圖10-5）**。

　　倒是陶作技術頗為發達的阿美族，在一般的生活用器外，也有一些專為宗教需求而存在的祭瓶，以較複雜的陶作技巧，在形制上顯示了較為多樣而別緻的創意。

　　阿美族的祭瓶，亦有男、女性別之分，男的稱作dewas，由男性持有，女的稱為tsiukan，由女性持有。大抵前者粗厚，用於祭祀與獵頭有關的男神；而後者細薄，用於農耕儀禮的穀物祭祀之用（陳奇祿，1959）。

　　圖版10-6、10-7的兩只祭瓶，形制上大致相同，均為一尖菱形凹底瓶，器口寬圓，無耳、無足。但較有趣的是，兩者都在瓶身上，以陶土作出一些環帶狀的飾帶，及一些曲折的浮紋線，增加了瓶體的美觀和變化。由二者的器壁判斷，應均屬男性之瓶。（陳正雄，1987.7）

　　阿美族的祭瓶和排灣族的祭壺不同，雖二者都同為神聖之物，但阿美族的祭瓶不被當作祖靈的化身或居所，而是盛酒祭拜之用，大者卅餘公分，小者五、六公分，每人一瓶，不為族群所有，而為個人持有，因此持有人死亡時，祭瓶亦作為殉葬品，與屍體同埋墓中（陳奇祿，1959）。

　　相對於排灣、阿美祭壺、祭瓶的神聖、嚴肅，以及其他台灣原住民陶器的生活化、制式化，從藝術創作的觀點言，雅美族的陶作，尤其是陶偶的製作，則顯得格外富於趣味與創意。

　　和台灣本島原住民，特別是和阿美族不同的是，雅美族的陶匠均為男性，且所有的男性均為陶匠；同時雅美族陶作，土質不加細沙，質地較為鬆脆易毀，因此，每年均需製作新器，也因而保存了陶作技術的持續流傳。

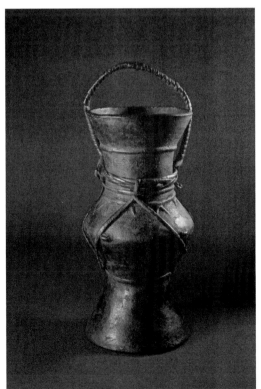

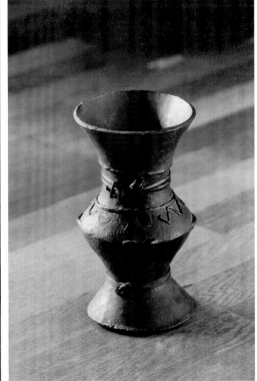

左圖10-6：阿美族祭瓶
（陳正雄提供）

右圖10-7：阿美族祭瓶
（陳正雄提供）

雅美人製作陶器，能使用本島原住
民未見的圈泥法（宋文薰，1957），也是
台灣原住民中唯一會利用器具製作剩餘
的陶土，隨意捏塑陶偶玩具的族群。這
些陶偶，造形拙樸、取材多樣，充滿生
活之趣與人情之切（圖10-8），沒有任何社
會階層或宗教信仰的制約，充分傳達了
蘭嶼雅美族人樂天知命、達觀幽默的族
群天性，允為台灣原住民美術中的一朵
奇葩。（圖10-9、10-10）

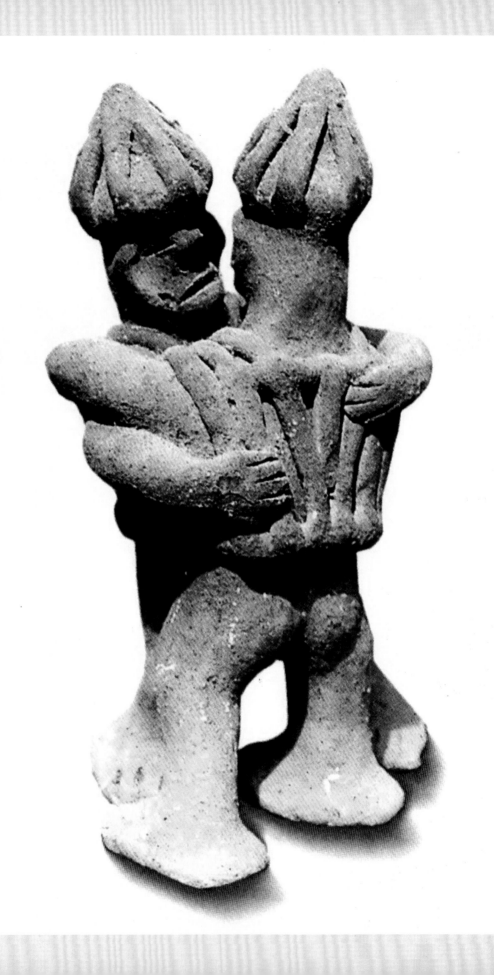

圖10-10：雅美族陶偶
（摘自高業榮，1997）

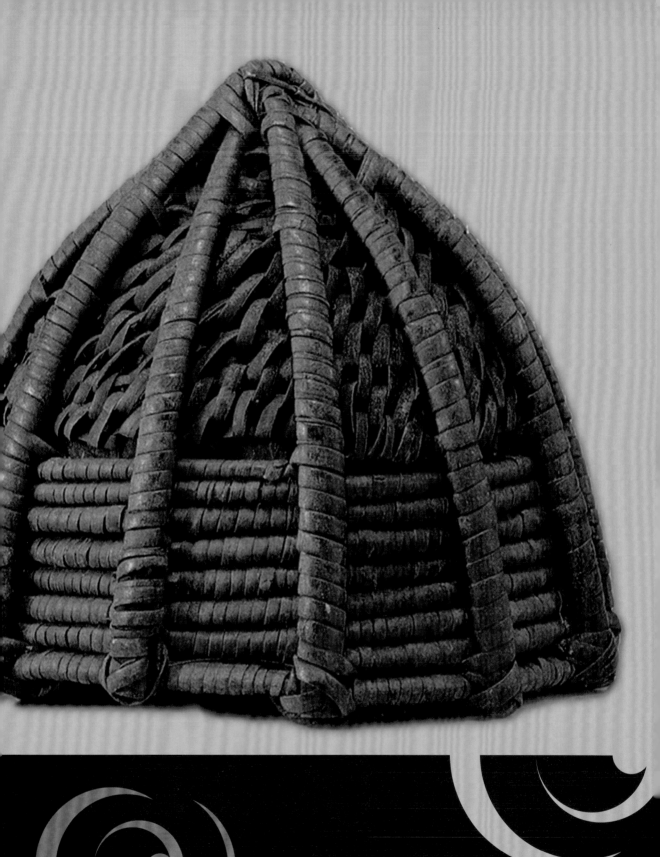

An Illustrated History of Taiwan Art

編織用器

編織用器是台灣原住民分佈最為普遍與
廣泛的一種物質文明，從編織的手法，
人類學家可以考察出族群傳衍、移動，
和相互影響的軌跡。

而在美術史的研究中，編器的形制，也
反映了先民結合生活用途與材質特性的
高度智慧與美感。

如雅美族以椰葉編成寬闊扁平的女用遮
陽大帽，而以籐材編成粗獷、堅實的男
用籐帽、編甲，柔美與剛強各異其趣，
是台灣原住民編器中的翹楚。

十一、編織用器

　　台灣原住民和其他原始民族一樣，充份利用自然界可能獲得的各種材質，來製作生活所需的各類日常用具，其中尤以編織用器的樣貌最為多樣，手法最為複雜，在考量使用功能的同時，也兼顧了視覺美感的滿足。

　　相較於陶土、木材、獸皮，與匏瓠等等製成的用器，以籐、竹、草為基本材質編織成的各種用器，在形制變化上，顯然更為靈活多變，大者可以大到如搬運貯藏用的籠、籃之屬，小則小到如供作炊具食器的壺、盤、盒，或裝飾身體的手鐲之類；從工藝美術的角度言，編織用器是發揮工匠智慧與技術最具代表性的成果。

　　編織用器，可以簡稱為編器，在台灣原住族群中，也是分佈最為普遍廣泛的一種物質文明；幾乎沒有一個族群沒有編器的使用與製作。製作編器，在某些族群是屬於男性的工作，而在某些族群則由女性為之；如同屬大排灣族的魯凱族，編籃為女性的工作，在排灣族則為男性的工作（陳奇祿，1958）。整體而言，台灣原住民在編器的性別分工上，並非十分嚴謹，但基本上，以女性從事者居多，這或許與女性在工作、生活上，和這些用器的接觸、使用較為密切有關。

　　編器製作的技術繁多，人類學家陳奇祿先生曾有過詳細的調查和研究（陳奇祿，1954）。依編器本身的三大部位：底部、身部和緣部來劃分，大抵可以分為起底法、編織法，和修緣法三類，另外再加上一些縫紮和縛結的特殊技術。

　　起底是製作編器的第一個步驟，起底的作為，也決定了編器的基本形制、規模和器身的編法。

　　台灣原住族群編器的起底法，依陳奇祿的圖示（陳奇祿，1954），有如下數種，分別為：（1）方格編底及其變種（圖11-1A、F）（2）斜紋編底（圖11-1B）（3）六角編底（圖11-1C），及同系統的三角編底（圖11-1D）（4）繞織編底（圖11-1E）（5）六分編底（圖11-1G），及起底法和編織法一體的菊形編底（圖11-2L、P）和螺旋編底（圖11-2R、T）等等。起底法的瞭解與研究，對人類學家而言，是研究編織技法分佈、傳播的重要參考（陳奇祿，1954）。

　　完成起底，之後構成編器身部的編織法，在技術上更為繁複。大約可歸納為交織編法（woven or plaited）和螺旋編法（coiled）兩大類。前者包括：（1）方格編法（圖11-2A、B）（2）斜紋編法（圖11-2C、D）（3）透孔六角編法（圖11-2E）（4）實格六角編法（圖11-2F）（5）三角編法或雙重六角編法（圖11-2G、H）、（6）有骨斜紋編法（圖11-2I）（7）柳條編法（圖11-2O、

P），和（8）交織編法（圖11-2J、K、L、M）（9）繞織編法（圖11-2N）等多種；至於螺旋編法，則可分：（1）簡單合縫螺旋編法（圖11-2Q、R），和（2）相交螺旋編法（圖11-2S、T）兩種（陳奇祿，1954）。

　　相對於這些工藝技術的研究，從美術史的角度，我們實更著眼於這些編器形制的變化，及其中材質運用的美感。

　　編器形制及材質，當然取決於功能的需求。從較寬廣的角度觀，編器的範疇，除作

圖11-1：台灣原住民編器起底法（摘自陳奇祿，1954）

圖11-2：台灣原住民編
器編織法（摘自陳奇
祿，1954）

為用途最廣的容器外，亦有漁撈用途的魚籠、魚筌，以及供人穿戴的雨笠、龜甲型雨具、編盔，與編甲（或稱胸甲）、手鐲，和宗教祭儀用的占卜盒，及祭典所用的鞠球等等。

容器是台灣原住民編器的最大宗。編織容器包括：搬運用編器的各種揹簍、揹籃，提用編器的提籃，貯存用編器的各種桶形、壺形、盒形藤竹籠，盛置用編器的各種淺籃、竹豆等等。

圖11-3是一件搬運用的頂載式揹簍，屬卑南族產物，卑南族婦女以聯結揹簍上的一條藤皮背帶，頂在額前，揹簍揹於背部，可以承載各種較重的物品。

這件揹簍，以藤皮及數根藤條編織而成；堅韌易曲的藤皮，採緊密的簡易合縫螺旋編法編成身部，並染以淺綠及磚紅的對比色彩，洋溢著一股精緻又神秘的氣息；同時，為了加強揹簍承載的重量，及保持簍身的平整，以數根藤條，採雙線式的手法，浮編於簍身外側，曲直相間，圓弧與折角相襯，形式趣味多變，又有浮雕般的效果（陳正雄，1988）。尤其為求質感的統一，藤條均以染色藤皮緊密纏繞包裹，益發顯現作工的精緻。

圖11-3：卑南族頂載式揹簍（陳正雄提供）

類似手法，另見於一件魯凱族的有蓋編籃（**圖11-4**）。同樣是以緊密藤條編成，但藤皮

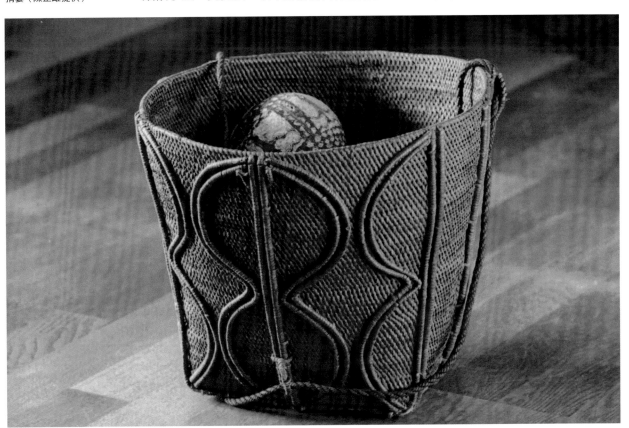

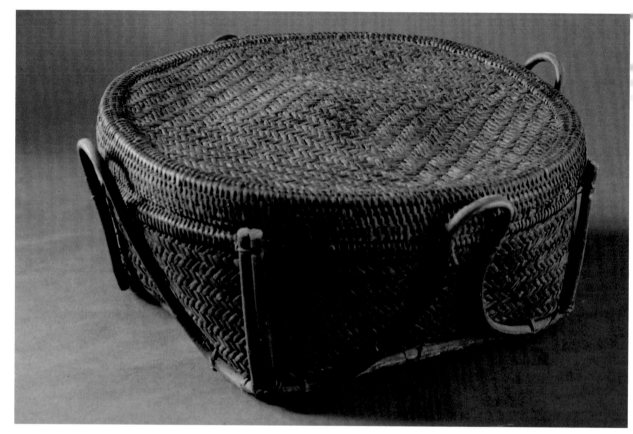

圖11-4：魯凱族有蓋編
籃（陳正雄提供）

處理較為寬扁，籃身及籃蓋主要採取斜紋編法，籐皮亦未上彩，幾條支撐的籐條也未圈以

籐皮，露出籐條本色，因此，整個編籃看來，較為素樸、溫暖。籐條除了在籃底、緣口，

及籃蓋等處，作為支撐之外，身部四邊，各以一條連貫的籐條，形成一個直曲變化的造

形，彎曲部分，超出籃口一些，可作為提持把手，也可以在籃蓋蓋妥之後，繫以繩索，加

強固定。而整個編籃造型方底圓口，變化微妙而自然。這些編籃主要用以存放貴重衣物，

避免蟲蝕，顯映婦女家居生活的細膩與趣味，今日看來，似乎仍洋溢著衣香和溫情。

　　上揭編籃，在器用分類上，屬於貯存用編器，台灣原住民的貯存用編器，大約可分

為桶型、壺形、盒形三類。圖11-5為一件泰雅族的壺形貯存用編器；有蓋、有耳的壺形編

器，在台灣原住民中並非廣泛，這件壺形籐籠，以螺旋編法形成相當緊密的壺身、壺蓋，

壺身上寬下窄且有足座。一般用來置放如勺子、湯匙等食具，或較珍貴的工具。

　　事實上，台灣原住民各族群的編織容器，樣式極為多樣，且均作工精美，陳奇祿以

台灣大學人類學系標本室所藏標本為主所作的插圖，可窺見一斑（圖11-6）。

　　同樣屬於實用功能的編織漁具，包括各種漏斗形竹器的魚筌、魚籠，由於功能考量

較大，儘管製作技術同樣細緻精巧，但顯然美感意念及創意作為相對較弱，暫置不論；倒
是祭儀巫術使用的籐編占卜盒，基於虔敬祈福的宗教敬謹心情，在製作上，表現了較大的
創意與用心。

　　圖11-7為一件排灣族祭師所用的占卜盒，在籐皮編織的盒身之外，用心地排列了四

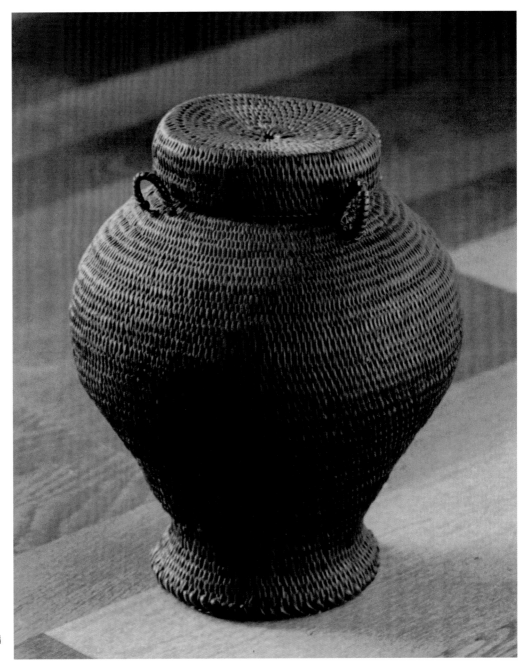

圖11-5：泰雅族有蓋編
壺（陳正雄提供）

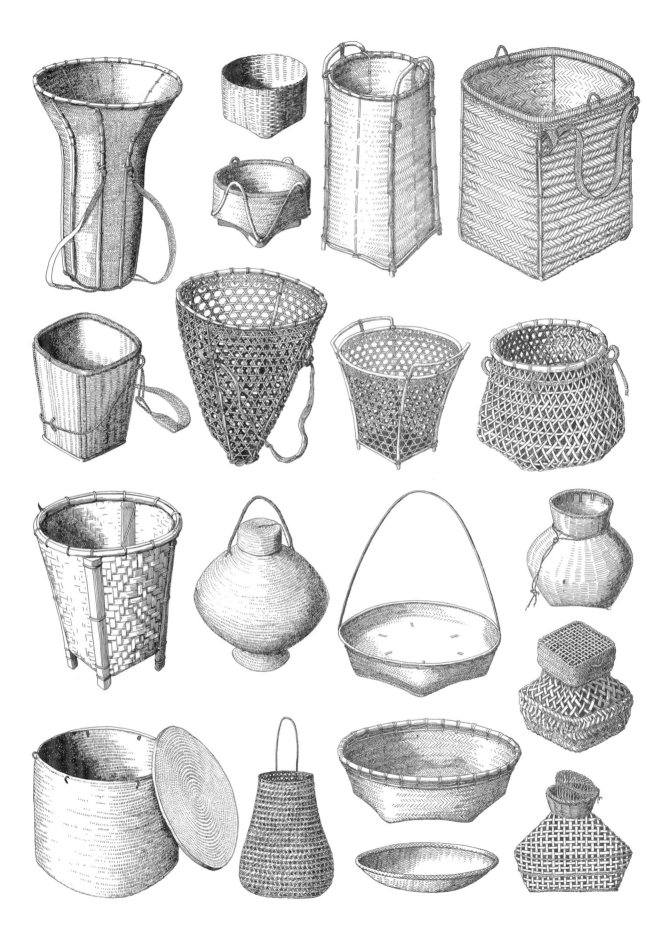

左頁圖11-6：台灣原住
民編器圖繪（摘自陳奇
祿，1954）

圖11-7：排灣族編織占
卜盒（陳正雄提供）

層以籐條作成的連續折線紋，並分別圈以籐皮包裹，且染以黃、紅、藍黑等色澤，散發著一種神秘、穩重的美感。

占卜盒多用以置放一些祭師占卜、治病、作法時所用的工具，如：小鐵刀、豬骨、石子、琉璃珠、樹葉等等，屬於一種宗教的法器，因此，工匠製作時，心情也必然格外謹慎虔敬，在裝飾的紋樣上也相對地顯得較為繁複、細緻。這些連續的折線山形紋，事實上也正是排灣族百步蛇身上紋飾的一種，紋飾不僅代表美觀，也具實質的宗教巫術意義。

台灣原住民對編織技術的運用，雅美族應是個中翹楚，除了女性以椰葉編成寬闊扁平的遮陽大帽外（**圖11-8**），男性純粹以籐材編織而成的編盔（又稱籐帽）和編甲（又稱籐甲），更具形質上的特殊性與創意性，粗獷堅實中帶著一種細緻講究的美感（**圖11-9、11-10**）。這些編盔、編甲，主要用於正式的祭典儀式之中；不過又稱為籐帽的編盔，也常在

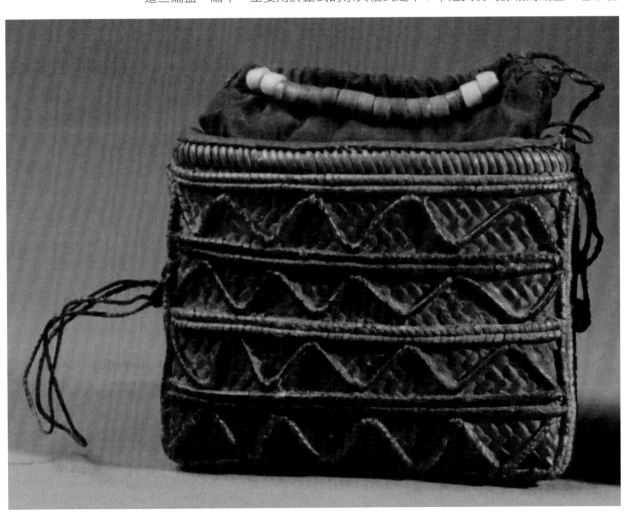

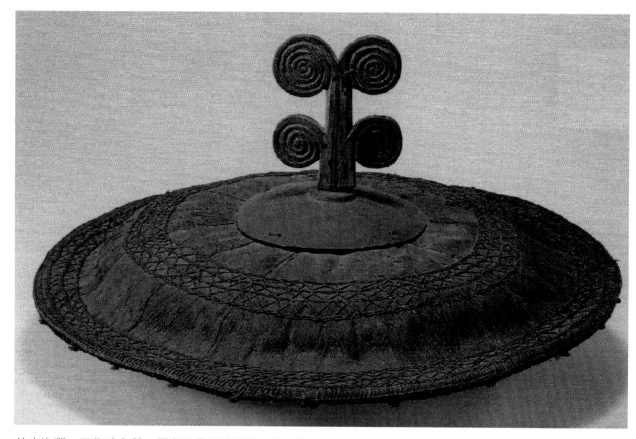

圖11-8：雅美族女用椰
鬚笠帽（摘自國立歷史
博物館，1997）

外出漁獵、工作時穿戴。緊密而堅固的帽型，兼具遮陽與通風的效果，同時在視覺上，又有一種威武勇猛的氣勢。

　　編織的手法，也運用在一些飾品之上，布農族的籐製手鐲最具代表**（圖11-11）**；材質取自籐心及籐皮。國分直一氏甚至認為：台灣先史時代出土的土製手鐲中，某些形制，由其刻紋判讀，極可能是模仿自此類籐編手鐲，可見這類成品形成時間之早。（國分直一，1949.3）

　　台灣原住民編織的材料，主要是籐、竹、和月桃為主的草類植物。排灣族人以月桃去葉，基部晒乾後，捆成球狀，再以相思樹皮編織於外，作成如圖11-12的鞠球，作為五年祭中「鞠突」的用物（國分直一，1949.5）。

　　排灣族的五年祭，是舉族共同祭祖的大節日。排灣族的始祖之靈，常年居住大武山，五年南下一次，巡迴各社，賜福降祥，之後復歸大武山。因此，當祖靈南下及北返時，排灣族人均各舉行一次迎送之祭祀，稱為「前祭」與「後祭」。其中「前祭」的兩個月前，祭師有對祖靈之豫告祭。豫告祭之後，祭師即率丁眾進入竹林內，採集竹材，相接

圖11-9：雅美族男用籐帽（摘自國立歷史博物館，1997）

成長達四、五十尺之長槍，運回村中，於祭典時，以事先編織好的鞠球四至十個，各賦予「粟」、「芋」、「獵獸」、「家畜」、「敵人」、「健康」等等名稱，然後拋於空中，以長槍刺之，代表對祖靈所賜各項幸福的獲取，即稱為「鞠突」。因此，鞠球本身，並非一種玩物，而是祭儀中具重要象徵意義的神聖物品。

在台灣原住民的諸多織器之中，布農族的竹編器獨具特殊的文化禁忌。因為在該族群的傳統中，編器主要是男人的工作，除非是曾因編製、取材或使用不當，發生受傷或死

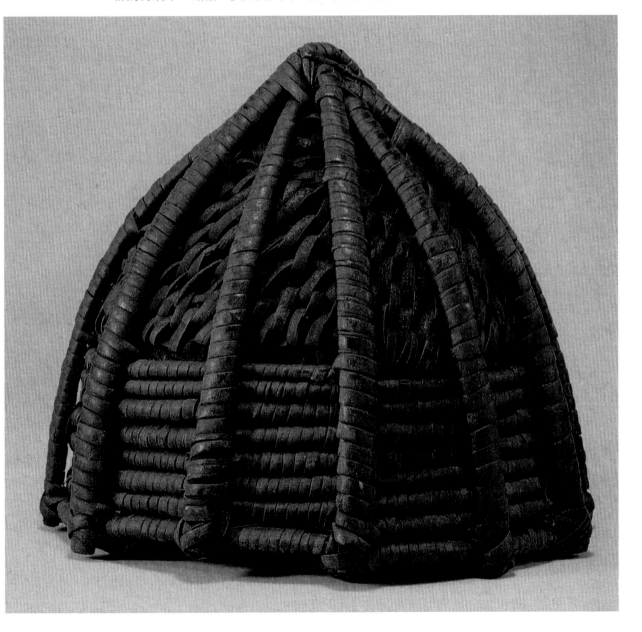

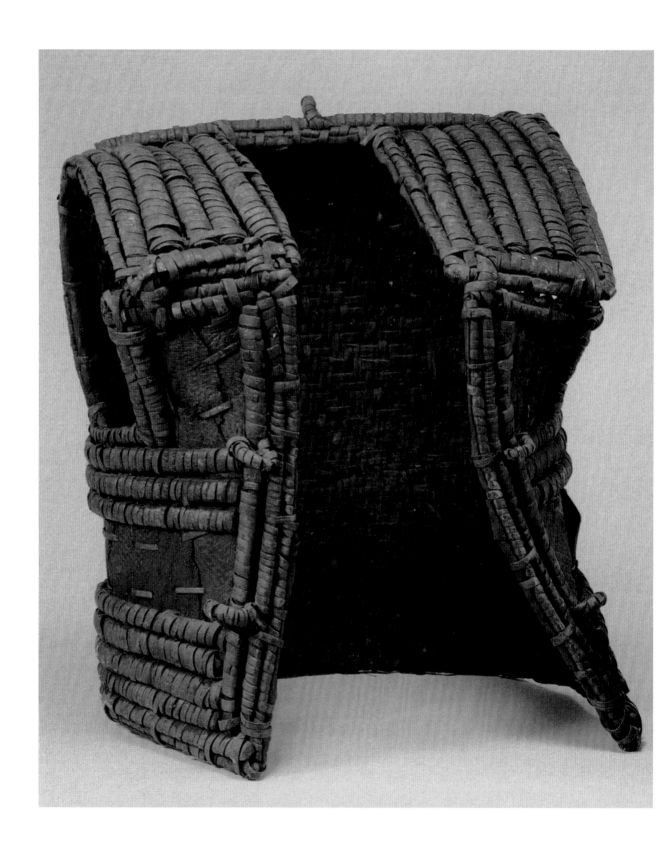

左頁圖11-10：雅美族
男用籐甲（摘自國立歷
史博物館，1997）

上圖11-11：布農族籐
製手鐲（摘自國分直
一，1949.3）

下圖11-12：排灣族鞠
球（摘自國分直一，
1949.5）

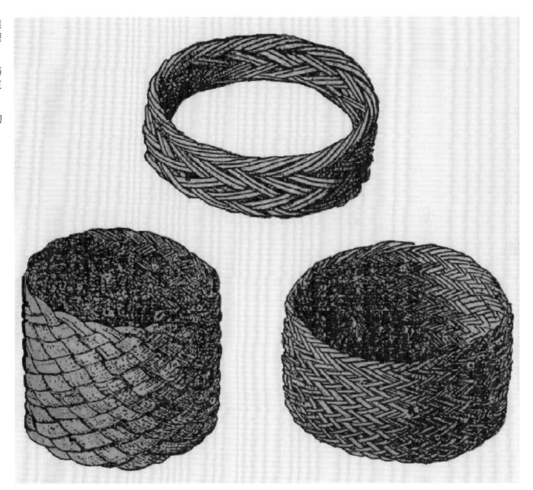

亡事故，才有禁而不作的情形，否則並沒有禁作的禁
忌；然唯獨竹編器，是專屬該族郡族中的一小部分人
及卓群的人才能擁有編製的特權，一般人均不可編
製，一旦違犯禁忌，貿然編製，即可能遭致不幸。

　　這種禁忌，因由為何？至今未解（鄭惠美，
1989）。不過台灣北部，尤其桃園地區漢人農村，至
今仍有自己不種竹的禁忌；需要時，則必託請他人代
種；他們相信：自己種竹，本人絕對無法享受竹下乘
涼的好處，在竹子長成前，種竹人往往已經死亡。這
種對竹子的禁忌，和布農族的禁忌，頗有不謀而合的
趣味，二者是否有關？仍待考察。

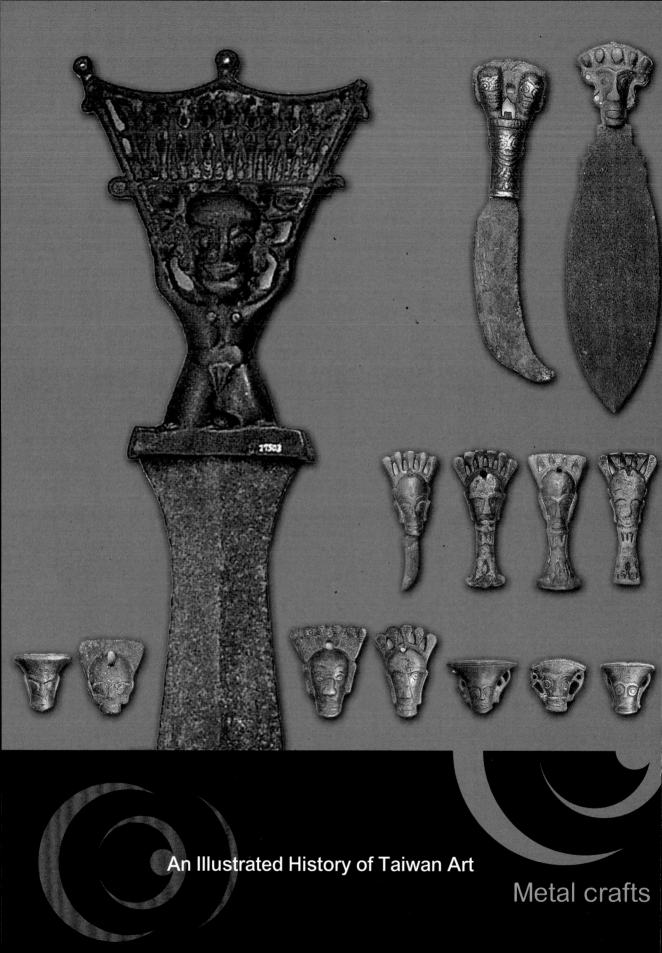

An Illustrated History of Taiwan Art

Metal crafts

金屬工藝和其他

金石併用的時代，相當遙遠，但金屬工藝的盛行，則代表台灣近代史的來臨。台灣原住民透過和海上民族的交換或貿易，取得各種金屬媒材，尤其是銀質材料，打造屬於族群特有的工藝製品。

這個交換、貿易的過程，也正是台灣躍登世界歷史舞台的時刻，金屬工藝的表現，正串聯著台灣美術史由史前進入歷史時期的重要關鍵。

十二、金屬工藝和其他

台灣大概在二千多年前，也就是西元紀年前後，進入金石併用的時代，最具代表性的文化，就是十三行遺址，其他又如：蕃仔園、大邱園、蔦松、北葉、龜山、靜埔等文化。這些文化，包括之後的原住民文化，都有金屬器物的使用，但有關金屬的來源，則始終是學者探究爭議的一個焦點。

基本上，台灣在近代以前，並未發現有礦採的遺存或記錄，十三行遺址是唯一留有冶鐵作坊的文化，因此除了鐵之外，其他的金、銀，或銅等金屬，大抵應都是由外地傳入的產物。

台灣原住民金屬工藝，除了各個族群的長槍鏃頭外，主要以排灣族的青銅柄匕首和雅美族（或稱達悟族）的金銀工藝製品最具代表性。

和古陶壺、琉璃珠一樣，排灣族視青銅柄匕首為祖先留下的寶物，而不知其來源，也不知其作法。日本學者鹿野忠雄認為：這些青銅匕首，應與越南清化州原東山文化遺存

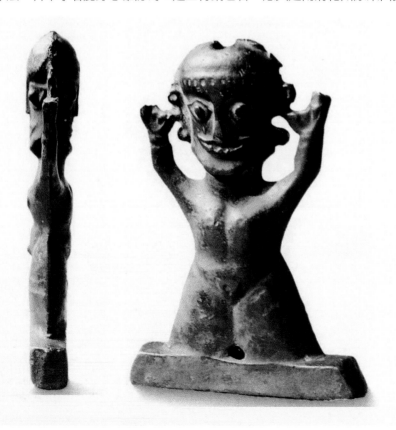

圖12-1：排灣族青銅柄匕首正側面（摘自高業榮，1997）

右頁圖12-2：排灣族青銅柄匕首（摘自高業榮，1997）

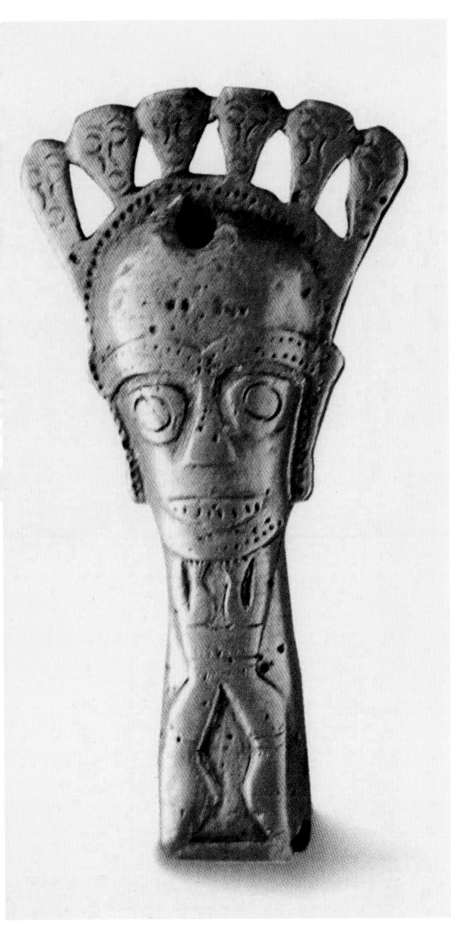

有關，或許是排灣族群或至少是其中的一部分，與中南半島古文化有過一定淵源關係的佐證。（鹿野忠雄，1946）

由於台灣本地並不產銅，因此，這類東西外來的可能性，應無庸置疑；只是其傳入的時間和方式，還有研究討論的空間。是隨著族群遷移而進入？或在族群遷移後，透過貿易、交通而傳入？抑或兩種情形均存在？還需要更多的研究。

青銅柄匕首在排灣族，有大小兩種之分，但均屬相當珍貴且神聖的器物。小的青銅柄匕首，長約十餘吋，主要出現在巫師的占卜箱中，作為法器的一種。大的青銅柄匕首，長可達三十餘吋，則遺存於排灣族三地門、舊古樓，以及獅子鄉舊內文社的貴族家中，當作是傳家之寶；他們視這些匕首為神物，相信在戰爭中，這些匕首會飛升殺敵，擁有濃厚而神秘的宗教神話色彩。（鹿野忠雄，1946）

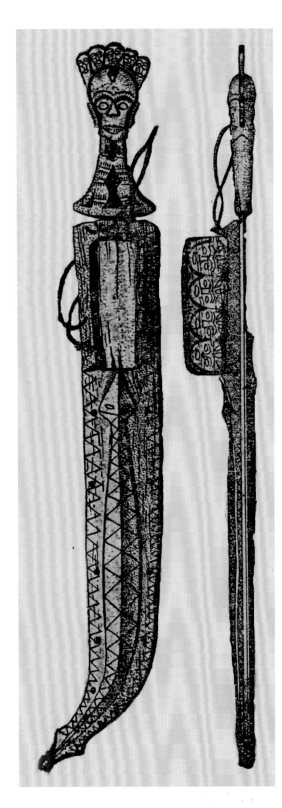

青銅柄匕首的藝術造型，主要表現在青銅柄的部分，至於匕首的刃部，往往是鐵製的材質，形狀作杏仁形、彎月形，或柳葉形，因年代久遠，大部分的刃部，均有繡蝕，甚至完全脫落的現象。青銅柄的造型，以橢圓的長扁形為主，正反兩面均作人物造型，類型不一。

圖12-1的一件，以全身的造型，雙手高舉，不分正反面，均作正面處理，這種手法，見於大部分的刀柄，目的是可以不分正反，在手握時，可以隨時旋轉而握，沒有正反之別。這件作品的人身造型，較趨寫實，且由膝蓋以下省去，並加大護手的橫槓；人的腰身，較為細瘦，人的雙手，也與頭部相接，可以強化柄身，不至斷裂，也利於手握。臉部的造型誇張，耳朵相對較具裝飾性，以兩個圓圈構成；在頭頂部分，有一深洞，應是以往加上一些裝飾的流蘇之用。

圖12-2及圖12-3的兩件，也都是全身的造型，男女性別並不明顯，但雙手採浮雕手法彎曲置於胸前，則與排灣族群常見的木雕或石刻人像造型，頗為一致。尤其在較具形式化的人頭之上，排列有六個小型的人頭，這和排灣族的人頭紋飾作法，也相當接近**（圖12-4）**。相同的造型，也見於其他只有人頭而沒有人身的青銅刀柄**（圖12-5）**。可以說這種造型，應是這類作品的典型樣式，也相當程度的反映：即使在

圖12-3：排灣族青銅柄匕首（摘自國分直一，1949、陳奇祿繪圖）

所有的調查及傳說中，均未顯示這些青銅刀柄後來自排灣族現存族群之手，但和古陶壺一樣，這些樣式，顯然是同一文化與宗教下的產物，和族群的信仰、美感等，均具密切的關聯與意義。

此外，以圖12-5此件而言，鐵製的刀身，係穿透整個刀柄中間，由另一端伸出後，再予以扭彎固定，反映這些工藝製作的技法，已經相當成熟而複雜；顯然青銅柄的部分，係以鑄造的方式完成。類似的青銅刀柄，在十三行遺址也有多件出土，唯較深入的研究報告，尚未得見（臧振華、劉益昌，2001）。

除了青銅柄匕首，在排灣族的墓坑出土文物中（圖12-6），也可以見到一些螺旋形的青銅手鐲，而類似的銅鐲，同見於北部的阿美族（圖12-7）。這些以黃銅線圈成的手鐲，迴捲之數，少則四、五圈，多則達於十七圈者，顯然在美觀之外，也有炫耀其財富及特殊社會階層的意義。手鐲之作為身體飾物，雖以女性為主，但男人中亦不乏其人，此一情形，也普遍見於東南亞一帶民族，再一次驗證兩地文化間之密切關聯（國分直一，1949.3.9）。而對不產銅的台灣而言，也相當程度的印證了金關丈夫與國分直一的猜測：台灣的部分原住民顯然在其原居地，已然進入較複雜的金屬時代，尤其是青銅時期，而在移居台灣之後，以其金屬不足或完全缺乏，又重回到以木石為主的生活形態（金關丈夫、國分直一，1990）。青銅技術未能持續發展，也某種程度地反映台灣原住民社會未曾進入較具複雜性的「國家」（State）政治組織（杜正勝，2003）。

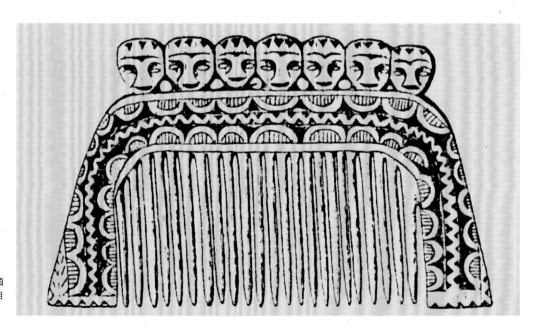

圖12-4：具有類似人頭紋的原住民木梳（摘自陳奇祿，1961）

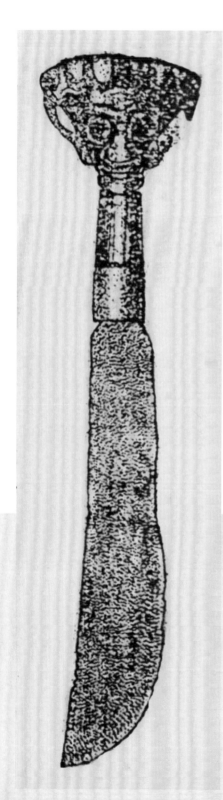

　　整體而言，台灣原住民金屬工藝之表現，仍以較晚移入的蘭嶼雅美族最具代表性，其中又以金銀工藝最具特色。

　　根據鮑克蘭的調查研究：蘭嶼的雅美族人是台灣唯一具有金銀工藝技術的原住民；他們從南方的巴坦島，獲得一定數量的黃金，也學得製造的技術，製成男性的繭形胸飾（鮑克蘭，1969）。

　　相對於台灣其他原住民，雅美族人的服飾，一向顯得較為簡樸素雅，以藍白為主色，不若其他群族的華美絢麗；但相對地，在飾物的製作上，則特別考究而用心，似乎也因此彌補或滿足了族人對身體裝飾的原始慾求（陳正雄，1987）。

　　繭形胸飾是雅美族人視為珍寶的財富象徵，也只有年長的男子，在祭祀時才能佩戴的貴重飾物（圖12-8）。整個飾物的外形，乍看如一蟲繭，又像一彎形貝殼。其實是先以一塊弦月形的木塊為基礎和支架，後再以一些被敲打成彎月形薄片的金片或銅片，一片一片接合而成，片數約在五至六片左右；

左圖12-5：排灣族青銅柄匕首（摘自國分直一，1949.3.1、陳奇祿繪圖）

右圖12-6：排灣族墓坑中出土之螺旋形青銅手鐲（摘自高業榮，1997）

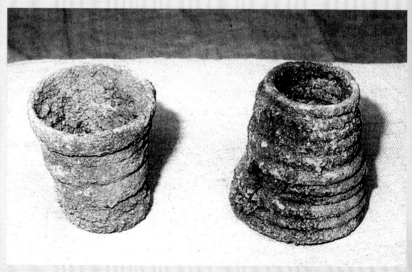

木塊兩端以籐線固定以便懸掛於頸部，金片下緣，則掛滿了各種不同材料與造型的小形飾物，如貝殼、銀製圓盤…等等，這種材料多樣性且以金片與木塊結合而成的繭形胸飾，是台灣原住民中獨一無二的造型。年長男子，在祭典的正式場合中，胸掛繭形胸飾，頭戴銀盔，有一種無上尊貴的威儀。

　　銀盔的製作，也是利用敲擊的技術，將打薄的銀片，採圈繞法，以銅絲固定而成，形如圓錐狀的大禮帽，穿戴時，將整個頭部蓋住，只留前方一或二個矩形的開口，作為眼洞，以便觀物 **（圖12-9）**。銀盔也是極其珍貴而具神靈的聖物，在製作時，要遵守諸多禁忌，以免惡靈（Anito）侵犯，妨害工作進行；一旦完成，也要舉行隆重的儀式和慶宴，殺豬一頭，撥血在盔上。此後，銀盔便有了靈氣，具有靈魂（Pead），不得任意侵犯。平常

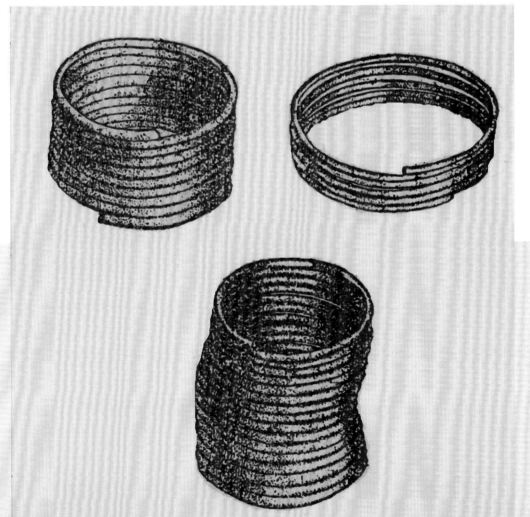

圖12-7：青銅手鐲（摘自國分直一，1949，陳奇祿繪圖）

銀盔置於特製的籐筐之中，深藏屋內，不輕易示人；遇重大慶典，如飛魚季、新船下水，或新屋落成，才取出穿戴（鮑克蘭，1969）。

銀盔的錐頂，有一細繩，是在飛魚季來臨時，懸掛在乾魚架上，具有誘捕飛魚、也對飛魚表達敬意的宗教巫術意義。

造型單純的銀盔，罩住整個頭部，不見其人盧山真面目，胸掛繭形胸飾，配上丁字褲，手持長槍，站蘭嶼海邊拼板舟前，面向海上召喚、祈求；蘭嶼單純、原始，而又莊重、神秘的文化色彩，在此表露無遺，令人動容。

銀盔製作，需要相當數量的白銀，依鮑克蘭的田野調查：雅美族人白銀獲得的管道，大體有三：一是墨西哥鑄造的西班牙銀元。由商船從馬尼拉載往中國沿海，由於颱風

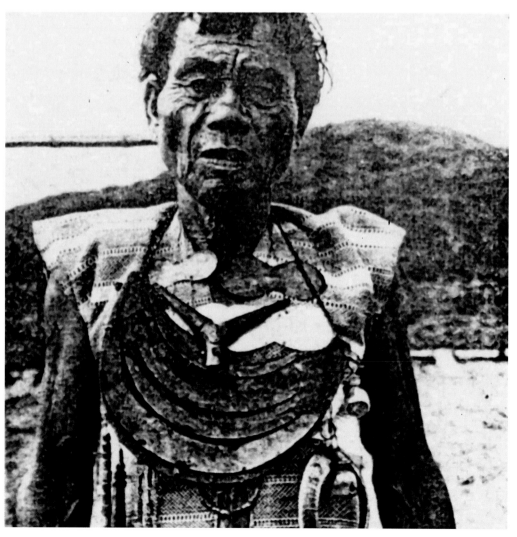

圖12-8：雅美族男子繭形胸飾（摘自鮑克蘭，1969

圖12-9：雅美族銀盔
（摘自國立歷史博物
館，1997）

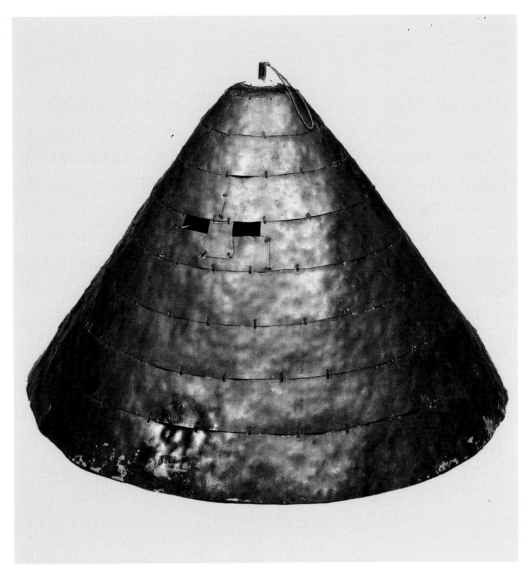

或其他原因而沈沒於蘭嶼附近海域，白銀因此進入蘭嶼，這在當地的傳說故事中，可以獲
得佐證。二者是中國商人使用銀元向雅美族人購買豬隻，這是雅美族人銀元來源的第二種
管道。三是到了日治時期，更多的日本銀元流入，也因此使相關的銀製工藝品，數量大為
增加。而上述各種管道的時間，上限大抵均不早於十六、十七世紀之間，這個時間，也正
是西方航海家，遠渡重洋，前來東方冒險、交易，甚至殖民、拓荒的大航海時代。

　　台灣也就是在這個時期，以「福爾摩沙」的名稱，開始登上了世界歷史的舞台，結
束漫長的史前時期，進入歷史時期的新紀元；台灣美術的表現，也就此展開另一番嶄新樣
貌。

參考資料：

● 干治士（George Candidius）撰，葉春榮譯註，1994.9〈荷蘭初期的西拉雅平埔族〉，《台灣風物》44卷3期，台北。

● 王端宜，1974.9，〈北部平埔族的木雕〉，《台大考古人類學刊》35、36期合刊，台北。

● 石磊，1960.秋，〈太巴塱的製陶工業〉，《中研院民族所集刊》10期，台北。

● 石萬壽，1990，《台灣的拜壺民族》，台北：台原。

● 古方，1996.4〈台灣史前時代人獸形玉器的用途和宗教意義〉，《考古》總343期，北京。

● 布羅諾斯基著、漢寶德譯，1976.2《文明的躍昇——人類文明發展史》，台北：明文書局初版。

● 那志良，1990.2，《中國古玉圖釋》，台北：南天。

● 李亦園，1954.11，〈台灣平埔族的器用與衣飾〉，《台大考古人類學刊》3、4期合刊，台北。

———，1954.11，〈本系所藏平埔族衣飾標本〉，《台大考古人類學刊》4期，台北。

———，1982，〈台灣平埔族的器用與衣飾〉，《台灣土著民族的社會與文化》，台北：聯經。

———〈台灣南部平埔族平臺屋的比較研究〉，《中央研究院民族所集刊》3期，台北。

● 李光周，1996.3，《墾丁史前住民與文化》，台北：稻鄉。

● 李莎莉，1998.6《台灣原住民衣飾文化：傳統・意義・圖說》，台北：南天。

———，1999.6，《台灣原住民傳統服飾》，國立傳統藝術中心籌備處策劃，台北：漢光。

● 何廷瑞，1960.11，〈台灣土著諸族文身習俗之研究〉，《台大考古人類學刊》15、16期合刊，台北。

● 何傳坤，1996.10，《台灣史前文化三論》，台北：稻香出版社初版。

● 杜正勝，2003.1，〈揭開鴻濛：關於台灣古代史的一些思考〉，《福爾摩沙：十七世紀的台灣、荷蘭與東亞》，台北：國立故宮博物院。

● 宋文薰譯，1955，《台灣考古學民族學概觀》，台北：台灣省文獻會。

———，1957，〈蘭嶼雅美族之製陶方法〉，《台大考古人類學刊》9、10期合刊，台北。

———，1969，〈長濱文化（簡報）〉，《中國民族通訊》9期，台北：中國民族學會。

———，1978.6，〈史前時期的台灣〉，《台灣史研討會記錄》，台北：台大歷史系。

———，1980，〈由考古學看臺灣〉，陳奇祿等《中國的台灣》，台北：中央文物供應社。

———，1991，〈圓山文化的多口陶罐〉，《考古與歷史文化（上）——慶祝高去尋先生八十大壽論文集》，台北：正中。

———，1994.9，《跨越世紀的影像——鳥居龍藏眼中的台灣原住民》，台北：順益台灣原住民博物館。

● 宋文薫、連照美，1984，〈台灣史前時代人獸形玉玦耳飾〉，《台灣大學考古人類學刊》44期，
　台北：台大人類考古學系。

———，1987.7，《卑南考古（1986-87）》，台北：南天書局。

● 阮昌銳，1996.6，〈台灣原住民的雕刻藝術〉，《傳統藝術學術研討會——民間藝術保存傳習之理論與實務》，
　台北：文建會。

● 林朝棨，1981.11，〈從地質學說台灣與大陸的關係〉，《台灣史蹟源流》，台中：台灣省文獻會。

● 金關丈夫、國分直一，1959.2，〈台灣先史時代靴形石器考〉，《人文科學論叢》第一輯，台北。

● 金關丈夫、國分直一著，譚繼山譯，1990.9，《台灣考古誌》，台北：武陵。

● 邱福海，1993.7，《古玉簡史》，台北：淑馨。

● 周南泉，1994.4，《古玉博覽》，台北：藝術圖書。

● 胡家瑜，1996，《賽夏族的物質文化：傳統與變遷》，台北：內政部專題委託研究計畫報告。

● 高業榮，1980.1，〈好茶村魯凱族的木雕和雕刻禮儀〉，《藝術家》56期，台北。

———，1884.5，〈邁向原始之路——記萬山岩雕群的發現及意義〉，《藝術家》108期，台北。

———，1991，《萬山岩雕——台灣首次發現摩涯藝術之研究》，屏東：東益。

———，1992，〈凝視的祖靈——試論排灣族石雕祖先像的兩種風格〉，《第一屆山胞藝術季美術特展專輯》，
　　　台中：台灣省立美術館。

———，1997.6，《台灣原住民的藝術》，台北：東華。

● 鳥居龍藏，1901，〈台灣阿里山之土器製造〉，《東京人類人雜誌》16卷187號，東京。

● 連照美〈台灣史前時代的玉器工業初探〉，未出版。

● 鹿野忠雄，1946，〈排灣族古代傳承的青銅柄附短劍〉，《東南亞細亞民族學先史學研究》第一卷，矢島書局。

———，1952，《東南亞細亞民族學先史學研究》第二卷，東京：矢島書房。

● 國分直一，1948.10.19，〈台灣原住民工藝圖譜（6）煙斗〉，台北：《公論報》。

———，1949.1.18，〈台灣原住民工藝圖譜（8）壺（Paiwan）族〉，台北：《公論報》。

———，1949.3，〈台灣原住民族工藝圖譜（16）手鐲〉，台北：《公論報》。

———，1949.3.1，〈台灣原住民工藝圖譜（12）：銅及青銅製劍柄〉，台北：《公論報》。

———，1949.3.9，〈台灣原住民工藝圖譜（13）：手鐲〉，台北：《公論報》。

———，1949.5.31，〈台灣原住民族工藝圖譜（25）鞠〉，台北：《公論報》。

● 許美智，1992.11，《排灣族的琉璃珠》，台北：稻香出版社。

● 許功明，1987，〈由社會階層看藝術行為與儀式在交換體系中的地位──以好茶村魯凱族為例〉，《中央研究院民族學研究所集刊》62期，台北。

───，1992.7，《魯凱族的文化與藝術》，台北：稻香出版社。

● 張光直，1955，〈台灣土著貝珠文化叢及其起源與傳播〉，《中國民族學報》2期。

───，1995.12，〈濁水溪大肚溪考古──「濁大計畫」第一期考古工作總結〉，《中國考古學論文集》，台北：聯經。

● 張之恆主編，1995，《中國考古學通論》，南京：南京大學出版社。

● 陳正雄，1986.4.12，〈原住民文化細看：綴珠霞帔〉，台北：《自立晚報》。

───，1986.6.7，〈原住民文物細看：貝珠衣〉，台北：《自立晚報》。

───，1986.11.16，〈原住民文化細看：酋長的禮帽〉，台北：《自立晚報》。

───，1987.1.17，〈原住民文物細看：男用胸飾〉，台北：《自立晚報》。

───，1987.7.19，〈原住民文物細看（51）古祭壺〉，台北：《自立晚報》。

───，1988.11.12，〈原住民文物細看──頂載式背簍〉台北：《自立晚報》。

● 陳奇祿，1954.11，〈台灣高山族的編器〉《台大考古人類學刊》4期，台北。

───，1958.5，〈台灣屏東霧台魯凱的編籃〉《台大考古人類學刊》11期，台北。

───，1959，〈貓公阿美族的製陶、石煮和竹煮〉，《台大考古人類學刊》13、14期合刊，台北。

───，1961，《台灣排灣群諸族木雕標本圖錄》，台北：南天。

───，1966.11，〈台灣排灣群的古琉璃珠及其傳入年代的推測〉，《台大考古人類學刊》28期，台北。

───，1992，《台灣土著文化研究》，台北：聯經。

● Chen, Chi-lu,1968, Material Culture of the Formosan Aborigines, Taipei:The Taiwan Museum.

● 陳奇祿受訪談話，劉復興，1973.12.31，〈山地文物拙樸別緻，木雕石刻頗受重視〉，台北：《聯合報》。

● 崔伊蘭，1992.12，〈人類學系民族學收藏之陶器〉，《台大考古人類學刊》48期，台北。

● 黃士強，1981.11，〈芝山岩遺址發掘及所引起的問題〉，《台灣史蹟源流》，台中：台灣省文獻會。

● 黃台香，1982，《台南縣永康鄉蔦松遺址》，台北：台大考古人類學研究所碩士論文。

● 黃叔璥，1957，《台海使槎錄》，台北：台灣銀行經濟研究室。

● 森丑之助（宋文薰編審），1977，《日據時代台灣原住民生活圖譜》，台北：求精。

● 鈴木秀夫，1936，《台灣蕃界展望》，理蕃之支發行。

● 賈士蘅譯，1990.5，《古人類古文化》，台北：五南圖書公司初版。

● 奧威尼．卡露斯盎，1996，《雲豹的傳人》，台北：晨星。

● 臧振華，1999，《台灣考古》，台北：文建會。

● 臧振華、劉益昌，2001，《十三行遺址：搶救與初步研究》，台北縣文化局。

● 鮑克蘭，1969春，〈蘭嶼雅美族的金銀工藝與銀盔〉，《中研院族所集刊》27期，台北：南港。

● 潘秋榮，2002，《小米‧貝珠‧雷女——賽夏族的祈天祭》，台北：台北縣政府文化局。

● 劉良佑，1992.1《古玉新鑒》，台北：雙雅。

● 劉其偉，1972.12，〈魯凱族的建築藝術〉，《雄獅美術》22期，台北。

———，1978，《台灣土著文化藝術》，台北：藝術家出版社。

———，1994.1，《台灣原住民文化藝術》，台北：雄獅六版。

● 劉益昌，1996，《台灣的史前文化與遺址》，台中：台灣省文獻會。

———，2001.8，〈考古學與平埔族群研究〉，《平埔族群與台灣歷史文化論文集》，
　　　　台北：中研院台灣史研究所籌備處。

● 劉益昌、陳玉美，1997.4，《高雄縣史前歷史與遺址》，高雄縣政府。

● 劉淑妙，1988.5，〈台灣排灣族群織繡藝術之研究〉，《台南家專學報》7期，台南。

● 鄭惠美，1989.9，〈布農族竹編器的文化意義研究〉《自然科學博物館學報》1期，台中。

● 衛惠林，1958.7，〈台灣土著的源流與分類〉，《台灣文化論集（一）》，台北：中華文化出版事委員會。

● 蕭瓊瑞，1999.4，《島民‧風俗‧畫——18世紀中葉台灣原住民生活圖像》，台北：東大。

● 藤島亥治郎著，詹慧玲編校，1993.7，《台灣的建築》，台北：台原出版社。

● Francois Bordes著，黃士強、黃淑媛譯，1979.11，《舊石器時代文化》，台北：黎明文化公司初版。

● Kwang-Chin Chang, Fengpitou, Tapenkeng, and The Prehistory of Taiwan.

———Yale University Publication in Anthropology No.73,1969, New Haven:Yale Univ.

● 台灣省立美術館，1992.8，《第一屆山胞藝術季美術特展專輯》，台中。

● 《中國玉器全集：第一卷，原始社會》，1994.4，香港：錦年。

● 漢聲雜誌社，1994.5，《八里十三行史前文化》，台北。

● 內政部民政司，1995.10，《發展中的台灣原住民》，台北。

● 國立歷史博物館，1997.2，《原真之美——陳澄晴先生珍藏台灣原住民藝術文物》，台北。

● 中研院史語所，1998.10，《來自碧落與黃泉——歷史語言研究所文物精選錄》，台北：

● 日本順益台灣原住民研究會，1999.3，《伊能嘉矩收藏台灣原住民影像》，台北：順益台灣原住民博物館。

國家圖書館出版品預行編目資料

圖説台灣美術史.Ⅰ,山海傳奇（史前・原住民篇）
= An Illustrated History of Taiwan Art / 蕭瓊瑞 著.
-- 初版.-- 台北市：藝術家，2003〔民92〕
面；19×26公分. 參考書目；面

ISBN 986-7957-72-5（平裝）
1. 美術 - 台灣 - 歷史

909.232 92007830

圖説台灣美術史

An Illustrated History of Taiwan Art
山海傳奇（史前・原住民篇）

蕭瓊瑞 著

發行人　何政廣
主編　王庭玫
責任編輯　王雅玲・黃郁惠
美術編輯　許志聖・曾小芬

出版者　藝術家出版社
台北市重慶南路一段147號6樓
TEL：（02）2371-9692～3
FAX：（02）2331-7096
郵政劃撥：01044798號藝術家雜誌社帳戶

總經銷　時報文化出版企業股份有限公司
桃園縣龜山鄉萬壽路二段351號
TEL：（02）2306-6842

南部區域代理　台南市西門路一段223巷10弄26號
TEL：（06）261-7268
FAX：（06）263-7698

製版印刷　欣佑彩色製版印刷股份有限公司
初版　2003年5月
二版　2014年3月
定價　新台幣380元

ISBN　986-7957-72-5（平裝）
法律顧問 蕭雄淋
版權所有 不准翻印
行政院新聞局出版事業登記證局版台業字第1749號